藝術管理

洪惠瑛◎著

序

　　經常有人問我，什麼是藝術管理？藝術管理都在做什麼？
什麼樣的條件才能成為藝術管理人？對於第一個問題，我的直
覺回答通常是，藝術管理就是把藝術商業化、企業化的經營。
如同經營一個品牌或一家公司一樣，藝術管理涉及到所有商業
管理涉及的範疇，包括：企業形象規劃、市場調查、廣告宣
傳、企劃行銷等。但是，管理藝術和商業商品最大的不同在於
營利與不營利的區別。商業商品的經營以如何在最短時間內獲
取最大可能獲得的利益為目標，藝術管理則以為特定社會公益
和為藝術服務為目的，全然不以營利為主。聽完我的回答，即
使在藝術環境如此發達的紐約，我通常會得到兩種不同的反
應：一是有點羨慕的口氣，「你的生活一定很有意思，因為你
可以天天和不同的藝術家工作。」這部分是真的；一是，「恭
喜你！至少你是為夢想而工作，however，等你賺大錢的時候請
記得通知我。」你可以想像他們恭喜的表情，有些五味雜陳。
我的一個朋友是個典型的投資商人，他就對我的工作深感「不
可思議」，無法理解我如何為一個「不會賺錢」的公司工作，而
且樂在其中。為此，他經常請我吃飯，深怕我為夢想而餓死，
席間，他也會不斷問問題，希望能多了解我的工作性質。至
今，他還在繼續請我吃飯呢。

　　而我的朋友最常問的問題就是，藝術管理到底都在做些什
麼呢？唱高調嗎？我想，的確有些人認為是如此。因為，一般
人對藝術管理的認識大約只停留在字面意義，說是和一群藝術

家搞在一起、說些讓人聽不懂的話、或辦展覽、或開party的一些「表面」活動。其實，藝術管理最實際的工作狀況就是辦公室的行政工作，除了文件、文件、還是文件，是一項要求細功夫、很瑣碎的行政工作；包括活動的內容、藝術家的聯繫、行程的安排、檔期的安排、節目的設計、文宣的設計、新聞稿的發布、媒體的聯繫、藝術家的合約、廠商的合約等鉅細靡遺的文書工作，就是藝術管理的工作。

而這樣瑣碎的工作需要的是一個清晰的頭腦、穩定的情緒和十足的熱情。當然啦，如此繁瑣而且環環相扣、錯一不可的工作程序，需要的不僅是清晰的頭腦，還要有敏捷的反應和危機處理的能力。以一個歌劇製作為例，如果把每一項行政工作一一列出來，可能有上千、甚至上萬條的事項；從樂團、劇團、舞台、人事、技術、導演、演員、燈光、彩排、服裝、藝術家邀約、宣傳、行銷等等，真是只有千頭萬緒可以形容。

這些行政工作只是基本功而已，除了上述的工作之外，藝術管理人還要有長袖善舞、面面俱到的交際功夫；要隨時以充滿愛心的笑容面對所有的義工和工作人員、要知道如何安撫藝術家脾氣、要有隨時被「倒垃圾」的準備、絕對要有能撐船的肚子、要有「黑臉肯定是你當」的認知、要知道如何從贊助者和消費者口袋裡兩邊拿錢、要有舌燦蓮花的談判本事，最後，還得誰都不得罪、而且人人都愛你。簡單地說，就是「超人」啦！

說了這許多之後，我的朋友好像懂了，可他還是會加一句，高調啦！

藝術是一條寂寞的道路，不是只對藝術家說的，藝術管理人也是身在同一條船上，感同身受。藝術管理是一個百分之一

百的幕後工作，如果不是對藝術有很大的熱情，對藝術管理這一行有十足的認識，我通常不鼓勵後進「前仆後繼」，雖然許多人可能最後「知難而退」，但是，還是建議那些不清楚狀況的人，不要浪費時間嘗試錯誤，除非你願意投資下一個十年讓自己成為一個可以擔任上述工作的「超人」。

從事許多行業，有了熱情，許多的問題不會是問題，許多的困難不再是困難，只有對藝術的熱情會讓一個人義無反顧地在這個行業做下去。但是，我們討論的是藝術管理專業，是一門要求專業知識的行業，空有熱情，沒有技巧也不行。

為什麼需要專業訓練？綜合上述的工作事項，藝術管理就是把藝術團體對內企業化、對外商業化的工作。一個完善的藝術管理人必須具備人事、財務、行政的企業管理能力和市場、廣告、行銷的商業能力來實現藝術企業化和商業化的可能。這些財務、行政、廣告、行銷的能力需要通過專業的訓練來取得。

有了藝術的熱情、管理的技巧，一個專業藝術管理人才還要求具備基礎的藝術欣賞能力。雖然不需要通過專業的音樂訓練來培養對音樂的欣賞能力，一個藝術管理人應該對他或她所經營的「商品」有起碼的詮釋能力，然後配合他或她的管理能力來解讀自己的產品。

藝術商業化的目的，就是希望將藝術普及到社會大眾，並不是把藝術俗化，但也不是要把藝術「藝術化」，弄得曲高和寡。然而，由於商業化的結果，所有的商品都必須透過特定的「解讀」程序才能發酵普及，而這俗化和藝術化的差異取捨，端看藝術管理人的藝術素質和管理的技巧。

本書希望為藝術管理提供一個將藝術團體企業化和商業化

的藍圖架構，所以許多在實際執行可能面對的狀況和社會條件，便無法一一深論，但是希望能爲台灣雨後春筍、蓬勃新生的藝術市場提供些微的幫助。

　　僅將本書獻給親愛的父母。

　　謝謝孟樊、索拉、碧松、靜宜的幫助。

<div style="text-align:right">

洪惠瑛

紐約

</div>

目　錄

第一章

我國表演藝術組織及其概況

台灣地區的文化發展，早期受到西方思潮較深，近來則越來越重視與亞洲其他國家的交流趨勢，但面對亞洲其他國家有計畫、有野心的以文化事業做爲交流利器的時刻，我們必須要有更清楚的計畫和目標。公元兩千年，新加坡的國家劇場群、上海歌劇院、北京劇場聚落已經相繼完成，加上近年來日本和澳洲等國改變以往專注與西方國家爭取地位的態度，轉而積極參與亞洲文化事務，我們應該對自己的文化政策作一番體檢，以便因應未來的挑戰。

第一節　各類表演藝術概況及檢討

一、表演藝術概況

(一) 音樂類

　　音樂在表演藝術領域中算是最普及於一般大眾，較易被接受的藝術欣賞方式。因爲，在國內，音樂最早被規入正統的教育系統，在專業教育的發展上也最爲普及，國內培養出來的人才也已逐漸具有國際競爭的實力，國內各種藝文團體也以音樂團體佔多數。然而，儘管國內音樂人才的培育已經有相當高的水準，但是，音樂家若想依靠專業演出或音樂創作爲生，則是非常困難，加之學術研究風氣低落，專業評論缺乏，音樂欣賞水準也難以提升。

　　音樂雖然已經是正統教育的課程之一，但是，面對激烈的

升學壓力，也使音樂的學習面臨最現實的挑戰。學子往往在面對升學或走藝術之路的交叉路上選擇升學，音樂學習往往只有被終止的命運。如何在教育上尋求學習與欣賞之間的平衡，繼續培養欣賞人口，全面提升社會文化的質與量的水準，是一項重要的文化課題。

（二）舞蹈類

舞蹈在國內的發展一直是非常困難的。除了舞者養成不易，欣賞舞蹈的環境本來也就比較欠缺，觀眾的培養也還在啟蒙階段。簡單地說，一個舞蹈環境的完善代表一個藝術環境的成熟，因為，舞蹈演出的製作，需要在各方面人才的齊全，包括專業舞台技術人員、長年培養出來的專業舞者、劇本的創作、編舞者的素養、藝術行政人員的投入，和已經養成的觀眾水準。

整體而言，國內現代舞蹈的發展在各類舞蹈中算是成績最好，在國外的演出也經常獲得好評，然而，在國內觀眾和市場的開發、培養上，仍是一條長遠的路。

（三）戲劇類

戲劇類可以算是國內近年來最為蓬勃發展的藝術類別，在解嚴之後，各式各樣的實驗小劇團如雨後春筍般地成立，藝術家找到一個發聲的窗口，一個實驗藝術的場所。透過有聲語言的直接溝通，觀眾的反應也是最直接而熱烈。戲劇票房的演出是國內藝術市場的一支長紅股，然而，語言的隔閡卻也多少限制了戲劇與其他國家進行文化交流的機會。

劇團選角，通常以戲選演員，所以演員的流動率較大，有

時一個演員可以在一齣戲內穿梭演出不同的角色或是客串其他劇團的演出。劇團不需花像培養舞者或音樂家一樣的長時間來訓練,相對的也有較多餘的經費投到製作與行銷上,所以也較易受到消費者觀眾的注意。

(四) 傳統戲曲類

延續歷史的傳統戲曲是我國文化的重要資產之一,除了想辦法令其不失去傳統的風貌,保持時代的脈動外,又必須使其不在現代環境變遷的影響之下失傳,都是重要的工作。傳統戲曲不僅保存傳統,同時也是政府從事文化外交的重要代表,政府方面的維護和補助也更為主動一些。保存、教育和推廣都是必要的工作。

二、政府與表演藝術生態的檢討

(一) 文化預算不足

目前國內尚未成立文化部,所有的文化事務皆由文建會或教育部監管。目前政府每年約撥款三十二億元作為文建會的預算,佔中央政府預算的二成七,國家總預算的0.26%,與最重視文化事業的法國政府預算的1%,仍是有很大的差距。

(二) 文化事務事權分散

國內的文化業務事權,被分割到文建會、內政部、教育部、新聞局等機構,沒有專門部門集中策劃,文化主權七零八落是政府不重視文化事業最實際的指控。如果能夠整合權力,

徹底執行與營造文化藍圖，各部門相互配合，而不是相互牴觸，集中經費，也許文化環境會是另一種局面。

（三）文化活動各自進行

文化事權分散，自然文化活動是各自進行，各唱各的調。政府的文化經費從文建會被分列到各級機關，各級機關再去補助學校，然後教育部又去補助學校，造成經費重複和資源浪費。主事者至少應該想辦法統一文化活動事項的補助，減少活動的紛雜和經費的重複浪費。

（四）地方文化系統未能全面動員

文建會有相當的經費是用於補助各地文化中心的活動經費，從硬體建設到軟體規劃，文建會很用心地經營，幫助地方創造了地方的文化風氣，有些文化中心確實學習到發揮文化功能，在地方上起了作用，但仍有許多的地方文化中心仍舊需要加強輔導與監督。

（五）民間贊助與企業贊助的嚴重欠缺

政府補助文化活動，由文建會扶植的演藝團體其業務收入有40％是來自政府的補助，民間贊助只有9.61％，比例明顯過低。民間與企業對贊助藝術的概念和維護藝術的重要性仍不積極，政府應多加鼓勵，創造氣氛，提升全民對藝術的覺醒。（參考文建會出版之《文化白皮書》）

第二節 各級文化單位的組織功能和工作事項

　　國內藝術贊助制度有許多曖昧不明之處，藝術團體的負責人如能了解各級政府文化單位各項扶植藝文團體計畫及推動藝文活動措施，將有利於爭取更多的贊助機會及相關資源。本節限於篇幅，及考慮提供表演藝術工作者能夠更簡明迅速了解各級政府推動藝文工作之概況，撰寫內容將限定在與表演藝術相關之政府部門所推動的計畫及內容為介紹範圍。

一、中央政府推動表演藝術的單位

　　國內中央政府尚未設置文化部或文化專責機構，文化的建設工作分由各相關部會執行。目前國內演藝事業目的主管機關為教育部，其他部會職掌表演藝術有關者，以文建會為主，外交部、陸委會及新聞局等單位則基於外交或兩岸交通的需要，而配合文教單位推動。

（一）教育部及附屬機構

　　教育部依社會教育法之規定，由社會教育司（社教司）負責藝文社團辦理活動及執行文化建設和心理建設，並按其職掌由國際文教處及兩岸文教小組，分別掌理國際文化教育與兩岸文化交流事務。另依社會教育法所成立之社教機構，如國立中正文化中心管理處、國立台灣藝術教育館，也推動多項表演藝術工作，全年度教育部及其附屬單位（不含管理營運費）挹注

在演藝事業之預算約新台幣二億元（以下各項金額均以新台幣計）。

◆教育部

1. 社教司：為加強推行藝文教育及活動，維護及發揚民族藝術，編列年度經費約四千萬元。其中，在輔助各大專院校藝術科系、社團及民間團體，辦理各項社會藝術教育活動費約八百萬元；在推展社會藝術教育業務、輔導省市教育廳局相關業務，及加強宣導民俗藝術教育活動費約三千二百萬元。為落實執行工作，特於七十三年公布，八十年修正「加強推行藝術教育與活動實施要點」，各大專院校文教社團辦理藝術教育活動，經費不足者，可檢送計畫及經費概算表，於活動二個月前，申請補助，教育部將邀請學者專家組成小組，每月開會審查一次，經審查合格者，即酌予補助。

2. 國際文教處：為輔導藝文團體或個人出國與來華表演之經費，特編列年度預算約二千萬元，依輔助處理要點，藝文團體符合要點條件，並於事前檢送計畫申請書補助者，將視情況補助部分機票費。屬專案輔導者，並另外補助部分行政費。

3. 大陸事務工作小組：在輔導民間團體及學術單位辦理兩岸文化交流活動方面，訂有補助經費審核要點，惟經費約僅五十萬元，且補助內容不限表演藝術團體。

◆國立中正文化中心管理處

國立中正文化中心（以下簡稱中心）隸屬教育部，掌理國家戲劇院、國家音樂廳之營運管理與表演藝術之研究、發展、

推廣等有關事宜，藉以普及欣賞表演藝術人口、提供國內表演藝術水準、充實國民文化生活內涵。依該中心掌理之事項，分企劃組、演出組、推廣組、工務組、資訊室、圖書室、秘書室等，其中與藝文團體較有關者為「企劃組」負責規劃表演節目、協調、聯繫、接待表演團體及經營管理附屬表演團隊；「演出組」負責節目演出之規劃、管理、執行，演出設備之維護管理及操作等事項；「推廣組」負責表演藝術文化活動之推廣、宣傳刊物之設計編輯，前台服務、票務、導覽及接待等工作。

中正文化中心年度總預算三億餘元，安排國內節目演出及戶外活動費約計八千多萬元，在國內節目規劃計有「樂壇新秀」、「兒童戲劇」、「海闊天空」、戲劇及舞蹈創作活動、傳統戲曲演出、「雅韻系列」國樂演出、室內樂演出、「迎向新世紀音樂大使」巡迴演出、戶外廣場活動等多項，節目內容係透過各類甄選活動，選拔優秀藝文團體於該中心演出，並支付演出費；甄選前除辦理公告外，並刊登廣告、發布新聞等方式通知國內藝文團體參加。

◆國立台灣藝術教育館

國立台灣藝術教育館掌理台灣地區藝術教育之研究、推廣與輔導事宜，置館長，設研究推廣組、展覽演出組、總務組。年度表演藝術活動相關經費約二千九百多萬元，由展覽演出組負責執行，辦理「國劇大展」、「地方戲大展」、「民族藝術社區展演活動」、「兒童戲劇營」、「親子藝術節」等相關活動，節目內容由該館規劃遴選。

（二）文建會及附屬機構

文建會係行政院爲統籌規劃國家文化建設、發揚中華文化、提高國民精神生活，於民國七十年十一月十一日設立，委員由相關部會首長及藝文界人士組成，置主任委員一人，副主任委員二人，下設業務處第一、二、三處，秘書室，人事室，會計室，政風室，法規會，大陸協調小組及資訊小組等。

文建會年度預算約三十四億元，其中與演藝工作相關經費約十億元，其工作計畫分別爲第一處「加強地方文化藝術發展計畫」、「假日文化廣場推展計畫」；第二處「社區文化活動發展計畫」；第三處「辦理海外文化中心展演活動」、「輔導藝術團隊出國展演」、「推動兩岸文化活動」、「文化節活動」、「表演藝術之策劃與推動」、「輔導辦理具時效性藝文活動」等項。

此外，文化建設基金管理委員會年度預算編列約八千多萬元，其附屬機關——傳統藝術中心亦編列「民間藝術保存傳習計畫與獎助」、「傳統藝術團隊演出」及「績優藝術人士」等經費。

◆文建會各項工作計畫

1. 加強地方文化藝術發展計畫：目的在輔導縣市文化中心成爲地方文化業務策劃推動與執行的重心，強化整合地方文化資源能力，促進地方藝文活動之全面發展，本計畫年度編列預算約二億五千多萬元，輔助文化中心辦理藝文長期發展計畫之擬定與執行等多項工作，補助額度每縣市約在五百萬元至一千五百萬元間；其中，與地方表演藝術相關部分爲「縣市藝文團體扶植與藝文活動補助計畫」及辦理

音樂、舞蹈、戲劇活動等三項，各縣市亦依計畫訂定「藝文團隊扶植與藝文活動作業要點」，以作為執行依據。

2.假日文化廣場推展計畫：從國建六年計畫延續執行至今，主要目的在提供民眾假日參與藝文休閒活動機會，年度預算約六千萬元，由各縣市文化中心或鄉鎮承辦。運作方式由縣市於每年十二月底前彙整次一年計畫，送文建會核定，節目以邀請地方藝文團體及學校演出為主。

3.社區文化活動發展計畫：為縣市層級推動社區總體營造之實施計畫，每年經費約九千五百萬元，輔助社區總體營業造工作及相關團體進行社區工作約五千萬元，社區藝文團隊配合推動社區工作，所辦理之演出列為本計畫獎助項目之一。

4.傑出演藝團隊徵選及獎勵計畫：以檢視、改進國內演藝團隊經營體質、輔助創新作品研究發展為主，本計畫延續八十一年起之「國際性演藝團隊扶植計畫」，每年預算約八千多萬元，扶植團隊近五十團，扶植經費一年約三十至三百萬不等，表演藝術團隊可依實施要點，研擬申請書，向文建會提出申請。

5.海外文化中心展演活動計畫：主要在辦理國內展演節目，赴巴黎及紐約中華文化中心展演，藉以推介、展現我國文化藝術內涵；年度預算約八千萬元，節目規劃二年一次，由各級政府文化單位推薦節目，經遴選會議決定後，排定各檔展演時間。

6.輔導縣市辦理小型國際展演活動：主要在各縣市每二至三年固定舉辦一項固定主題小型國際展演活動，每年所編列預算額度依輔導縣市之多寡而定，補助全額每縣市平均約

一千一百多萬元，八十五年起已辦理「宜蘭國際童玩藝術節」等十六項活動，內容由各縣市主辦規劃，參與藝文團體包括國內外演藝團隊及個人。

7.文化節活動之策劃與推動：是延續全國文藝季活動，以輔助縣市政府辦理具有地方文化特色的大型活動，每年預算約八千萬元，各縣市每二年辦理一次，內容包括族群、歷史、地理、古蹟、產業、音樂、藝術等，是展現多元文化特性的藝文活動，提供了藝文團體參與地方文化活動機會。

8.表演藝術之策劃推動計畫：是文建會依職掌，專以規劃、輔導、推廣表演藝術之科目，年度經費二億多元，主要計畫有表演藝術之鼓勵與推動、表演藝術之研究出版與推廣、表演藝術展演活動、藝術人才培育等，工作內容包括：辦理音樂舞蹈創作徵選及輔導巡迴演出、辦理優良創作劇本徵選暨演出、辦理傳統節慶演出活動、遴選表演團體巡迴基層、校園演出、策辦偏遠地區巡迴表演、辦理各項研習會及培育各類人才等，各項計畫作業方式採年度規劃，並委託專業團體辦理。

9.輔助具時效性藝文活動計畫：由文建會辦理具政策性、時效性藝文活動，及輔助文化機關、學術機關、藝文團體策劃辦理政策性及時效性各項藝文活動經費，年度預算約在七千五百萬元。

◆國際文化交流會報

國際文化交流會報是由文建會邀集外交部、教育部、新聞局等與國際文化交流有關之單位，不定期針對上述單位提報之

案件，召開會議討論，以協助國內藝文團體辦理國際文化交流活動之跨部會會議。本會報除審核各單位提案，給予經費補助外，並協助處理外交行政與新聞宣導等事務。其主要經費來自文建會「輔導藝術團隊出國展演」、教育部「輔導藝文團體出國暨外國文化團體交流活動」、外交部「國際交流協助各種國際交流活動學術活動」等計畫經費。

◆國立傳統藝術中心籌備處

國立傳統藝術中心以加強策劃、推動傳統藝術研究、保存、維護、推廣、諮詢服務等相關業務為宗旨，目前成立籌備處，下設工務、規劃、行政三組，除辦理中心籌設工作外，並由規劃組辦理民間藝術保存傳習及研究規劃等計畫，年度預算約一億元，其中民間藝術保存傳習計畫，經費約六千一百多萬元，以保存、推廣瀕臨失傳之傳統藝術為主，凡經審查委員會審議通過之項目，可獲一至三年扶植，目前供辦理高甲戲等四十個傳習項目；另外在研究規劃方面，年度經費三千多萬元，除出版傳統藝術叢書外，並獎助傳統藝術演出、研究及推廣。

◆文化建設基金管理委員會

由政府籌設之特種基金，以促進文化建設、提升國民生活品質為宗旨，目前基金本金十一億七千萬元，每年以孳息收入約八千萬元作為營運預算。為有效整合運用資源，避免與國家文化基金會業務重疊，輔助對象以公立文化機關、團隊及公私立學校辦理藝文活動為主，年度主要計畫包括：國內文化活動推展之補助、捐助及委辦，兩岸文化活動推廣、補助，國際文化活動推展之補助及委辦等。為執行上述計畫，該基金會訂有「獎助公立文化機構團體專業人員出國研究處理要點」、「獎助國外文化藝術專業人員來華研究處理要點」、「補助績優藝文團

體及個人出國展演處理要點」、「補助績優藝文團體及個人出國展演文宣、翻譯、印刷經費處理要點」、「補助大專院校藝術科系所推展校外文化活動處理要點」。

◆國家文化藝術基金會

依據「文化藝術獎助條例」第十九條規定：為輔導辦理文化藝術活動，贊助各項藝文事業，政府於民國八十五年正式設置財團法人國家文化藝術基金會。該基金會是一個以營造有利於文化藝術工作之展演環境及獎勵文化藝術事業，提升藝術水準為宗旨的非營利組織。國家文化藝術基金會的基金來自政府與民間，由主管機關文建會逐年編列預算捐助，並透過各項籌款活動，凝聚民間力量，為藝文界開發更多可資運用的資源。基金會設有董事會及監事會，分掌不同權責，以有效管理與運用基金和經費，相關政策及計畫則由執行部門推動。目前基金會的執行部門設有執行長一人，受董事會監督，總理會務；副執行長一人，輔佐執行長，襄理會務，二者任期均為三年。

基金會之執行部門下設有企劃室、獎助處、推廣處、財務處及行政處，專責業務如下：

1. 企劃室：負責基金會之發展方針之研擬及文化藝術生態之研究調查。
2. 獎助處：負責各類文化藝術獎勵、補助之審查執行與辦理考評。
3. 推廣處：負責提供藝文界法律諮詢及國內外藝文資訊；協助文化藝術工作者辦理各項保險；舉辦各類國家文藝獎、民間募款活動、形象公關及各項服務推廣事宜。
4. 財務處：負責各項財務作業之規劃及控管。

5.行政處：負責各類文書、庶務、資訊、人事作業之管理及
董事會相關行政事宜。

　　基金會之基金以新台幣一百億元為目標，其來源依文化藝
術獎助條例第二十四條規定，除鼓勵民間捐助外，並由主管機
關編列預算捐助，在十年內收足全部之基金。該基金會之創立
基金為新台幣二十億元，由主管機關編列預算捐助之。完整之
基金會組織系統如**圖**1-1。

（三）中華發展基金管理委員會

　　本基金係行政院大陸委員會推動大陸政策，促進兩岸交

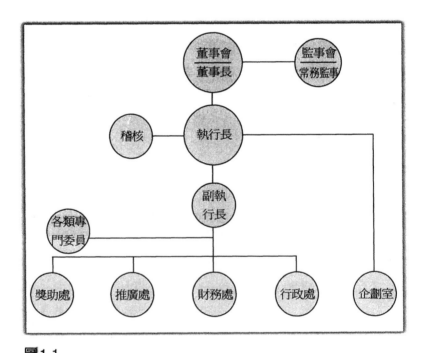

圖1-1
國家文化藝術基金會組織系統圖

流，並協助民間團體辦理海峽兩岸交流活動所成立之特種基金，本金四億元，該會訂有辦理兩岸交流活動補助作業要點，各藝文團體辦理兩岸交流文化活動，可依要點向該會申請經費補助，惟應於活動辦理三個月前，具函提出申請。

二、省政府推動表演藝術的單位

(一) 台灣省政府文化處

台灣省政府為統籌文化行政事務，於八十六年五月十五日正式成立「文化處」。文化處編制員額四十四人，置處長、副處長各一人；設業務單位第一、二、三科及行政室、會計室、人事室、政風室。其中由第三科掌理台灣省展演藝術機構之設立、輔導及活動之策辦、競賽、交流、人才培訓以及藝術欣賞教育之推展。

文化處全年預算約二十四億元（含輔導縣市政府經費），推動計畫科目與表演藝術相關之經費約九億元。工作計畫包括第一科「文化行政輔導——辦理台灣文化節」，活動經費約一億元，分南、中、北、東四區，由新竹等四個社教館負責主辦，各縣市文化中心承辦；第三科「表演藝術活動——辦理音樂、舞蹈、戲劇及演藝等交流活動」，活動經費二億八千多萬元，「基層藝文活動——辦理全省文藝季活動及輔助各縣市辦理各類基層藝術活動」，活動經費約二億一千多萬元。上述計畫除由該處自行規劃或輔助縣市辦理文化活動之外，並獎助藝文團體辦理各類藝文活動。而台灣省文化基金會也於一九九八年五月正式成立。

（二）台北市政府教育局及其附屬機構

目前台北市文化業務由文化局、教育局及附屬單位依據社會教育法規負責推動，因此，台北市與表演藝術相關單位，除教育局外，尚有文化基金會、台北市社會教育館、台北市立交響樂團及台北市立國樂團等。

◆文化局

台北市文化局在八十八年正式成立，為全國第一個地方文化事務專責機構。其工作的發展目標為「文化深入生活」、「傳統開出現代」、「本土走向國際」，企圖建構一個「市民的文化局」、「輔導而非指導的文化局」。在此工作目標之下，文化局的組織分為人事、會計、秘書、政風四科，其職掌業務包括：

1.國際城市與國內各縣市藝術文化交流。

2.古蹟與傳統藝術等文化資產保存。

3.專業藝術文化輔導及推廣。

4.公共藝術推動與社區文化紮根。

在文化局以下設有六個附屬單位，包括市立交響樂團、市立國樂團、市立美術館、市立社會教育館、台北市文獻委員會和台北市中山堂管理所。另外，鑑於藝文推展法令多缺，整體文化環境仍有待規劃的情況之下，以任務編組方式成立研發室，作為文化政策擬定與藝文制度規劃的核心。

◆台北市文化基金會

台北市文化基金會本金只有三百萬元，是目前所有直轄市、縣市基金中，本金最少者，孳息僅足以支應人事費，因此，該基金會推動之各項計畫，都由各單位支援經費，如籌辦

台灣藝術節活動，即是代社會教育館執行之計畫，本項活動預算五千多萬元（二千萬元經費由市府編列，其餘三千多萬元尋求民間支援），邀請國內外優秀演藝團體三十多團參與演出六十多場，國外節目以推薦方式產生，國內節目則採公開徵選，並組藝術委員會負責審查選定。

◆台北市立社會教育館及兩大樂團

　　台北市立社教館依社會教育法第五條規定，為推動台北市社會藝術教育而設立，置館長，下設推廣、輔導、研究、總務四組，其中推廣組負責社會教育及文化育樂活動之推廣，本項經費一年約一千五百萬元，主要推動項目為「重大節慶」與「小型演出」二項活動，該館並訂有「各項演出作業之規定」。輔導組負責社區及學校藝文推廣工作，年度經費僅二百多萬元，主要推動之活動包括社區藝術巡禮、兒童藝術系列活動及輔導社區辦理小型演出活動等項，活動作業規定可參考該館訂定的「推行藝文活動申請書」。

　　台北市立交響樂團及台北市立國樂團為台北市兩大附屬演藝團隊，平時除培訓人才或巡迴演出外，市國並辦理「傳統藝術季」，市交辦理「台北市音樂季」。「傳統藝術季」經費約一千萬元，邀請國內外演藝團隊演出四十至五十場，各演藝團隊可提送計畫，送該團篩選；「台北市音樂季」經費約五千萬元，邀請國內外演藝團隊演出二十場，節目類型包含歌劇、樂團演奏及獨奏等。

（三）高雄市政府文化單位

　　高雄市政府由教育局依據社會教育法，負責輔導該市藝文團體，並成立高雄市中正文化中心管理處負責推動文化建設。

◆教育局

　　高雄市教育局編列推廣藝術教育活動經費六千多萬元，主要支應市立交響樂團及國樂團之訓練、演出開銷，其次作爲辦理各類表演藝術競賽經費；該局承辦之地方傳統戲曲等均有比賽辦法，民間藝文團體及學校均可報名參加。

◆中正文化中心管理處

　　管理處置處長，下設圖書、展覽、演藝活動、總務四組及會計、人事、政風三室；演藝活動組掌理音樂、戲劇、舞蹈、美術、電影欣賞等藝文活動及集會接待服務事項。

　　管理處年度藝文活動推廣經費約一千五百多萬元，除辦理文藝季等專案活動外，並依加強地方文化發展計畫，研擬「扶植藝文團體及補助藝文活動作業要點」，以輔助高雄市藝文團體辦理各類藝文活動。

三、縣市政府推動表演藝術的單位

　　目前台閩地區縣市層級，除金門、連江縣政府未設立文化中心外，台灣省二十一縣市至七十六年七月嘉義縣市文化中心設立後，即全部完成設置。文化中心設立源於民國六十六年行政院宣布推動十二項重要經濟建設計畫中之文化建設；十多年來文化中心在規劃地方文化發展及推動地方基層藝文活動績效卓著。另各縣市爲推動及獎助各類藝文活動，也都設立縣（市）文化基金會。

(一) 文化中心

　　各縣市政府爲推展社會教育及文化活動，依社會教育法第

四條規定設立文化中心。文化中心設主任，下設圖書館博物館組、藝術組、推廣組及總務組。藝術組掌理音樂、戲劇、舞蹈等演藝活動及競賽、研習等事項；推廣組掌理研究、推廣、輔導、宣傳、編印刊物及辦理有關文化活動等事項。

各縣市文化中心編列年度推動藝文活動業務經費，平均數約在二千五百萬元，惟額度高低相差甚多，以台中縣政府編列最多，每年含文藝季及地方文化藝術發展計畫等專案補助經費，超出四千萬元；以連江縣政府最低，含專案補助經費，未達一千萬元。

依各縣市所規劃之年度計畫，文化中心推動表演藝術業務之份量相當多，除自行辦理之各類音樂、舞蹈、戲劇演出、巡迴、人才培育、團隊扶植及獎助等事項外，並接受文建會或台灣省政府文化處之補助，辦理文藝季；小型國際文化藝術展活動及台灣省文化節等大型活動，提供地方藝文團體參與藝文活動機會。同時，文建會為扶植地方藝文團體及獎助地方藝文活動，在加強地方文化藝術發展計畫中，亦請各縣市提撥部分經費，訂定作業要點，以供當地藝文團體提出扶植或獎助申請。

（二）縣市文化基金會

為能提供足供長久推動文化建設的資金，及有利於結合民間資源，以提供縣市文化中心自有自理的營運資金，行政院於民國六十八年特在頒布加強文化及音樂活動方案中，提出成立文化基金，以推動地方文化發展。縣市文化基金會由縣市成立管理委員會，並由縣市長擔任主任委員，委員會負責基金管理運用之規劃、審核，依本金額度，預估各縣市年度可支用孳息約六至七百萬元，本項經費之運用，依規定需編列年度計畫執

行，依各縣市的運用情形，以配合文化中心辦理各類藝文活動，及補助當地民間團體辦理文化交流、展演爲主。

本章節最主要的目的，在提供藝文界了解各級政府文化單位所推動之各項表演藝術概況，藉以爭取更多參與機會與獎助資源，各項計畫都只能作簡略介紹，各演藝團隊有了初步認識後，如想進一步了解，可再接洽各單位索取更詳盡資料。（林正儀著《各級文化單位的組織功能和工作》）

第三節　文教財團法人之設立及管理

文教財團法人中央主管機關原係教育部，由於民間資源充沛，致非營利之文教基金會如雨後春筍般設立。文建會係委員會組織，職掌文化建設方針之策劃、審議、協調、推動及考核，依八十七年七月行政院秘書處召開之研商「辦理文化藝術教育相關任務團體之目的事業主管機關認定疑義」會議結論：「文建會已由當初統籌規劃之角色，轉型爲實際執行之機構，依實際面而言，可認定其爲文化藝術相關團體之目的事業主管機關。」自八十八年七月開始，中央主管之文教基金會區分爲文化藝術基金會及教育事務基金會，主管機關則分別爲文建會及教育部，因此中央主管文化藝術基金會之設立申請案轉向文建會申請。「行政院文化教育委員會主管文化藝術財團法人設立許可及監督準則」也已在八十八年九月訂定發布。

財團法人係永久存立之公益法人，攸關公益，其設立必須愼重，故法律係採許可主義。文建會辦理文化藝術基金會申請

設立案亦不例外，是否同意設立需考量各項情況而定，受理之案件均需經初審、複審之審查程序，並非申請即必然同意設立。各項有關申請文件均需請申請人於事前審慎規劃擬定，亦可先行洽詢文建會以節省公文往返之時間。

文建會承辦申請單位為第一處第一科，網址為http://www.cca.gov.tw/news/news64。

以下是一些申請設立中央文教基金會之須知：

1.主管機關：行政院文化建設委員會；申請由地方（省、直轄市、省轄市、縣）主管之文化藝術財團法人者，應向該地方政府申請。

2.設立目的：必須以從事文化藝術事務為目的。

3.設立基金會之最低基金限額：現金總額不得少於新台幣三千萬元。

4.申請人需為全體董事或遺囑執行人。

5.申請設立所需文件：

　(1)申請書。

　(2)捐助章程，以遺囑捐助設立者，其遺囑影本。

　(3)捐助財產清冊及其證明文件。

　(4)董事名冊及身分證明文件；置有監察人者，監察人之名冊及身分證明文件。

　(5)願任董事同意書；置有監察人者，監察人之同意書。

　(6)捐助人、繼承人或遺囑執行人同意於文化法人獲准登記時，將財產移轉為文化法人所有之承諾書。

　(7)文化法人及董事之印鑑清冊。

　(8)所有董事、監察人有親屬關係者，其關係系統表。

(9)業務計畫及說明書。

(10)捐助人名冊。

(11)三人以上捐助設立者,檢附捐助人會議紀錄或籌備會議紀錄。

6.申請程序及處理期限:文建會於受理申請後,於二個月內完成審查,許可者發給設立許可書,處理期限必要延長時,由文建會通知申請人。

7.許可設立者聲請登記程序:

(1)收受設立許可書之日起三十日內向該管法院聲請登記。

(2)收受完成登記通知之日起三十日內,登記書影本報文建會備查。

(3)收受完成登記通知之日起三十日內,向所在地稅捐稽徵機關申請扣繳單位設立登記。

(4)完成法院設立登記之日起九十日內,財產全部移歸文化法人並報文建會備查。

8.董事、監察人名額及資格限定:

(1)董事:名額七至二十一人為限,必須為奇數;三分之一以上須具文化藝術專業素養或從事文化藝術工作經驗;相互間有配偶及三親等以內血親、姻親關係者,不得超過總名額三分之一;外國人不得超過總名額三分之一,並不得任董事長;任期以不超過三年為限;無給職。

(2)監察人(得設):名額三至五人為限,監察人相互間、監察人與董事間不得有配偶及三親等以內血親、姻親關係;外國人不得超過總名額三分之一;任期以

不超過三年爲限；無給職。

9.申請人應避免財團法人名稱及識別標誌與他人重複，甚或侵害他人權益之情況發生。

10.其他事項及其他各項詳細資料可逕洽文建會第一處。

圖1-2爲文化藝術財團法人申請流程圖。

附件　行政院文化建設委員會主管文化藝術財團法人設立許可及監督準則

（中華民國八十八年九月十四日文建壹字第○八八一─○○○五三三六號令訂定發布）

第一條　行政院文化建設委員會（以下簡稱本會）爲辦理文化藝術財團法人（以下簡稱文化法人）之設立許可及監督事宜，特訂定本準則。

文化法人之設立許可及監督，除法律另有規定外，依本準則辦理。

第二條　本準則所稱文化法人，指以從事有關文化藝術事務爲目的，經本會許可依法設立之財團法人。

第三條　文化法人之設立，其設立之現金總額需足以提供設立目的事業所需之經費，並不得少於新台幣三千萬元。

第四條　文化法人之設立應依捐助章程設董事會，由全體董事向本會申請許可後，依法向該管法院聲請登記。

以遺囑捐助設立者，由遺囑執行人申請許可後，

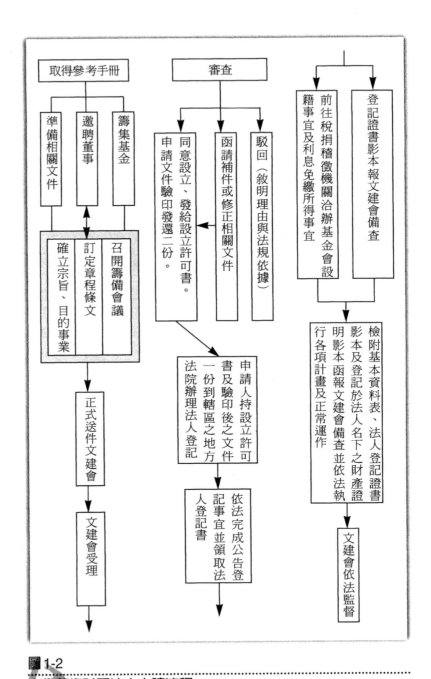

圖 1-2
文化藝術財團法人申請流程

依法向該管法院聲請登記。

第五條　捐助章程應記載下列事項：

一、目的、名稱及主、分事務所所在地，名稱並
　　應加冠文化屬性。

二、捐助財產種類、數額及保管運用方法。

三、業務項目及其管理方法。

四、董事及設有監察人者，其名稱、產生方法、
　　任期、改選、補選及解聘。

五、董事會之組織、職權及其運作方式。

六、解散或撤銷許可後，剩餘財產之歸屬。

七、定有存續期間者，其期間。

以遺囑捐助設立之文化法人，其遺囑未載明前項
規定之事項者，由遺囑執行人依前項規定訂定捐
助章程。

第六條　申請文化法人之設立許可，應向本會提出下列文
件一式四份：

一、申請書。

二、捐助章程；以遺囑捐助設立者，其遺囑影
　　本。

三、捐助財產清冊及其證明文件。

四、董事名冊及其身分證明文件；置有監察人
　　者，監察人名冊及其身分證明文件。

五、願任董事同意書；置有監察人者，願任監察
　　人同意書。

六、捐助人、繼承人或遺囑執行人同意於文化法
　　人獲准登記時，將捐助財產移轉為文化法人

所有之承諾書。

七、文化法人及董事之印鑑清冊。

八、所有董事、監察人互相有親屬關係者，其關
係系統表。

九、業務計畫及其說明書。

十、其他經本會指定之文件。

三人以上捐助者，應附捐助人會議紀錄或籌備會
會議紀錄。

第七條　本會對於前條之申請，經審查認應許可者，發給
設立許可書；其有下列情形之一者，應不予許
可，已許可者撤銷之。但其情形可以補正者，應
通知限期補正，屆期不補正者，駁回其申請：

一、設立目的非關文化藝術事務或不合公益者。

二、設立目的或業務項目違反法令、公共秩序或
善良風俗者。

三、業務項目與設立目的不符者。

四、經辦之業務以營利為目的者。

五、申請設立之程序、文件及所載內容不符合本
準則之規定者。

第八條　經許可設立之文化法人，應自收受設立許可文書
之日起三十日內向該管法院聲請登記，並於收受
完成登記通知之日起三十日內，將登記證書影本
報本會備查，並向所在地稅捐稽徵機關申請扣繳
單位設立登記。

文化法人之財產，應以法人名義登記並專戶儲存
金融機構，不得以自然人名義為之。

第九條　捐助人、繼承人或遺囑執行人應於完成法院設立
　　　　登記之日起九十日內，將捐助之財產全部移歸文
　　　　化法人，並由文化法人報本會備查。

第十條　文化法人置董事或監察人，應符合下列規定：

　　　　一、董事之名額，以七人至二十一人為限，並須
　　　　　　為奇數，其每屆任期不得逾三年。置有監察
　　　　　　人者，名額以三人至五人為限，任期與董事
　　　　　　同。

　　　　二、董事三分之一以上須有文化藝術專業素養或
　　　　　　從事文化藝術工作經驗。

　　　　三、董事相互間有配偶及三親等以內血親、姻親
　　　　　　關係者，不得超過其總名額三分之一。

　　　　四、監察人相互間、監察人與董事間不得有配偶
　　　　　　及三親等以內血親、姻親關係。

　　　　五、外國人充任董事或監察人，其人數不得超過
　　　　　　董事總名額或監察人總名額三分之一，並不
　　　　　　得充任董事長。

　　　　董事及監察人均為無給職。

第十一條　董事會之職權如下：

　　　　一、基金之籌集、管理及運用。

　　　　二、董事之選聘及解聘。

　　　　三、內部組織之設置及管理。

　　　　四、業務計畫之審核及執行。

　　　　五、年度收支預算及決算之審定。

　　　　六、其他重要事項之擬議或決議。

第十二條　監察人之職權如下：

一、審查文化法人之預算及決算報告。

二、監察文化法人之業務、財務是否依章程及董事會決議辦理。

三、稽核文化法人之財務帳冊、文件及財產資料。

第十三條　文化法人之董事會由董事長召集之，每年至少應開會二次。

董事長未依規定召集，經現任董事三分之一以上以書面提出會議目的及召集理由請求召集董事會議時，董事長應自受請求之日起十日內召集之。逾期不為召集之通知，得由請求之董事報經本會之許可，自行召集之。

董事應親自出席董事會議，無法親自出席，得書面委託他人代理；出席人員以接受一人委託為限，且委託比例以不超過董事出席人數二分之一為限。

第十四條　文化法人董事會之決議事項，應有過半數董事之出席，以出席董事過半數之同意行之。但下列重要事項之決議應有三分之二以上董事之出席，以董事總額過半數之同意，本會許可後行之：

一、章程變更。

二、不動產之處分或設定負擔。

三、董事長及董事之選聘及解聘。

四、法人擬解散之決議。

前項各款如有民法第六十二條或第六十三條情

形者，應先聲請法院為必要之處分後，送本會備查。

第一項重要事項之討論，應於會議十日前，將議程通知全體董事，並函報本會，本會得派員列席。

第一項但書所定重要事項，不得委託代理出席。

第十五條　文化法人應依下列規定建立會計年度，並接受本會派員檢查：

一、會計年度之起迄以曆年制為準。

二、會計基礎採權責發生制。

三、設置會計簿籍。各種會計簿籍及會計報告，應自決算報本會備查之日起至少保存十年。

四、經費收支需有合法憑證。各種憑證，除有關債權債務者外，應自決算報本會備查日起至少保存五年。

五、決算除應依預算費用科目列報外，另應依年度辦理業務活動列載各項活動之經費支出。

六、有附屬作業組織者，附屬作業組織之會計事項應獨立作業，年度所得應列歸法人之收入統籌運用。

第十六條　財產總額或當年度收入總額達新台幣三千萬元以上之文化法人，應將財務報表委請會計師查核簽證。

前項委請之會計師，不得於接受委託查核年度之前三年度內曾受懲戒。

第十七條　文化法人應依設立宗旨，擬定年度工作計畫及經費預算，連同前一年度工作報告及經費決算、財產清冊於每年二月底前，報本會備查。但依前條第一項規定經會計師查核簽證者，得延至四月底前報本會備查。

第十八條　文化法人不得有分配盈餘之行為。其有銷售貨物或勞務之情事者，除應依法課徵稅外，應全數列歸法人之收入項下，並應用於與設立宗旨有關事業之支出。

第十九條　文化法人用於有關目的事業之支出，不得低於每年基金孳息及其他經常性收入百分之八十。但依規定提出年度結餘經費、運用結餘經費具體計畫書及該經費預支年度，並經本會查明函請財政部同意者，不在此限。

第二十條　文化法人應以設立基金孳息及法人成立後所得捐贈辦理各項業務。

辦理獎助或捐贈業務者，應以符合章程所定業務項目為限，並應符合普遍性及公平性原則。

對於同一團體或個人之獎助，不得超過年度收入總額百分之二十。

第二十一條　文化法人經法院登記之財產總額之管理使用，受本會之監督；其管理使用方式如下：

一、存放金融機構。

二、購買公債及短期票券。

三、購買文化法人自用之不動產。

四、於安全可靠之原則下，經董事會同意在財產總額二分之一額度內，轉為有助增加財源之投資。

文化法人依前項第三款、第四款管理使用財產時，不含第三條所定最低設立基金之現金總額。

文化法人之財產不得存放或貸與董事、其他個人或非金融事業機構。

第二十二條　文化法人之業務，主管機關得派員檢查，檢查項目如下：

一、設立許可事項。

二、組織運作及設施狀況。

三、年度重大措施及業務辦理情形。

四、財產保管運用情形及財務狀況。

五、會計帳簿及憑證之保存。

六、公益績效。

七、其他事項。

前項檢查，必要時得聘請專業人士協助辦理，並得請有關機關派員會同為之。

第二十三條　文化法人有下列情形之一者，本會應予糾正並限期改善：

一、違反法令、公共秩序或善良風俗者。

二、違反設立許可條件、捐助章程或遺囑者。

三、管理、運作方式與設立目的不符者。

四、財務收支未取得合法之憑證或未具完備
之會計帳冊者。

五、拒絕、妨礙或規避本會檢查者。

六、對於業務、財務為不實之陳報者。

七、經費開支不當者。

八、其他違反本準則及相關法令之規定者。

文化法人於收到糾正通知後，應於限期內改
善。

第二十四條　文化法人有下列情形之一者，本會得依民法
第三十四條規定，撤銷其許可，並通知該管
法院及所在地稅捐稽徵機關：

一、經本會連續糾正二次而未改善者。

二、無正當理由停止業務活動持續達二年以
上者。

第二十五條　文化法人經董事會依捐助章程決議解散、經
本會撤銷許可或經該管法院宣告解散者，應
即依法辦理解散及清算終結登記。

前項經清算後剩餘財產之歸屬，應依其捐助
章程或遺囑之規定，但不得歸屬任何自然人
或營利團體。章程或遺囑未規定者，其剩餘
財產應歸屬其主事務所所在地之地方自治團
體。

第二十六條　文化法人解散後，其財產之清算，由董事為
之。但其捐助章程有特別規定者，不在此
限。

不能依前項規定，定其清算人時，法院得因

　　　　　　本會、檢察官或利害關係人之聲請，或依職
　　　　　　權，選任清算人。

第二十七條　文化法人登記後，其許可設立事項如須變更
　　　　　　者，應於三十日內報本會許可變更，並於許
　　　　　　可後三十日內向該管法院為變更登記；於取
　　　　　　得換發之法人登記證書後十日內，將該登記
　　　　　　證書影本送本會及所在地稅捐稽徵機關備
　　　　　　查。

第二十八條　本準則施行前由教育部移轉本會主管之文教
　　　　　　法人，與本準則規定不符者，應於本準則施
　　　　　　行後辦理補正。但法人名稱及設立基金總額
　　　　　　不在此限。
　　　　　　前項補正期限由本會訂之，逾期未補正者，
　　　　　　本會得依第二十三條、二十四條規定辦理。
　　　　　　但情形特殊無法如期辦理，並報經本會核准
　　　　　　延長者不在此限。

第二十九條　本準則自發布日施行。

第二章

非營利團體之組織

第一節　非營利組織的定義與分類

一、非營利組織的定義

　　所謂非營利組織其設立之目的並不在獲取金錢上的利潤，而是以實現社會公益為使命的一個自發性、獨立自主性的組織。依 L. S. Salamon 所著 *The Johns Hopkins Comparative Nonprofit Sector Project* 所定義的非營利組織有以下五種結構上和操作上的特性：

1. **正式化**：是一個正式組織，有制度化的運作過程、有定期的會議、規劃的運作過程和某些程度的組織呈現。
2. **私營性**：組織結構完全由民間來組成及運作，是分立於政府之外，不屬於政府的一部分，也不受其管轄，但接受政府的支援。
3. **非利潤分配的**：非營利組織也會有利潤收入，其所有利潤收入都必須轉作為組織目的的業務之用，並不分配給機構的擁有者或工作人員或政府。非營利組織不以獲利為優先，這是其不同於其他商業組織的地方。
4. **自主管理**：非營利組織是自行管理業務，獨立處理他們所擁有的事業，非受外部控制。
5. **志願服務**：非營利組織的部分（或全部）業務是由義工來處理，董事會在某種程度上亦可視為義工的一種，因此非

營利組織在某種意義上具有志願性。

台灣目前並無政府機關或學術單位明確地界定非營利組織的定義，僅將有關的法令文件列舉如下。從民法上的探討，我國財團法人之意義為：（法務部陳美伶的研究，民80：8）

1. 財團法人為公益性質，具有其特定目的。
2. 財團法人係以捐助財產方式為其成為基礎，並無社員的組織，屬於他律法人，故需有一定之資產。
3. 財團法人之設立，以提供財產之形式或生前捐助以遺囑為之均無不可，但必須要捐助行為。
4. 財團法人以董事會為其執行機關。在立法上，法人種類中，社團法人的中間社團法人、公益社團法人及財團法人共為非營利法人。有關法人的申請成立須知與政府之監管可參考第一章。（圖2-1為財團法人在立法上的區分圖）

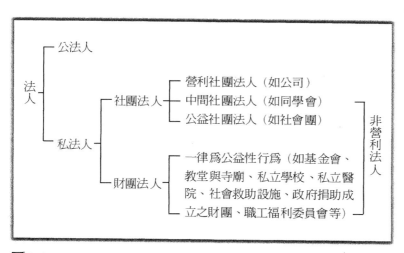

圖2-1
財團法人在立法上的區分

除了從立法的角度來了解非營利法人組織的定義之外，在台灣，有關非營利財團法人組織的實務管理的相關法規中，所規範之法人組織的條件，必須具備：

1.必須具備有公益使命。
2.必須是正式合法的組織，接受相關法令規章的管理。
3.必須是不以營利爲目的的組織。
4.其組織經營結構必須是不以獲取私利爲目的的。
5.其組織享有政府稅賦上的優惠。
6.捐贈給予該組織的捐款可享稅賦優惠。

二、非營利法人組織的分類

(一) 台灣的分類

非營利財團法人組織涵蓋許多不同的領域和業務，在台灣，若以實際業務領域來分，則各有其不同之主管機關（依台灣的民法規定可分爲財團法人與社團法人；社團法人之主管單位爲社會主管部門，財團法人則向目的事業所屬之主管單位立案，因此分類係依主管單位之主管業務來分，計有以下中央各部會及地方主管單位）。

財團法人的目的事業及其所屬之主管單位如下：

1.社會福利慈善（社會司、科、局）。
2.文化教育（教育部、廳、局）。
3.環境保護（環保署）。
4.衛生醫療（衛生署）。

5.工商發展（經濟部）。

6.新聞傳播（新聞局、處）。

7.交通觀光（交通部）。

8.財政金融（財政部）。

9.兩岸事務（陸委會）。

10.勞工服務（勞委會）。

11.青少年服務（青輔會）。

12.外交事務（外交部）。

13.農務事務（農委會）。

（二）L. S. Salamon 的分類

在美國，依 L. S. Salamon 所著的 *The Johns Hopkins Comparative Nonprofit Sector Project* 所定義的依功能分類的非營利組織則有：

1.社區服務團體，包括公民服務、社區發展團體、鄰里發展團體、福利保護團體。

2.健康醫療團體，像是醫療研究團體、特殊疾病醫療與保健團體。

3.幫助教育團體，像是支援學校教育項目、學齡前訓練、一般成人教育、職場訓練。

4.個人成長、自我教育、自我發展相關的團體，像是：

(1)青少年自我成長團體，像是男童子軍、女童子軍、各種成長營。

(2)成人自我成長團體，像是禪修、打坐、讀書會團體。

5.溝通和資訊傳播的非營利團體，這類的團體通常透過大眾

傳播媒體、文件宣導方式或個人諮詢方式將資訊傳遞給非會員，包括：

(1)公共關係、公眾福利和非正式大眾教育團體。

(2)技術性的援助，包括圖書資料和文件的提供。

6. 科技、科學、工程方面的專業團體，像是各項專門的科學研究學會、人文學會、研究中心。

7. 其他社會福利組織，例如就職服務中心、社會救援、失業和流浪收容所、冬衣救濟、運輸援助。

8. 弱勢團體和殘障團體。

9. 政府活動團體。

10. 環境和生態保護團體。

11. 消費者福利團體。

12. 國際交流團體。

13. 與職業相關的非營利團體，像是貿易組織、專業組織、政府組織、農業組織、勞工組織等各種工會組織。

14. 與嗜好相關的組織，像是高爾夫球俱樂部、運動俱樂部、帆船同好組織、音樂性組織、文學組織、搖控汽車同好等。

15. 宗教或宗教相關團體。

16. 犯罪和暴力組織，如關心青少年幫派組織、暴力防範組織和其他關心非法活動的組織。

17. 籌款和資金贊助組織，這類團體幫助個人或團體籌募經費或給與經費幫助其從事活動。

18. 其他。

第二節 非營利組織的營運與監督管理

一、非營利組織的營運

在台灣，有關法人組織的營運管理，依民法的規定，分為財團法人和社團法人兩類。

（一）財團法人之營運（邱汝娜，民83）

◆組織功能方面

1.董事執行職務應遵守法令及捐贈章程、遺囑規定。（監督準則第十四條）

2.董事會應依捐助章程，按期召開全體董事會議及常務董事會議。

3.理事長應視需要組成各種專案小組妥善監督各種計畫書之審核、經費之籌劃、預算及決算之審核、基金之保管、營運及財務稽核。

4.實際上在台灣財團法人之董事資格並無限制，以致捐助人於設立後仍擔任董事，往往組織仍由捐助人所把持，容易發生流弊，以至於是否確能發揮公益效能，不無疑問。

◆業務功能方面

1.基金會孳息收益應以辦理目的事業為主。

2.基金會應於年度開始前三個月檢具年度預算書及業務計畫書，於年度終了後三個月，檢具年度決算書及業務執行書，報請主管機關核備。（監督準則第十六條）

◆財務管理方面

1.會計制度採權責發生制，應設置帳簿，詳細記錄有關會計事項，並於使用前應經稅捐稽徵機關驗印。（監督準則第十五條）

2.基金一律存置銀行，不得私自營運，非屬重大業務需要並經核准有案者，不得動用。

3.基金購買股票，應經依法核准上市之第一類股爲限，否則如遭損失應由全體董事負連帶賠償責任。

4.以企業之盈餘撥款捐助創立之基金，如將基金存放於原企業，或購買原企業股票，最多不得超過80％，存放利率不得低於銀行定期儲蓄存款之標準，捐助款必須先以現金存入基金會帳戶內，再經董事會同意後始得爲之，款項存入應取得存款憑證，以確保債權。

◆財團法人之解散

財團法人基金會之解散應由清算人向法院提出申請。解散後，其剩餘財產之歸屬應依其捐助章程或遺囑規定，但不得歸屬任何自然人或營利團體。捐助章程或遺囑規定者，其剩餘財產應歸屬其事務所所在地之地方自治團體。

（二）社團法人之營運

◆組織功能方面

1. 人民團體均應置理事長、監事（就會員或會員代表中選舉之），理、監事名單在三人以上者，得分別選常務理事及常務監事，其名額不得超過理監事名額三分之一。（人民團體法第十七條）

2. 理事就常務理事中選一人為理事長。（人民團體法第十七條）

3. 理事會、監事會應依會員（會員代表）大會之決議及章程之規定，分別執行職務。（人民團體法第十八條）

4. 理監事之任期不得超過四年，除法律有規定或章程另有限制外，連選得連任。理事長之連任以一次為限。（人民團體法第二十條）

5. 社會團體得分級組織，分級組織以行政區域為組織區域。下級團體應加入上級團體為會員。

◆業務功能方面

1. 人民團體應建立會員（會員代表）資格，隨時辦理異常登記，並由理事會於召開會員（會員代表）大會十五日前審定會員（會員代表）資格，造具名冊報主管機關備查。

2. 人民團體應於召開會員（會員代表）大會十五日前，召開理事會議、監事會議、監事聯席會議七日前，將會議種類、時間、地點連同議程通知各應出席人員並報請主管機關及目的事業主管機關備查。

3.人民團體依法令或章程設置辦事處，其他分支機構或委員
 會、小組等內部作業組織，應擬具組織簡則，載明設置依
 據、組成、任務、經費來源等，提報理事會通過，報請主
 管機關核准後實施。前項內部作業組織之工作情形，應於
 理事會議提出並列入會議記錄。
4.人民團體辦理之業務活動，設有收費或公開招生、授課、
 售票、出版、捐助、義賣、義演或其他類似情形者，應依
 有關法令規定辦理。其財務收支，事後應公開徵信。
5.社會團體之年度工作報告表，應於每年三月底報主管機關
 核備。

◆財務管理方面

1.人民團體的經費來源包括入會費、常年會費、事業費、會
 員捐款、委託收益、基金及孳息、其他收入等。
2.預算與決算：人民團體應於每年開始前兩個月由理事會編
 造年度工作計畫書及收支預算表，提經會員（會員代表）
 大會通過，於年度開始前報請主管機關核備；於年度終了
 後兩個月內由理事會編造當年年度工作報告、收支決算表
 連同現金出納表、資產負債表、財產目錄及基金會收支
 表，送監事會審核，造具審核意見書，送還理事會，提經
 會員（會員代表）大會通過後，於三月底前報請主管機關
 核備。前項決算經費在新台幣一千五百萬元以上者，得委
 請會計師簽證。（社會團體財務管理辦法第十二、十三
 條）
3.社會團體年度業務費與辦公費支出不得少於總支出40
 ％，並應配合業務需要覈實用人。（社會團體財務管理辦

法第十八條）

4.社會團體應逐年提列準備基金，每年提列額數爲預算總收入總額5％以上，20％以下。前項基金及其孳息應按其用途專戶儲存，經理事會通過，報請主管機關核准不得動支。（社會團體財務管理辦法第二十條）

二、非營利組織的監督

（一）財團法人之監督 （楊崇森，民82：81-88）

財團法人得以設立，主要有兩個因素，一爲財產，一爲透過捐助章程表現出法人的目的。而法人的目的如何實現則端賴財團法人之組織即董事或監察人，如何執行財團法人事務而定。由於財團法人之他律性，因此相較於社團法人應受到主管機關較大的監督。

◆監督與管理機關

依民法規定，財團法人之監督機關有二，一爲法院，一爲行政主管官署。行政主管官署之監督係屬業務監督（民法第三十一條至三十四條），法院監督係屬清算監督（民法第四十二、四十三條）。行政主管機關廣義解釋包括稅捐機關在內，實務上對於具有雙重性質或性質混淆之團體，仍難確定其主管官署。且依法人活動範圍之不同訂主管官署者，實際上將來活動恆會逾越此範圍，對於其逾越之部分，將難收到監督之效果。若干承辦財團法人之業務人員表示，財團法人監督管理困難，除缺乏完整之法令外，法院、稅捐機關與主管機關缺乏聯繫，爲重要原因。

◆監督與管理之法令

　　財團法人監督與管理之主要法律依據，除民法外，尚有私立學校、監督寺廟條例等，除此之外，均依行政機關所發佈之命令爲之。然而基本法律缺乏與不完備致使財團法人之監督與管理未能發生應有之效應。

◆民法上之監督與管理

1. 業務監督：檢查其財產狀況（除主管法人目的事業之官署，尚包括稅捐機關）、檢查其有無違反許可條件（此檢查權限僅限於主管法人目的事業之機關）、檢查有無違反其他法律之規定（此檢查權限僅限於主管法人目的事業之機關）。民法第三十三條規定「受設立許可之董事，不遵守主管官署監督之命令，或妨礙其檢查者，得處五百元以下之罰鍰」。然而此規定處罰過輕不能產生懲罰效果，且屬行政罰，並無執行力。

2. 清算監督：民法第四十二條規定「法人之清算，屬於法院監督，法院得隨時爲監督上必要之檢查」。除此條例之外，法院清算監督之事項，並無具體之規定。

（二）社團法人之監督（人民團體法，民82）

1. 申請設立之人民團體有違反第二條規定（人民團體組織與活動，不得主張共產主義或主張國土分裂）或其他法令之規定，不予許可；經許可設立者，發現有以上行爲，撤銷其許可。

2. 人民團體經核准立案後，其章程、選任職員簡歷冊或負責人名冊如有異動，應於三十日內報請主管單位核備。

3.人民團體有違反法律、章程或妨害公益情事者,主管機關得為以下之處分:警告、撤銷其決議、停止其業務之部分或全部,撤免其職員、限期整理、撤銷許可、解散。

4.未經依法申請許可或備案而成立人民團體,經主管機關通知期限解散而不解散者,處新台幣六萬元以下罰鍰。不解散仍以團體名義從事活動經該管公務員制止而不遵從者,首謀者處二年以下有期徒刑或拘役。

第三節　非營利組織的組織架構

一、組織結構

　　一個非營利組織,特別是藝術團體可能從最初只有一、二位志同道合的朋友一起搞搞活動,到逐漸的需要辦公室、需要工作人員、需要設立一個名字(或團名)作為識別標誌,然後,最終需要申請成立一個有法律效益的組織的時候,就應該開始考慮可能的、合適的組織發展架構。不管藝術團體的宗旨或活動性質是什麼,一個藝術團體的工作範圍基本上可以大概分成藝術的、製作的和行政的三大部分,而在行政上最重要的第一步就是人事結構和權力分配的確立。在非營利組織內,人事結構的第一步就是董事會的設立,通過董事會人事的確立,才能著手申請組織的註冊立法。至於藝術和製作方面的人事則依團體的性質和製作的大小而異。

　　本章將僅就董事會之職權作較為詳細的敘述,因為非營利

組織雖不是以營利為目的的組織，但是也是一通過註冊在政府監管之下的立法組織，也是需要和商業組織一樣的組織結構，而兩者的最大差異，就是董事會的設立和職權分配，至於其他部門的職責則和商業組織的職權相似。

（一）董事會

在非營利組織結構的董事會，是決定該組織的成立宗旨和執行目標的主要決策者，董事會也是最後負有法律責任、活動決策和身負團體資源來源的重任。雖然董事們並不實際參與團體每天的行政作業，但是有關團體的所有重要決策、計畫和目標都是由董事會作出決定。不同於營利事業的董事和董事會，非營利組織的董事會雖然是團體的最高決策單位，但是是屬於不支薪的義工。這些人可能都是組織的最初創辦人，或是藝術家的支持者和朋友。

董事會在非營利團體的最大功用，就是透過他們的社會關係為團體帶來贊助資金或社會關係。但是，有些團體會發現，許多董事會的董事們因為不支薪，所以變成逐漸只掛名而不參與團體會議的「空頭」董事。這些董事有些是當時的創立人之一，隨著時間的增長，董事會如何隨著團體的成長而逐步將團體組織化，並適時地將組織的管理責任漸序交到逐漸擴充的董事會手上，需要一段調整期。所以，組織成立之初，為防範職權轉接問題的發生，在團體最初立案的成立章程中，應該明訂有董事會的管理規章，包括選舉、任期和職責等。在行政院頒訂的文化藝術財團法人設立許可及監督準則中（請參考第一章），對董事與監事的選舉、任期和職責都有明確的規定可供組織設立時的參考。

◆董事會的職責

1.決定組織的宗旨、制定執行的政策、確定規章的確實執行。

2.制定組織的年度節目計畫並確定組織未來的節目發展方向，包括長程、中程和短程。

3.建立會計年度的政策，包括預算和財務管理的細則。

4.提供適當的、直接的財務資源，和提供贊助的社會資源。

5.選舉、評選，甚至是終止執行長的職權和人選。

6.維持組織和社會溝通的管道、宣傳組織的工作項目和成果。

除了制定組織的大方向外，董事的職責並不包括：

1.干涉組織每日的行政工作。

2.一般人事的僱用，除了執行長的僱用外。

3.制定節目的詳細內容。

◆董事的評選標準

至於什麼樣的人選才是最適合的董事人選，以下是一些簡單的評選標準：

1.董事人選至少能為團體帶來贊助資金或是透過他的關係和能力能為團體籌到一個數量的資金。

2.董事最好有多年的專業經驗和知識，最好是包括有專業的財經知識、法律知識、管理專業，當然還有藝術上的專業知識。透過他們的專業知識能夠幫助團體做出最正確的各項決定。團體的前任執行董事或監事也可應邀成為董事會

一員。

3. 最好是知名人士或有名望的社會人士，有一、二位這樣的名字放在團體的信紙上，對於團體的事務推動多少會有一些幫助。

◆董事的選舉

董事的選舉通常是由現有的董事會成員用推薦的方式，經由董事會開會討論後決定，評選標準應如上所提。新的董事人員決定後，團體應該邀請新的董事參與團體的會議，在會議上，透過解釋和文件的介紹令新的董事能儘快了解團體的運作和管理辦法。有關成立基金會的董事會人數規定和董事資格，請參考文建會制定的財團法人成立和管理法則（或是參考第一章的附錄）。

◆非營利組織的基本人事關係

非營利組織的基本人事關係如圖2-2所示：（亦可參考第一

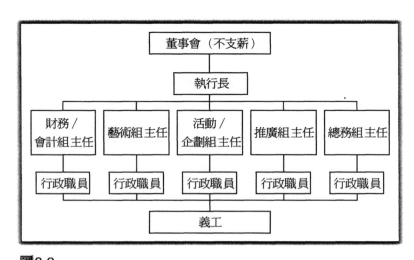

圖2-2
非營利組織的基本人事關係圖

章國家文藝基金會的組織圖和職權分配）

（二）執行長（CEO）

　　執行長代表董事會監督團體每天的行政和直接決策者，每個團體對這個職位稱呼不一，有些稱行政總監，有些稱執行秘書長，不論稱呼是什麼，執行長的才能將直接影響團體未來的發展方向，是和團體發展息息相關的人，所以聘請合適的執行長，是董事會必須做的重要決策之一。

　　以下一些建議，作爲選擇執行長候選人的過程參考：

1.用足夠的時間來選擇和評估，不要匆促決定。

2.設定選擇和推薦的標準，包括專業能力、教育程度、管理經驗、溝通能力、個性和人際關係等。

3.除了董事會開會討論候選人資格之外，最好邀請團體內的主管階層或職員一起討論任用的標準，甚至參加面試過程。

4.每位執行長職位的候選人必須要對這個工作本身、團體宗旨、現況和未來發展有清楚的認識，深切了解這個工作的重要性。

5.因爲執行長和團體的發展有很重大的關聯，除了應該和候選人仔細商量薪資和福利的問題之外，每年也應對其工作表現做一次評估以確定團體的發展狀況。

　　到底執行長（CEO）和組織的主管人員是否應該成爲董事之一？這是一個很難回答的問題。因爲，執行長是由董事會指定或聘請，難免和董事會會有一些行政上的衝突和矛盾，必須愼重考慮。但是，在許多小型團體，往往執行長也是創辦人之

一，所以在行政執行上，最好有一個依循的標準，對董事和執行長雙方都好。所以，組織的管理規章最好詳細記錄，做爲管理和執行時的依據。

（三）其他行政人員的僱請

其他行政人員的聘請，可由董事會授權給執行長來全權處理，只要在關鍵人事，例如，節目策劃主管、財務主管或籌款策劃人的聘請上提供建議即可。團體內每個工作和職務的職權分配，必須一開始就設定清楚，事前健全的人事和職權分配，爲團體的未來運作省下許多人事上的麻煩。不論是表演藝術團體、視覺藝術團體或社會福利財團法人的人事結構可以很有彈性，只要合於法令的規定和團體本身的體質，人事可大可小。所以，本章只提供一些組織架構的基本概念，執行者要能在分析理解之後，舉一反三。

二、人事管理概論

在定義好組織的宗旨、申請設立的法律步驟和組織架構的設計陸續完成之後，管理階層必須有一個清楚的人事管理態度。執行長或主管人員應該了解，組織內每一個部門的工作都要求不一樣的技術、態度和個人興趣，甚至特殊的個人氣質和個性；例如，有些人就是不能安靜地坐在辦公桌後面，有些人一站在舞台就會口吃緊張，所以，人事管理最重要也是簡單的方法就是「知人善用，人盡其才」，將最適合的人安排在最適當的工作上。

人事管理的權力結構基本上和組織的人事分配圖一樣，在

行政職員的上層是經理或各部門主任，而在經理和各部門主任的上層則是團體的領導和管理階層；如果在商業劇場的話，最上層的主管就是製作人，在非營利組織機構就是董事會，在校園的藝術團體便是學校的校長或系所主任。

（一）決定員工規模

多少的工作人員才是一個團體需要的基本規模？舉一個簡單的例子，一齣舞台戲劇或一場音樂會的製作，除了平日固定的行政工作人員外，還需要許多全職、半職或打工人員，要有一定的人力資源才能使表演活動順利進行。**表**2-1將一個中型劇場（八百人的劇場）的演出製作，把非營利與營利劇場所需的工作人員列表比較。不同性質的表演活動，需要的工作人員人數也不一樣；通常一個音樂劇比非音樂劇要求較多的藝術上和製作上的人員；古典戲劇比現代劇場要求更多的工作人員；大劇場也比小劇場要求更多的工作人員；商業劇場則需要較多的工作人員在宣傳和市場行銷的工作上。

（二）合併工作職責

許多非營利組織或小型的藝術團體，通常都是由於經費問題，必須一人身兼數職，但是，合併職責時，應該要分類而有計畫，不是千頭萬緒地一把抓，或是製作人把所有的工作攬在自己一個人身上，最後把自己累垮了，也沒達到工作效果。在小型劇場內，工作性質相近的工作，只要時間許可，基本上都可由同一個人兼職，這是藝術團體開源節流的方法，但應以不影響製作的品質和效益為主。以下提供一些常見的、成功的職責合併建議：

表2-1
一個八百人座位，非音樂劇劇場，可能需要的工作人員表（表演者除外）

非營利的社區劇團 (一年至少二個以上的製作)		百老匯劇場 (單一場製作)	
全職工作人員	半職或時數計算的工作人員或義工	全職工作人員	半職或時數計算的工作人員或義工
藝術總監	董事會	製作方面的工作人員：	導演
劇場經理	財務長		作者／編劇
票房經理	行政總監	總經理	道具、佈景、服裝設計
舞台監督	公關人員	業務經理	
技術人員	票務	舞台總監	道具、佈景、服裝組各組工作人員
財務經理	法律顧問	助理舞監	
	導演	媒體公關	作曲家
	編劇	劇場方面的工作人員：	音樂家
	道具、佈景、服裝設計		燈光設計
	道具、佈景、服裝組各組工作人員	劇場經理	化妝師
		財務經理	髮型師
	帶位員	帶位員	服裝設計師
	驗、撕票員	驗、撕票員	法律顧問
	宣傳人員	劇場清潔人員、維護人員	會計師
	劇場清潔、維護人員		廣告公司／公關公司
	化妝師	電工	按摩師
	後台人員	總務經理	票務
		警衛	

1.製作人和導演。

2.製作人和經理。

3.製作人和業務經理。

4.製作人和宣傳經理。

5.導演和設計師。

6.舞台監督和燈光設計。

7.助理舞監和總務管理。

8.佈景設計和服裝設計。

9.佈景設計、燈光設計、服裝設計。

10.燈光設計和電工。

11.宣傳主任和劇場經理。

12.宣傳主任和票務經理助理。

13.宣傳主任和經理助理。

14.宣傳主任和製作人助理。

15.業務經理和票務經理。

16.業務經理和劇場經理。

17.業務經理和製作人助理。

18.業務經理和經理助理。

（三）列出工作內容表

　　知人善用的第一步驟是知道什麼樣的職位有空缺，才能應工作所需的要求找到合適該職位的人選。尋求合適人選的方法是了解工作的內容，所以，徵才第一步，是將組織內每個職位的實際工作內容詳列出來。不論工作人員對這個職位的工作有多麼熟悉，不論這個工作已經換過多少人，有一張詳列細目的工作內容表，能使主管人了解過去這個位置的人都做些什麼，幫助工作的管理和進行，也供未來評估工作表現的參考，表上也可以列出候選人應有的資格、薪資和職稱，以供徵才時的參考。工作內容表不應打馬虎眼，或做形式上的應付，其結果可能誤導應試人員，也浪費應徵者和雇主的時間。

（四）雇用程序

當徵才廣告一出去後，團體應該對所有應徵者予以一定的尊重和負責，儘量回答所有的履歷和問題，即便無法一一親自面試，也應以書信回答所有應徵者的履歷。

◆面試

當邀請應徵者前來面試時，面試者必須誠懇將工作的實際情況作詳細介紹，包括可能面對的壓力和對工作的態度要求。若無法讓應徵者參觀工作環境，至少應讓應徵者有機會和該部門的主管見面聊聊。如果面試的是一個主管位置，則更應審慎，多花時間面試候選人，最好邀請董事參與面試，給予建議。面試之前，團體內部應先開會討論理想候選人的性格和能力，確立一個選擇標準。

◆職前訓練和環境介紹

有些經理決定候選人之後，就令其立刻上班，有些則會讓對方先接受職前訓練或其他技能訓練，例如電腦操作。大多數的藝術團體，都是讓新進員工隨著老職工學習，另外，工作內容表上的工作事項也是新進員工的參考手冊，遇到不解之處，都可以立即翻閱表上的指示。每個部門的主管應該固定的、經常的（至少一年一次）修正工作指示和內容表，令其保持最新資訊的狀態。切記，不要重複工作事項，造成人力資源的浪費。工作內容表不僅是員工的工作參考手冊，也是未來工作評估時很好的依據。

如果是一個全新成立的團體，當所有員工第一次一起工作時，一次全體工作人員的工作介紹或講座是必要的，讓大家先認識新環境、新工作夥伴、了解團體的宗旨和活動目標、確立

執行的一貫性和權責分配。隨後應該有各部門的小組會議，甚至是一對一的討論。即使是只有一個新員工的加入，都應有以上的步驟，幫助新進員工更快融入新的工作環境。

（五）人事管理的目的

人事管理有最終三個目標：員工工作時間的有效分配、員工工作品質的掌握和成品的完美展現。每一個工作人員的工作效益，端看他或她的工作表現；例如一個好的票務員應該能夠在一個小時之內完全無誤的回答五十到六十通的訂票電話；而一個經理的工作效率就看他或她僱用並且管理好這位票務；一個導演的成功與否，就看他或她是否選對了好演員。一個劇團的成功與否，就看整個團體的表現是否：(1)在經濟方面，獲得最大的利益；(2)在活動宗旨上，達到了預期的目標；或是兩者兼具。員工效率越高，整個團體的活動就越成功。

（六）人事管理的技巧

◆ 領導

領導是一個超越管理的工作；管理是想辦法完成目標中的工作，領導是超越完成目標中工作之後的真正目的。真正的領導，是必須清楚知道為什麼團體要製作這樣的活動，然後影響團體內其他人，使其認為他們正在進行的事情是很有價值的事情。真正的領導，要能夠啓發員工的工作情緒和熱情，更重要的是，懂得將責任與權力適當的分配給員工，並且了解員工們的期待。員工對管理階層的期待，不外是他們豐富的閱識、正義感、幽默感、公平心，而且了解、關心每位員工對公司的付出與對公司的價值。這些都是領導人應具備的素質，從經理到

董事，團體內的管理階層應該被要求具有領導人的素質。

◆權力與責任分配

所有的員工必須從上班的第一天開始，就知道他們自己的責任和權力，並且了解其權責不會受到其他人的威脅。團體內任何的問題、決定和政策的運作應該按照權力的階級由上而下，或由下而上，一個階段、一個階段的推延。這些「按部就班」的步驟，不只是對團體內其他行事者的尊重，同時也確保執行事項時的順利完成。

當員工的經驗和能力隨著時間的延長而增強時，管理人應該考慮給予加薪或升遷，或是賦予更大的權責。如果一個工作沒有成長或發展空間，便很難留住人才或令員工的能力發揮受到限制。管理上，很重要的一項工作，就是知道什麼時候該給員工適當的「嘉獎」，不論是以薪資方式或福利方式。

在組織內部適當的工作的變動，能夠幫助組織訓練並留住核心人才，避免人才的流失。另外，在藝術團體的人事管理上，對團體內的低薪資員工或義工的管理是一項挑戰，因為低薪資員工或義工，最容易失去對工作的熱情，要保持他們工作動機和熱情的最好方法，就是給予尊重和適時的獎勵，提供他們所期待的滿足感。

◆溝通

我們都知道溝通的重要，但是，總是容易忽略掉，「溝通」的時候，必須是雙向的；溝通必須要有訊息的接受和發送。實際上，一個成功的管理人，可能花更多的時間在「接收」——傾聽，而不是在「發送」——下達指令。團體內，應該按照權責階層，建立一個溝通的管道，並且確定下情能夠上達；反之，也要確定上令能夠下執。團體內不應有人員覺得被冷落或

孤立，管理者應建立一個親切、自在的工作環境，令工作人員感到愉快的心情，才能幫助工作的順利推行。

　　通常，開會是團體用來溝通的最直接的方法。但是，正式會議的枯燥和嚴肅感，反而容易令下層員工卻步和緊張。最好能設計一個適合團體本身特性的開會方式，不一定要很正式，但是能夠真正達到交換意見和溝通的目的才是開會的主要目的。而會議之前，最好都應事先準備議程和議題，有效率的進行會議，以免浪費所有人的時間且言不及義。

　　團體內部溝通的方法：

1. 內部公告和備忘錄（memo）：用簡潔但不失親切的口氣來寫備忘錄給工作同仁，公司內部的備忘錄和信件，應該即時傳給關係人士。
2. 社交場合：宴會和酒會也是鼓勵和改善團體內部溝通的方法。在宴會或酒會場合上，能讓可能從來不會碰面的藝術家和行政人員互相認識、交流，而且也是一個放鬆壓力和獎勵員工的好機會，特別是義工。
3. 員工郊遊：現在公司主辦員工旅遊或出國觀光的活動也很普遍，透過出外踏青，遠離平時的工作環境，反而能刺激員工的想像力和創作力，在愉快的氣氛下，輕鬆增加工作的能力。

　　有經驗的管理者，要能夠事先預防問題的發生、適時的危機管理和了解員工的「小團體」，知道誰是團體內的煽動者，誰是忠誠的員工。

　　員工總是期待一個穩定的工作環境和來自管理階層的理解的態度，隨意的批評，只會打擾員工的工作情緒。有效的管理

是提供員工一個愉快的工作環境，給予能力內能夠完成的工作，才能期待其工作表現能盡力發揮。

從管理的立場來說，溝通最主要目的是，保持工作進行的順暢，令工作達到預期中的目標，並且在時間之內完成。而工作順利完成的唯一方法是，全體員工齊心往目標的方向努力。

◆工作評估

工作評估在學校機關和營利的工商組織是很平常的一件事，通常是由主管來考察員工一年中的工作表現，藉由一對一的會談，來了解工作的進行和完成，所有的會談資料都應保留在員工各自的檔案內，以供將來參考。會談時也是讓員工表達意見、問題和工作進行時他們對團體的觀察等等。會談的結果可能導致該員工的升遷、加薪或解聘，員工應事先知道會談是他們被評估工作表現的時候。工作評估應該定期在團體內舉行，至少一年一次，不論是正式的會談或非正式的觀察，這是團體內員工和管理人溝通和相互了解的一個機會。藉由評估的結果，管理人能夠掌握工作進行的程度、分析工作不順利的原因並嘉獎努力讓團體更好的員工。

第四節　國內表演藝術團體的組織架構參考

一、基金會的組織架構

（一）財團法人擊樂文教基金會暨朱宗慶打擊樂團

　　以財團法人擊樂文教基金會爲例，整個組織分爲樂團、基金會和教學三部分，其中教學系統被列入基金會之下，樂團不另設行政部門，由基金會的企宣部人員擔任行政工作。組織架構請參考圖2-3。

　　其組織架構的特點是：每個部門的活動是建立在同質的基礎上，工作人員之間的交流頻繁，但缺點是跨部門間的協調管道缺少，溝通較難。

（二）財團法人雲門舞集文教基金會暨雲門舞集

　　雲門的架構可分爲藝術部門、行政部門和技術部門三方面。藝術部門包括藝術總監、舞台佈置設計、音樂家、燈光設計等藝術方面的工作；行政部門則有行政經理、公關行銷、票務管理、財務、人事、舞團經理等；技術部門包括技術經理、製作經理、舞台監督、技術人員等。

　　雲門舞集的組織架構以演出爲重，因此將劇場擺中間，上有基金會、藝術總監，下有舞團、技術部門和行政部門。舞團較特別的是駐團醫師和鋼琴伴奏的編制。（圖2-4）

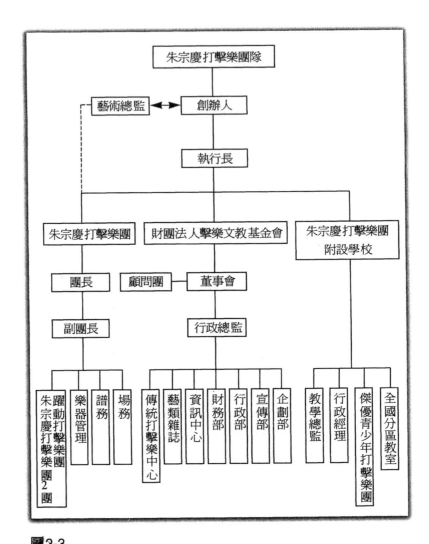

圖 2-3

朱宗慶打擊樂團與基金會組織架構圖

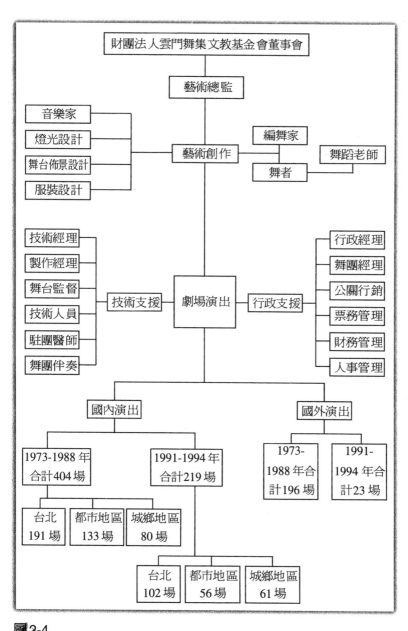

圖2-4

雲門舞集及基金會組織架構圖

（雲門舞集民國八十四年資料）

二、劇團的組織架構

　　以屏風表演班為例，劇團成立之初，用「以戲養戲」的方法來逐步實現一個完整的劇團組織，目前組織的架構也以功能性為主。（見圖2-5）

三、舞團的組織架構

　　國內的舞團除了雲門舞集之外，大都是中小型團體，有些舞團甚至平時是「一人舞團」，為了演出才臨時成軍。在中小型舞團中，皇冠的「舞蹈空間」算是比較有制度的團體。

　　皇冠的「舞蹈空間」舞團，包括「皇冠舞蹈工作室」、「舞蹈空間」舞團及「皇冠小劇場」三部分，組織架構以舞團為中心，從最初的一位團長和兼職助理到今日如圖2-6所示的系統，是十四年來的耕耘結果。

四、樂團的組織架構

　　「台北愛樂室內及管弦樂團」的前身是「台北愛樂室內樂團」。民國七十四年，頗受好評的「韶韻室內樂集」改組成為「台北愛樂室內樂團」，再由美國芝加哥交響樂團前任副指揮亨利・梅哲帶領，經過六年的成長過程，於八十年擴編為「台北愛樂室內及管弦樂團」，使樂團在演出曲目的選擇上更具空間。（圖2-7）（參考盧家珍編撰，《蓋一棟實用的好房子——組織設計及運作》）

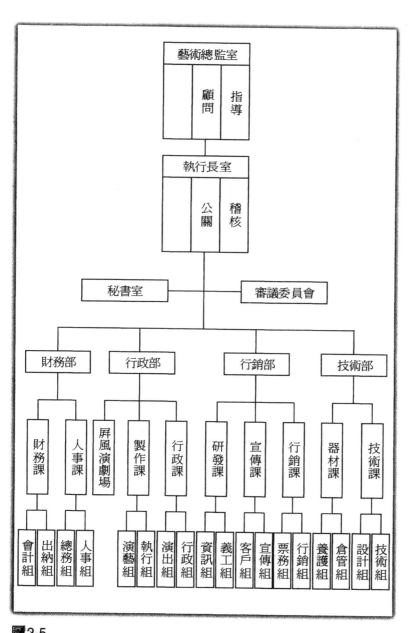

圖2-5

屏風表演班組織架構圖

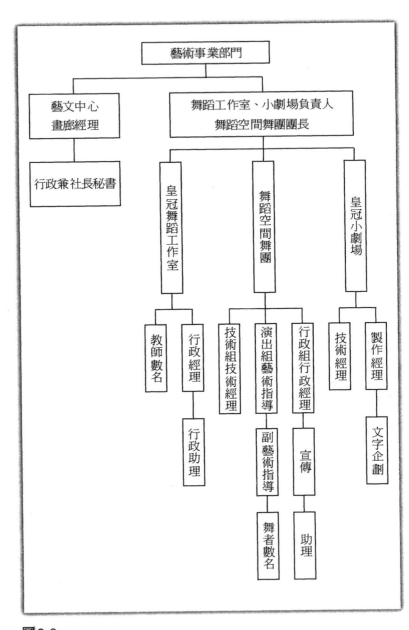

圖2-6

皇冠舞蹈空間舞團組織架構圖

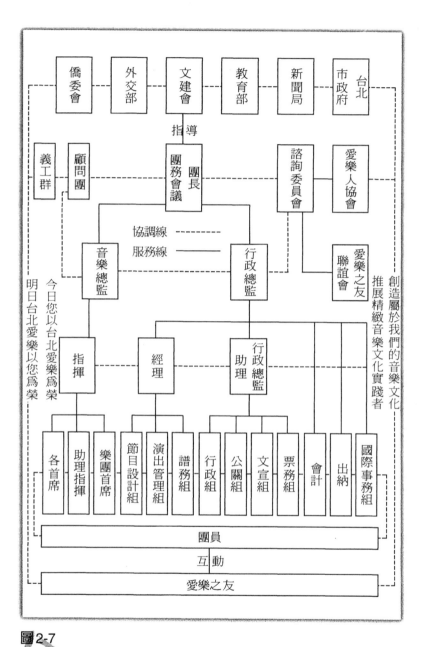

圖 2-7

台北愛樂室內及管弦樂團發展體系

第三章

計畫和活動企劃

「計畫」的目的對商業性的營利機構而言是既簡單又明確，那就是在一定的時間之內獲得最大的投資利益。然而，對非營利機構來說，計畫的過程、目標和步驟就有些複雜。因為，相對於商業營利機構以「營利」為目標的目的，在計畫和評估的時候，完全以獲利多少為考慮的方法，非營利機構多數是以「服務」、「教育」和「提倡文化」為經營宗旨和目標的團體，在計畫和評估結果時，便很難有個標準。因為文化藝術評估的標準本來就無法明確的在數字上看出，所以為幫助非營利機構更有效率地執行「計畫」，組織的成立宗旨和活動目標要開宗明義、明確的列出來是著手開始計畫之前的第一要件。

「策略性的計畫」可以幫助藝術團體正確的知道它將來希望完成的工作、可能面對的困難、如何去完成這些工作和解決困難。「計畫」是為了讓藝術團體知道誰是它的觀眾、應該安排什麼樣的節目去滿足這些觀眾。一份完善的「計畫」可以刺激和振奮藝術團體的行政人事，包括董事、工作人員和義工，來提起他們的工作動機，了解按照計畫就能實現理想。「計畫」也幫助藝術團體更容易和它可能的（潛在的）贊助者、可能的觀眾和可能的合作夥伴進行溝通。「計畫」幫助藝術團體更有效率地分配它的資源，不論是人力資源、經費資源還是硬體設備資源。一個完善的計畫也可以幫助藝術團體預防可能的藝術上的衝突、政治性的紛爭和經濟上的錯誤。「計畫」就像是一張地圖一樣，為非營利機構提供一個從地點A（現在）到地點B（未來／目標）的指標方向。

在這一章，我們將藝術團體的行政上的、策略上的計畫步驟和如何設計藝術活動的節目企劃做一個詳細的介紹。「策略上的計畫」可以解釋成是團體宗旨的定義，也是團體之所以製

作這些節目的原因；而「節目的企劃」，除了策略上的考量之外，更多的是藝術上的選擇問題。所以，在策略的計畫方面，本章將著重討論步驟和過程，如何針對藝術團體本身的特性來建立一個完善的組織計畫；而在節目的活動企劃方面，將針對節目內容藝術性的選擇和如何和藝術家溝通合作來提供一個逐步進行的架構。

第一節　組織性計畫的步驟

一、計畫的步驟

步驟一：訂出範圍和輪廓。

步驟二：考慮外在條件的限制。

步驟三：解除可以被解除的限制。

步驟四：設計執行的計畫。

步驟五：執行計畫。

步驟六：評估執行結果。

步驟七：重複步驟一至六。

我們以試著想像現在要種植整理一個花園的過程來解釋以上的步驟；假設你是這個花園的園丁，試想要如何才能保持這個花園隨著季節的更替，依然年復一年的美麗、茁壯。以上的步驟，提供了一個簡單的模型：

（一）訂出範圍和輪廓

　　首先，得先丈量一下多大的土地要建成花園？要種植多少的花卉或是什麼種類的植物？你願意用多少的時間來照顧這片花園？將來你希望這片花園長成什麼樣子？簡單的說，就是為這個花園畫一個藍圖。決定這個花園的輪廓之後，先用個籬笆把花園的範圍大小給圍出來。

（二）考慮外在條件的限制

　　第二，是考慮評估外在條件的限制；要整理出理想中的花園，通常氣候可能是第一個需要立即被考慮的因素：會不會下雪？土壤的冷凍期有多久？雨季是多長？乾旱季又是多長？每一季的下雨量有多少？每天的日照時間有多長？等等，這些都是外在環境的限制。第二個限制就是土壤本身的條件：這片土壤的土質是酸性的還是鹼性的？砂土多一些還是黏土多一些？是否含有天然礦物質？等。第三，就是經費的限制，實際有多少經費？需要花費多少才能達到預期的理想藍圖？有多少的人力可以投入這片花園的維護和管理？

（三）解除可以被解除的限制

　　第三個步驟，將以上的限制條件列舉出來之後，便可以知道有多少的限制可以經過調整而改善，有哪些可以被解除？例如，如果你已經知道今年的冬天可能持續到三月份，但是，你已經計畫好在三月要種植青菜類植物，那麼，一個溫室可能就可以解決你的顧慮，讓你照原計畫進行。如果你發現花園旁的一棵大樹把花園一大半的陽光給遮住了，那麼，也許鋸掉部分

的樹幹就能解救花園裡許多植物的光線問題。但是，需要多少錢來蓋一個溫室呢？需要多少人力才能把樹幹給鋸了呢？如果預算非常有限，無法應付這些改變，是否還有其他的限制沒考慮進去？

（四）設計行動的計畫

現在一切已經準備就緒了，換言之，此時你已經決定好這個花園的藍圖，知道買什麼種子、種什麼花，知道什麼時候可以收成，了解哪些植物需要特別的照顧等等。但是，如果在這時候就採取行動，開始播種，你可能還是會有一個看起來很美麗，如計畫中的花園。再經過一段時間的「嘗試錯誤」，你知道什麼會長、什麼不能長。然而，年復一年，這個花園將永遠看起來和第一年是一樣的，日常的整理工作將變成是一種嗜好、一種習慣，而不是一種創造。一旦，有意外的變動發生，就會失去控制，原因是沒有事先設計好一個行動的計畫和可能的發展計畫。

（五）執行計畫

現在你已經充分準備好了，可以按照計畫來行動。如果一切都按照計畫執行，八九不離十，你的花園應該和計畫中相去不遠，也許有小小的意外或小小的失望，但應該都在可以接受的程度之內。

（六）評估執行結果

如果花園中的花長得非常好，你可能開始擔心雜草和蟲害勝於擔心明年該種些什麼才好。但是，不論是播種、灌溉或是

除草，還是拔花改種樹，都應該仔細觀察每一次改變成功和失敗的原因，作為下一年度的參考。仔細地評估結果，才是確保美麗花園的成功秘方。

（七）重複步驟一至六

最後，重複步驟一至步驟六來準備下一年的種植計畫。事實上，第二年的計畫步驟應該會和第一年的步驟有些不同。如果這是你的第一個花園，第一年可能要花很多的時間在步驟一上去思考花園的藍圖。第二年時，因為有第一年的基礎，也許不需花太多時間在步驟一上。但是，隨著經驗和資訊的增加，你的野心也會加大，也許你會想在原有的花園旁增加一些假山假水，這時還是要在第一個步驟上花些時間，全盤勾勒一番，而不是隨意的加加減減，因為沒有計畫的行動容易使後來的追隨者無所適從。

這裡提供的思考模式只是一個串聯性的連續步驟，但是，一個有經驗的園丁可能在同一時間內必須同時執行不同的步驟，或是一個三至五年的計畫，而非單一年的計畫。所以，第一年的計畫也好、五年後的計畫也好，都應該有全面的考量，保留一些彈性空間，以應付隨時的突發狀況。

二、如何建立非營利機構的計畫

現在試著將以上的步驟應用到非營利機構的計畫步驟上，來設計一個完善的組織性的計畫。

（一）步驟一：訂出範圍和輪廓

當團體剛成立時，最重要的第一步就是確立團體舉辦活動的範圍，希望團體成為什麼性質的團體，是營利或非營利、是以教育為主還是表演為主，這通常也就是團體成立的原因。團體的成立宗旨確立後，應該定期的開會審議和討論以確定團體的所有活動是在當時的設定範圍之內。如果必要時，也可以適度修改宗旨以配合團體的活動方向。總之，在思考組織計畫的過程中，團體的成立宗旨是一切活動的根本，必須經常參對。

（二）步驟二：考慮外在條件的限制

在建立組織性的計畫的時候，應該把可能限制活動執行的因素考慮進去，例如：預算經費的限制、政府法令的規定、贊助者和支持者的期望、社會環境的變遷、競爭的增加，甚至是團體本身的公眾形象等等，都會影響活動的企劃和計畫執行的方法。

（三）步驟三：解除可以被解除的限制

在了解外在的條件限制之後，就可以根據團體本身的能力來評估哪些限制可以被解除、哪些值得作改變，例如，額外的資金籌措也許可以減輕經費上的限制；一個社會慈善活動或是教育活動也許可以改變團體負面的公眾形象；一些政治遊說活動也許可以令政府改變相關法令的限制等。

（四）步驟四：設計行動的計畫

解除限制之後，應該立刻設計一個行動的計畫以應即刻的

執行需求，這個計畫應該包括一份經費預算表、活動的目標、主題和項目。

（五）步驟五：執行計畫

按照上述的行動計畫，開始執行。

（六）步驟六：評估執行結果

評估執行的結果以幫助未來的計畫發展和改變。

（七）步驟七：重複步驟一至六

三、橫面的思考

上述的計畫步驟是一個連續性的步驟，一個直線的縱向思考方法。但是，對管理人而言有實際執行上的困難，因為他／她可能無法等到一個步驟的完成便必須開始下一個步驟。事實上，在思考組織性計畫的時候，有許多不同的步驟可能同時被執行，這時候，團體的人事組織和職責分配能夠為管理人提供一個解決的方法。上面所提的縱向思考步驟，簡單的說，就是為了完成以下各項事項：

1. 制定團體的成立宗旨。
2. 訂定團體的目標。
3. 列出企劃活動的目的。
4. 活動執行的策略（時間的分配和經費的分配）。
5. 執行。

6.評估。

　　將上列的工作事項和人事職務稍作分配，就能夠將兩個步驟整合一起，例如：

1.董事會成員，透過執行主任的幫助，是第一個最主要應該負起爲團體制定成立宗旨的人。
2.董事或董事會成員，在管理人的協助下，負責制定團體的目標。
3.董事會和行政人員共同負責設定活動的企劃和決定市場目標。
4.行政人員，透過部分來自董事或董事會的協助，負責制定執行的策略和執行的目標。
5.行政人員負責策略的推動和執行。
6.董事會和行政人員負責共同爲執行結果做評估，甚至可以邀請外面的專業諮詢人員來執行評估。

　　除了團體的董事會成員和行政人員應該負責以上大部分的工作，其他在非營利機構內不可忽略的關係人員或諮詢人員還包括：

1.團體的贊助者、投資人，或社區內的代表的意見也應該被尊重和諮詢，將其列爲考量或邀請與會。
2.義工，除了爲團體收集資料之外，義工的意見也是制定執行策略時非常重要的參考。
3.特聘的專業諮詢人員，可以幫助評估團體本身的條件，提供策略上的建議，也可以負責帶領策略制定的會議討論。

四、思考計畫的模型

在學術討論上，有許多不同的步驟或程式可以用來幫助非營利機構思考組織性計畫的制定。但是，我們無法也無需對每一種方法都去詳盡理解，本節僅提出最基本的兩種方法——「直線性思考」和「放射性思考」，兩者各有利弊，團體應針對自己本身的條件來做調整和運用。

(一) 直線性思考

本章目前為止討論的都是直線性的思考，最基本的步驟就是先制定團體的成立宗旨、章程、目標，然後決定安排什麼樣的活動來配合團體的宗旨，達到團體的成立目標，最後，決定執行的策略來落實計畫。這個思考方式在每一個步驟之間有時間性的開始和結束，是一個連貫性的步驟，這個方法，通常可適用於：

1. 在設計成立一個全新的團體時。
2. 特定的時間之內，在這特定的期間，團體的宗旨、目標、活動和執行計畫等都有其階段性的目標時。
3. 在投資人或贊助人的要求下，從事特別的活動時。
4. 團體要開始一個獨立的特別項目，像是蓋一個新的音樂廳、特別的籌款活動，或是考慮改變團體的活動方向、成立宗旨時。

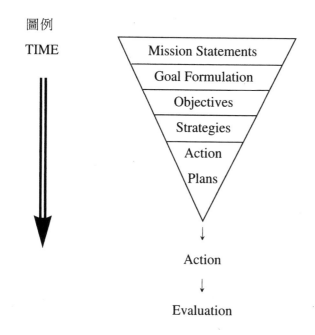

圖例
TIME

Mission Statements
Goal Formulation
Objectives
Strategies
Action
Plans

↓
Action
↓
Evaluation

以上的圖例清楚地指出「直線性思考」的兩個基本特性：

第一，直線性思考一定都是從思考團體的成立宗旨的方向為開始，依宗旨而產生目標，依目標而決定活動項目，隨時間發展逐步而下；第二，隨著時間的進行和倒三角形越來越窄的空間，計畫的涵蓋範圍也越來越小。

直線性思考的優點就是它的一貫性和完整性，當一個團體希望有系統地評估它自己的狀況、對未來活動有個通盤的了解時，直線性思考的計畫步驟能夠提供一個周全的對策。相同的，當一個組織要進行一個大型的活動或是在未來活動的方向上有重大的改變時，採取直線性思考的步驟可以讓人知道，這是一個經過周詳考慮的計畫，並非臨時起意的狂想，因為在思考的過程中必須層層諮詢許多人士。直線性思考的另一個優點

就是團體在計畫步驟完成之後，就會有一份完整的紀錄文件，詳述宗旨和目標，是一份可以對社會大眾和政府單位公開的有效文件，為以後免去許多政策上或法律上的紛爭。

然而，直線性思考的一貫性也是這個模型最大的缺點。因為一步接一步的過程冗長，非營利機構往往得費時數月的時間來起草一份宗旨，推敲一個目標，然後可能就很沮喪地放棄繼續規劃一個執行計畫，更別提評估結果了。缺乏應變的彈性空間是直線性思考的第二個缺點，因為經過冗長的步驟之後，一旦完成計畫而且經過董事會的同意或通過政府批准之後，如果有突發狀況發生、社會環境改變、經濟型態改變、團體若是想要更改章程，便必須突破很多層的限制。

（二）放射性思考

另一種方法，相對於線性思考連貫性的步驟，放射性的思考較著重在計畫進行的過程；一個可以直接應用到組織日常行政體制的方法。這個方法並沒有時間性的開始和結束，而且也不會因為一個步驟的未完成而中斷了整個思考的連貫性。相反的，這個方向從策略上來思考，建議把不同的元素（步驟）放在一起來完成一個轉輪式的圓。在這個圓裡，周長上的每一個步驟都會互相影響，這些元素包括成立宗旨、目標、活動的目的、計畫的執行和評估，彼此互相交換訊息並且都可能影響最後的決定。

在直線性思考時，每一個步驟都指向同一個方向；所以，宗旨決定了目標；目標決定了活動；活動決定了市場行銷的觀眾群；觀眾的來源決定了執行的策略，如此環環相扣的連續下去。

但在放射性思考的模型裡，所有步驟是同時進行的，訊息的流通是呈放射狀的，元素與元素間不僅獨立而且相互影響。

圖例

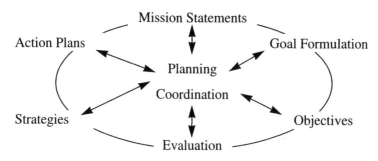

在圖例中，以整合計畫為中心，收集整合來自各方的意見，在周長上的各個部門都在各自進行自己的指定工作。這些工作我們已經都很熟悉了——一個部門可能正在評估活動的執行結果；第二個部門可能正在討論團體的宗旨和目標的文件；另一方面，第三個部門正在和贊助人和會員討論團體未來的活動目標；同時另一個部門還在努力尋求可能的贊助者。

但是，如何讓這個轉輪動起來呢？計畫整合者（planning coordinator）便在此時發揮作用。他們要負責收集周長上每個部門的資訊，再將收到的相關資訊咀嚼消化之後，再送回給這些部門，然後，逐步將所有的資料整合成為一個完整的計畫。

如同圖例所示，放射性的思考模型並沒有時間性的開始和結束，它強調的是一個過程，這是它的優點之一，不同於直線性思考，放射性思考能夠立即對外來的刺激作必要的改變，例如政府政策的改變、預算經費的減少等狀況，立即做出調整和修正，它無需為了因應這些改變而必須重新來思考整個計畫過程。

第二個優點是這個「轉輪」讓團體內部的董事、行政人員和其他各部門的相關人員都保持經常性的聯繫。在直線性思考的模型上，可能在十年或二十年的時間裡，團體只有一、二次的機會去認真審議成立宗旨的內容。因為他們已經在開始的時候，花了很長的時間在宗旨和章程的討論上，一旦定案之後，便很難去更動也很少再去討論。然而，放射性思考的模型裡，過程本身就必須不斷的把宗旨、目標、活動、執行和評估等步驟反覆討論，不用等到最後宗旨的定案，組織性的計畫已經逐步成型。真正需要做的只是過程中的不斷草案和一直補充資料。但是也因為計畫隨著過程的推延而逐漸被修改，較不易如同直線性模型有一份完整的文件檔案。不管如何，思考過程中董事會（或管理人）總是有一些行事的大原則來指導組織內的行政人員，令大家至少有個遵從的方向。

　　放射性思考的第三個優點是它能較直接的將計畫化為行動。在直線性思考的模型上，我們必須經過層層步驟，才決定最後的計畫，然後才有行動，雖然資訊的收集也許令最後的決策比較正確，但是費時冗長。放射性思考雖然不如線性思考完整，但是爭取較多的行動時間。

　　但是，優點也是缺點，正因為資料收集得不夠完善，有可能使決策下得不夠準確而魯莽地採取行動，可能導致計畫的失敗並且打擊工作人員的信心。放射性思考所提供的彈性空間也會令工作人員無法立即決定團體的長程目標，容易使大家無所適從。

　　總之，團體該選擇哪一種模型來思考和運用，必須取決於團體本身的「體質」和管理人的思考模式。大多數的團體都會先運用直線性思考的模型，但至少應該設法在十年之內完成這

個步驟（許多經營很好的團體是以五年為一個階段）。如果團體面臨新方向的選擇或要執行一個特別活動，一個全盤了解的計畫和評估是比較好的選擇。

第二節　計畫表演節目

　　團體的組織計畫完成之後，該如何設計團體的藝術節目呢？以文化中心為例，各地的文化中心是一種社區型的「多媒體」文化中心，展演的節目包括從音樂、舞蹈、戲劇、美術展覽，到藝術節、藝術教育、公共藝術，甚至是文化交流的特別活動等等。藝術團體的表演節目的設計和選擇，完全是看團體的功能性和團體本身希望用什麼方法和它的觀眾交流。

　　這一節我們將著重在表演節目的藝術性的選擇，過程和上一節所提到的組織性的計畫的思考步驟相去不遠。但是，在這一節我們將提供一個選擇表演活動時的思考架構，透過這個架構能夠儘量達到藝術家和團體對藝術的共同要求。

　　藝術團體的節目選擇要能反映團體本身的思想哲學，不論是藝術上的、態度上的，還是執行上的。每一個所選擇的表演都應該反映為什麼團體要存在和團體所要服務的對象是誰。當團體決心要為某一特定社區、會員和觀眾的需要服務時，表演活動的策劃人不應貪心的想做太多的一般活動，希望一網打盡的抓住所有的觀眾。一旦團體的宗旨確立之後，活動內容要能配合宗旨目的，才能吸引目標中的觀眾群。

制定活動計畫的六個步驟

表演活動的計畫過程能夠幫助團體從眾多的選擇中，明智的做出抉擇並且測試其執行的可行性。制定活動計畫時，應該考慮：

1. 精準計量團體內對活動的支持度和尋找可能的同伴、合夥人。
2. 選擇預算內的活動。
3. 避免令團體的人力和其他資源負擔過重。
4. 建立一個執行的辦法。

計畫過程所需的時間，也許一天、數星期、數月甚至更久，完全看表演節目的複雜度。不論如何，投資了時間在過程上的詳細計畫，未來計畫成功的機率也會高些。

以下的六個步驟能夠幫助決定舉辦一個節目的可行性：

1. 虛擬假設完成這個活動所需要的工作事項。
2. 團體開會同意這個活動的目標（例如希望節目能夠有什麼不同的影響、為哪個族群代言）、目的和主題。
3. 清楚地定位這個活動，自我回答四個 W ： Who, What, When, Where 。
4. 檢視團體舉辦活動所需要的資源、所擁有的資源，和可以得到的資源；回答 how 。
5. 評估團體舉辦這個活動的阻力和助力。
6. 制定執行的計畫。

（一）步驟一：工作假設

虛擬假設工作事項是指和活動相關的人事，包括藝術家、贊助人、合夥人和其他工作人員，與他們討論可能的工作事項，然後決定哪些假設是正確的。藉由這個過程，團體可以發現：

1. 個人和不同部門之間的不同看法，包括行政人員、董事會、藝術家和觀眾。
2. 誰是這個活動的受益人，如何才能受益。
3. 是否團體本身適合執行這個節目。

（二）步驟二：開始討論／同意這個活動的目標、目的和主題

回答為什麼團體應該執行這個特定的活動：

1. 確定每個人都是為最初設定的目標在努力。
2. 指導活動的發展方向和決定的實現。
3. 提供一個清楚的訊息給社區、會員、支持者、媒體、義工：為什麼你要做這樣的活動？
4. 為未來的評估提供一個標準。

（三）步驟三：活動的定位和定義，回答四個 W ： Who, What, When, Where

◆ Who

歸類出誰是這個活動的受益人；統計這個活動所服務的觀眾人數；分派誰應該負責活動的計畫和執行。

◆ What

詳列出節目的內容、結構和規模。如果你希望和某個藝術家合作，你必須先確定他/她的檔期，解釋節目的內容、藝術家的角色、活動的規模、可能吸引的觀眾和希望合作的型式。

◆ Where

如果團體服務的對象是特別的族群，例如宗教團體、兒童團體、殘障團體或政治團體，場地的選擇要很小心以迎合活動內容的訴求和特別的技術性要求。通常很難找到剛好能夠在藝術方面、技術方面和觀眾口味都能配合的場地。

Note:

選擇場地時，應考慮：

- 適合與否：場地的硬體設備是否適合活動的藝術性？是否有活動所需的技術設備？
- 容納空間：是否能容納所預計的觀眾人數？
- 是否有方便殘障人士的通道？
- 是否場地的氣氛適合活動的內容和藝術性？
- 檔期：是否可拿到最想要的檔期？
- 費用：場租和其他所需器材的租用預算。

◆ When

訂定活動的時間就和選擇地點一樣，有許多策略上的考量，包括：

1.最理想地點的檔期是否能取得。

2.需要多久的時間來做這個節目的宣傳。

3.如果檔期接近或是節目性質重複會影響票房和令媒體失去
 興趣。

4.主打市場的觀眾的時間安排、節目的設計。

5.將合作藝術家的檔期訂下來。

6.申請基金的截止日期。

7.免費的室外活動可以增加／吸引觀眾。

（四）步驟四：檢視所需要的資源、所擁有的資源，和可以得到的資源，回答How

是否能將活動如計畫中的付諸實行，所能運用的經費和資
源是一大要素。

◆財務資源

只有經過詳細的預算計畫，才能知道活動所需的經費和掌
握活動的可行性。這個步驟除了幫助了解支出和收入的限制之
外，也可以知道需要籌措多少經費、如何籌措，如果支出比收
入高，應該考慮：

1.是否能夠縮小活動的規模？或是有哪些經費可以刪除？

2.是否有些支出可以分期負擔？

3.是否可以想辦法提高收入？

◆人力資源

許多藝術節目的推動需要很多專業人才的帶領和人力的投
入，設計活動時，應該「量力而為」，考慮：

1.是否有合適的人才來執行計畫？

2.是否團體內的行政人員和董事會成員願意為這節目投入時間和精力？能夠投入多少？

3.是否需要義工參與計畫的推動？有沒有時間和金錢來管理義工？

4.如果同時有不同的活動在推動，是否有資金應徵新的工作人員？或是必須調動原有的人力？

◆時間

活動的計畫應該以現實的時間要求來考量，在設計節目的計畫時，有許多重要的時間要注意：

1.收集資料（藝術家的行程、節目的背景資料研究、市場的調查、尋求資金和技術性的克服等）。

2.申請基金會的截止日，什麼時候完成籌備資金的工作。

3.甄選演員、面試工作人員和義工需要的時間。

4.宣傳所需的時間和印刷準備的截止時間。

Note：

　　對藝術團體而言，一個計畫要能順利地進行，時間的管理是最重要的因素。不論幾個星期也好，半年也罷，執行計畫最好有一個完備的時間表，除了工作人員有個依據的準則，也是評估執行結果的最好根據。請參照表3-1的製作進度表。

表3-1
..
節目製作工作進度表

	工作期間	行政部門工作內容	演員與技術部門工作內容	負責部門與執行者	實際完成日期	備註
前製期	87/01/10	企劃定案	節目內容與架構：音樂、舞碼、戲碼			
	1/28	企劃案製作與預算擬定	演員甄試			
	1/28	場地申請與租借	邀約製作群：舞台、服裝、燈光、音樂、演出人員、技術人員			
	1/30	申請補助	召開設計會議			
	2/10	訂定票價與劃位	擬定製作進度表			
	2/15	申請准演與免娛樂稅申請	召開製作會議			
	2/15	確認場地				
	2/17	設計票樣	擬定排練日程表			
	2/25	票券印制完成與驗票				
	2/27	派票至票點	與設計者簽約			
製作期	3/01	協調第三單位、文宣品設計完稿	定期召開製作會議			
	3/10	補助與贊助	編導會議			
	3/15	文宣品印制完成並發送				
	3/15	開始售票				
	每週一次	票房追蹤				
演出期	4/10	訂食宿交通	技術修正與整排			
	4/15	錄音錄影安排	準備器材			
	4/25	製作工作證	後台工作分配			
	4/31	前台工作分配（如表3-2）	清點與打包道具與器材			

(續) 表3-1
節目製作工作進度表

	工作期間	行政部門工作內容	演員與技術部門工作內容	負責部門與執行者	實際完成日期	備註
演出期	5/01		貨運聯繫			
	5/09		裝台			
	5/10	票點結票	彩排			
	5/10	演出	演出			
	5/15前	稅捐處結案	拆台			
			器材歸檔與道具整理			

(參考《藝術管理25講》)

表3-2
前台工作分配表

工作項目	負責人	說明
前台票務		託票、座位重劃
現場售票與退票		兒童節目必須一人一券,因此有補買票和退票情況
票口查票與驗票		部分場地需要,可事先查明
義工集合		義工工作分配與說明
發問卷		
問卷回收		可以製作回收箱在各角落放置回收
節目單／紀念品販賣及結帳		
貴賓接待		建議由資深工作人員接待
群眾安全維護		
獻花安排		不一定需要
錄影		架機位置與對觀眾影響的考量
餐飲		工作人員便當
住宿		巡演
交通		巡演
場地聯絡		相關設備使用及協調

(參考《藝術管理25講》)

（五）步驟五：評估阻力和助力

知道活動所需要的資源和團體所擁有的資源之後，便能立即知道執行活動的阻力和助力，分析這些阻力和助力對團體和活動本身的影響：

1.如果活動未能達到預定的目標，團體可能的損失是什麼？這些損失是否有其他的涵義或影響？

2.我們或其他相關人員從過程當中學到了什麼？

3.是否有建立一些關係？什麼樣的關係？

4.哪些條件需要調整以適應外面的環境？

（六）步驟六：決定計畫

最後的步驟就是根據收集到的資訊，來制定計畫，達到團體希望達到的目標。選擇有：

1.經過這些步驟之後，對於這個活動，團體負責人應該有更清楚的理解，能夠更有效率的推行計畫，令活動達到預期中的成功。

2.重新定位活動的目標，根據能夠運用的資源修改或調整計畫中的活動。

3.推遲活動的推出直到團體得到演出成功所需要的資源。

4.完全的取消活動，如果預算和應有的支持、社區的支持、人力的支持或時間的限制完全無法配合時。

第三節　節目和藝術家的選擇

　　不論團體做什麼型態的藝術節目，或是什麼樣的社會服務的活動，將來團體在運作時，一定會面臨如何繼續發展節目、如何和藝術家合作，和如何維持所有資源的問題。團體在決定活動的目的之後，應該制定一個執行計畫的策略和標準，以便維持管理上的一貫性。

一、節目的政策

　　政策是團體行動的準則、活動方向的指導，應該由董事會和主管人士一起開會討論決定團體的節目政策，包括節目內容、節目規模、多少製作、節目水準、合作藝術家的水準、挑選標準、合作方法等等，詳細列入管理辦法之內，作爲未來製作活動的依據。

二、節目的品質

(一) 定義一個藝術標準

　　藝術團體對藝術家、社區和對提高藝術水準有其社會責任，團體自己如何定義一個選擇藝術的標準，和如何找到一個適當的方法來衡量這個標準應該很謹愼的，特別是當我們從事文化性的活動時。這裡有一些簡單的建議：

1.邀請專家和學者幫助團體定義一個優秀藝術的標準。

2.邀請文化評論家、專業文化人來評鑑藝術水準。

3.保持藝術的統一性，不論團體從事的是哪一種藝術型態。

4.建立一個可信賴的評鑑辦法，來偵測藝術的標準。

（二）尋找和選擇藝術家

知道到哪裡找藝術家和知道如何有效率地和藝術家們合作是推行藝術活動時一個很重要的過程。在地方的政府單位和許多藝術表演的經紀公司都有當地藝術家的名冊，或是透過同行藝術界的互相推薦，團體可以找到適合合作的藝術家。

（三）誰做選擇的決定

一個節目的藝術選擇，可能由董事會決定、由工作人員決定、由藝術評議委員會決定，或是由外面邀請的專家組成的委員會來決定。不管由誰決定，都應該有其專業的水準，他們可以提供專業的意見、開會評選，並且做出決定。

（四）如何選擇藝術家

藝術團體通常用以下兩種方式來選擇藝術家：

1.直接邀請：當團體確切知道要表演什麼樣的藝術節目，並且知道某一個藝術家特別適合領導這個節目，團體可以直接和藝術家取得聯繫邀請他／她的參與。

2.公開甄選、邀請：如果團體不知道該邀請哪一位藝術家時，可以對一特別的活動公開甄選或邀請藝術家，藉這樣的機會可以找到條件符合的藝術家，可以讓大眾對這個藝

術家和這個活動有些認識，也讓藝術家有公平競爭的機會。

公開甄選藝術家時，在介紹資料上應提供一些申請人應注意的事項，包括：

1. 詳細的活動資料（例如活動的目的、規模、觀眾和演出時間表）。
2. 申請人的資格、條件限制。
3. 甄選的標準。
4. 申請人的背景資料、經歷、作品樣本。
5. 解釋評審的過程。
6. 申請的截止日。
7. 獲選的通知日期。

由於公開甄選藝術家牽涉到時間、人力和額外的宣傳支出和邀請專家評議的人事支出，所以應該有清楚的預算來應付這樣的工作。

三、演出之後

（一）媒體資料的收集

報紙的評論和對活動的介紹文件，披露這個活動在當時的情形，它們記錄下活動的藝術性、觀眾的反應、藝術家的觀點、團體的活動宗旨和活動的目的。一些正面的評論能夠為未來的資金申請、活動促銷和藝術成就留下正面的影響。

（二）追蹤和感謝

在活動開始之前，或活動推行順利所開出的「保證」，應該在活動結束之後，立即「兌現」，維持團體的信譽。所以，在活動之後，應立即：

1. 歸還所有借來的器材和工具。
2. 立即付清所有款項。
3. 完成活動報告，交給董事會和贊助單位，交代活動的結果和資金的運用。
4. 送給每位參與者一封感謝函，感謝他們的支持和付出，記住他們的成績，和每個人保持友好的專業關係。

（三）記錄

活動之後，應該把所有的相關資料整理建立一個檔案，記錄下活動的過程和結果，作為未來活動計畫的參考。但是，很多團體在活動結束、「激情過後」，便沒有精神再管活動之後的工作，因為反正活動「已經結束」了，但是管理的工作可還沒結束。有經驗的管理人會知道一個活動結果的記錄有多重要。這裡有兩個資料管理的建議：

1. **準備表格**：在活動開始之前就準備好表格，讓工作人員按照表格留下資料。方便工作人員理解自己的工作進度，也一邊留下記錄，鼓勵工作人員立即記下建議和想法，否則幾個月後，怎麼也想不起來當時靈光一閃的創意。
2. **成果討論會**：在活動之後立即召開會議，討論活動的得失、成果，保持文件和報告的記錄作為未來的參考。會議

應在活動結束之後和下一個活動開始之前召開。

（四）評估

評估的目的是幫助團體：

1. 了解活動完成的效益，達到目標的多少。
2. 分析活動過程中，有些步驟成功的原因，和失敗的原因。
3. 了解執行結果和預期產生差異的原因。
4. 定義、尋找新的活動方向和修改現在的方向。
5. 知道哪些政策可行，哪些需要修正。
6. 理解經費支出和效益回收之間的差異。
7. 知道行政的效率、經費的運用和人事結構的合適與否。
8. 確定活動的執行是團體的宗旨和目標，以保住資金來源和與社區領導的關係。

（五）評估的辦法

除了團體本身，還有其他許多人對活動的結果感興趣，包括投資人、贊助人、合夥人、學校單位和藝術團體等。他們也許各有各感興趣的原因，但是，真正重要的是了解評估的重要性和知道誰是評估結果的受益人，才知道從何收集訊息，收集什麼樣的訊息，並且正確地分析和報告其結果。

要設計一個有效的評估辦法，應該在計畫開始之前，先問自己以下的六個問題，讓團體對自己的處境有所理解：

1. 是否團體的活動目標和主題很清楚，而且是可衡量評估的？
2. 誰是這份評估報告的「讀者」？要先知道報告是寫給誰看

的，才不會造成對牛彈琴的結果。

3. 由誰負責評估的工作？不論是團體內的行政人員或是由外面聘請的專家，都應有其專業的知識來分析活動的優點和缺點，沒有偏見地提供專業建議。如果是用外聘的人員，得記得把額外的人事預算加入。

4. 相關資料是否能夠收集得很完善？用來收集資料的方法，在於團體希望收集什麼樣的資料，和有多少資源和時間，以下幾種方法是一般常見的：

(1)計算和測量：利用統計的方法來計算，例如，參與這個活動的工作人員的數字、人口統計的數字、所有時數的付出等。這個計算和測量的方法，全是應用統計學的方法，對於提供團體的觀眾數字是很好的辦法。

(2)審查記錄：預算、報紙評論、活動日程表，和任何其他能提供評估的資料。

(3)觀察：非營利機構其實已經應用這個方法很久，節目的策劃人和合夥人經常在觀察工作人員的參與程度、觀眾的反應和社會的反應等。

(4)錄影或影像資料：視覺影像資料有時可以提供更直接的反應和活動本身的記錄。

(5)直接訪問：一對一的直接訪問可以對活動的宗旨和目標有一個檢視的機會。

(6)問卷調查：可以設計一個簡單的問卷調查，來做比較大規模的調查。

(7)之前和之後的測試：這個方法最常被運用的地方就是教育機構。透過設計好的一個技術和知識的測試，可以知道節目之前和之後是否有任何改變。

5.資料的分析是否正確？資料的分析應該有至少兩人以上，
 分析時應反向思考團體的宗旨和目標，才知道究竟距離目
 標的完成還差多遠。

6.這份分析的資料是否很確實地報告上去？這份報告最後如
 何很有系統地被報告上去，關係到這份報告是否能有效地
 被使用。

第四章

預算的編列、審核與管理

何謂預算？預算是一個藝術團體在金錢方面的支出和收入的數字統計。預算對藝術團體而言是規劃一筆金額，在一定的時間內去完成一個節目或企劃，並且達到這個節目或企劃的預計目標。對藝術團體和非營利組織而言，廣義的來說，一個有效的預算就是一個完整的活動計畫。

　　要制定一個完善的預算，管理者或執行者必須先為這個藝術團體設定：

　　1.組織的宗旨目標。

　　2.規劃活動內容或節目企劃，以符合組織的宗旨目標。

　　3.該活動或節目預期達到的目標。

　　4.在多長的時間內完成活動或節目。

　　簡單的說，就是一個活動企劃。有了活動企劃和預算之後，管理者或執行者必須在執行計畫的過程中，不斷地回去重複檢驗當初編列的預算是否合理，過或不及都應該立刻作調整，以確保活動的執行順利和達到團體的宗旨目標。

　　預算的編列和審核並非只在活動之前，而應是一個不斷進行的工作事項。一個年度預算是一個藝術團體在該年度裡的活動運作的指標和基礎，完善的預算編列除了幫助團體將經費作有效的運用外，對於全體工作人員和管理者，也提供一個行政時間表的依循指標，預算也可作為團體未來執行活動成果的檢驗依據。

　　預算是用來預測估計該藝術團體未來可能活動的可能花費和可能收入，是一個假設的數字。不同於財務報告，是在活動之後的實際支出和收入的完整報告，是實際數字的統計。做預算編列時，務求以積極正面的態度面對。並非做藝術就必須鬧

窮或是赤字經營，畢竟，活動的質量才是藝術團體能生生不息的基礎。有些團體為求得贊助者的同情，刻意作出不實的赤字預算。但是，誠如知名打擊樂家朱宗慶說過：「表演團體喊窮，企業即使想贊助都會打退堂鼓。因為，企業為什麼要去支持一個經營不善的團體？支持一個可能隨時都會解散的團體？」又如知名戲劇學者吳靜吉博士所說：「花錢不代表戲的品質好，藝術最重要的是創意。如何花最少的錢得到最大的效益，才是現階段藝術領域最重要的事。」（參考陳麗娟，〈向「錢」看——節目預算的編列與控制〉，《藝術管理25講》）

為什麼要準備預算？預算不應只是為了在年終或活動結束之後給政府單位或贊助單位的交代，雖然這也是理由之一。但是，對藝術團體的管理者而言，預算表更可幫助分配團體的資源來達到團體的成立目標。一個完整的預算應該是：

1.一個幫助作管理方面的決策的計畫。

2.指示未來作支出決策的計畫和未來衡量執行結果的準繩。

3.一個適當的財務記錄。

4.有效的開發資源的指導。

5.尋求經費贊助和籌款活動的依據。

6.提供評估的標準。

第一節　編列預算的步驟和考慮因素

一、編列支出預算的步驟

（一）董事會的決策

在編列預算之前，團體的董事們應該先開會決定團體的成立宗旨、目標和制定預算的一些指導方針，並寫成規章令行政人員遵從。團體的成立宗旨是所有活動的最初原因，也是最終結果，是一個藝術團體的行動最高指導原則，是經由董事會的審慎開會之後才下的決策，所有活動應配合此一方向去運作。另外，董事會應該制定一些預算的行政方向，例如，幾月到幾月是團體的會計年度、什麼時候完成預算計畫、什麼時候應該提交財務報告等一些管理的大方向。

（二）制定完整的活動計畫

根據成立宗旨，藝術總監和行政總監向董事會提報活動計畫，經由開會之後決定該年度的活動計畫。不論是年度計畫或單一活動的計畫，藝術團體都要先有完整的活動內容之後，才能根據計畫做出可能的支出和收入的預算。而且，所有活動的開始執行應該在預算完全確定之後才開始，不應邊作事邊花錢，或是「先享受後付款」地預支任何未定的預算。

一個有演出經驗或是經營已經上軌道的藝術團體，通常會

用上一年度的活動預算來作基礎，再根據本年度的活動和通貨膨脹利率來調整新一年度的預算。但是，這樣的預算方法，僅限於該團體在新年度裡的活動製作內容和人事組織方面沒有太大變化，所以團體的行政人員或經理已經能夠有系統地依據團體本身的活動宗旨，循環性的做出活動計畫，而且活動的宗旨和基本內容每年不會有太大的變化，這些團體可能是學校單位、公家機關和一些以教育為主的藝術團體。

（三）小組討論、小組會議或各部門會議

固定經常性的小組討論，有助於團體中各部門的互相了解，可以減少各部門在預算上的重複和資源浪費。在各部門或小組的預算會議之後，再開會整合整個組織的預算是比較有效率的作法。

在每次的預算會議，不論是小組會議或全體會議，與會的所有行政人員必須對於團體的年度活動企劃非常清楚，預算的規劃必須要能和實際的活動計畫相輔相成。因為，一個十人的實驗劇場的預算，肯定無法做出上百人的歌劇製作。當然，這樣的比喻是誇張了，只是要提醒作預算的時候要量力而為，確切知道團體的成立宗旨，活動的目標和節目的內容來作出預算，才能確保活動的執行順暢和如期完成。

（四）預算審核

所有的預算在各部門討論、整合之後，應提報董事會批准之後執行。藝術團體最容易犯的錯誤，就是認為一旦預算在董事會通過並批准之後，預算的過程就算結束了。但是，有些預算很可能在執行過程中被擱置或超過，除非在執行過程中，管

理人或董事會不斷地審核和修改預算，以便符合實際的情況或突發狀況。因此，每個藝術團體應該設定一個監督的系統來管理、審核團體的預算執行。

在財務的行政管理上，董事會應至少指派二位董事負責監督所有財務方面與資金的執行和運用，而且，最好有一位是財務方面的專業。在簽發公司支票時，也最好有二位的簽名，才能兌現支票。規定可以動用金額的最高限制，一旦超過或有大筆支出，應該由董事會開會討論之後才能執行。所有的支出，應該留下單據和收據以備查。請款單的設計，也是一個很好的管理辦法。

（五）評估執行結果

如上所言，董事會應該建立一個監督系統，隨時審核、修改預算的執行效果。預算對團體的成長或是活動本身，都是一個很好的評估依據，雖然有時必須根據特殊狀況而作修改，但是，團體最初擬定的預算計畫可以是團體未來活動計畫時很好的參考。

二、影響預算的因素

（一）固定因素

預算的掌握需要一群有經驗的人不斷開會討論，腦力激盪而產生。以下是一些影響支出預算的因素，包括：

◆節目內容和規模

演出的節目內容是所有預算的最主要考量，活動執行者必

須清楚知道他的團體要表演什麼樣的節目內容、什麼樣的藝術質量和水準、什麼樣的場地最適合來表現這個節目的水準？該邀請什麼樣的藝術家、多少工作人員參與這個演出、是單場的演出或是系列性的表演等等，都是影響支出預算時最主要的因素。

◆演出場地大小

場地的考慮除了因應節目本身的要求和需要外，場地的大小、觀眾的容量、場地是租用的還是表演團體本身所有的都會影響預算；而且場地的大小影響觀眾的容量，而觀眾的容量影響票房的收入。如果是租用的場地，那麼場地的管理費、冷氣費、清潔費和樂器或燈光器材所有設備的租用也必須列入預算之內；若是團體本身的場地，也必須將可能的維持費和可能的器材設備租用列入。

◆邀請的藝術家

許多藝術團體喜歡邀請藝人、知名藝術家或社會名人來參加演出，希望藉由他／她們的知名度來提高節目的知名度和媒體曝光率，進而提高票房收入，這雖是市場行銷的技倆，但是，對於預算卻有很大的影響。因為越知名的藝術家，相對的演出酬勞也會更高；因為邀請一位知名藝術家的費用也許可以邀請五位較不具知名度但是很有才華的年輕藝術家。而且，如果邀請的藝術家來自國外，那麼他／她的往返機票、食宿交通等費用也會提高支出預算。總之，預算的考慮要配合節目製作的要求和市場行銷的方法，越是周全的計畫，將來執行時遇到的麻煩和挫折會減少許多。預算的掌握，真正在考驗藝術活動執行者的智慧。

◆工作人員和演出人員

　　演出的節目內容和規模決定了工作人員、技術人員和舞台演出人員的人數。一個製作，往往人事費用是最大的支出項目，大約佔去總預算的60％至80％。例如，一個交響樂團的演出，光是舞台上演出樂手的支出就可能是整年度所有預算的50％以上，再加上後台的技術人員和行政人員，其人事預算的比例是很沉重的。再試想一場歌劇的演出，所牽涉到的人事支出——包括一個歌劇團、一個伴奏交響樂團、舞台的道具和背景工作人員、燈光和技術人員等，其負擔之沉重是可想而知的。這也是為什麼紐約大都會歌劇院一年僅能製作二到三個新戲，而紐約愛樂交響樂團能演出將近上百場音樂會和海外演出。但是，紐約愛樂的一場演出預算，也許已經是一個小型的實驗劇團整年的活動預算，所以，作預算時應該根據團體本身的活動性質和規模，務實地規劃才是正確的態度。

◆行銷計畫

　　宣傳活動時所需要的所有印刷品，像是海報、宣傳單、票券和郵寄傳單的郵費等，是藝術團體另一個主要的支出。通常作支出預算的時候，應該和行銷計畫的擬定互相配合，好掌握行銷計畫的執行能夠圓滿順利，而且在預算之內。

（二）不固定因素

　　以上是編列預算時，最主要而且直接影響支出的「固定」因素，其他一些「不固定」的因素，也可能影響支出預算的準確和增加未來執行時的困難。一個完整的預算計畫，應該把這些可能的因素也考慮進去，像是：

◆偶發事件和危機處理

　　偶發事件包括無法預期的天災和人禍，例如水災、火災、
道具遺失等情況。如果無法適時地彌補，則進行一半的製作，
可能因此流產或開天窗而造成不必要的資源浪費。特別是交響
樂團、歌劇、舞劇等大型製作，特別要將危機處理的預算考慮
進去，切勿因小失大，而且所有的一切審慎和仔細都只是爲了
完美的演出。通常，預算編列時，可以將總預算的5％到10％
列爲危機和偶發事件的處理基金。有時，演出人員或技術人員
需要超時工作以應付準時的開演，則可能的超時工資也是在偶
發事件的考慮內。

◆雜項支出

　　所有的預算表都會在最後一項科目列上「其他」或「雜支」
一欄。它包括所有可能而無法編列的小額支出，例如：小額交
通費、小額文件拷貝費、飲料費等小額緊急支出無法一一在預
算編制時考慮到。

◆營利或非營利

　　不論任何製作，經過如此長時間的籌劃和準備，動用了許
多的人力，活動本身的目的是爲了營利或是單純的慈善表演，
執行者和全體參與的工作人員必須很清楚。因爲，非營利或營
利的不同目的，影響著經費籌措的來源和目標。非營利的活
動，主要的經費來源是政府單位、基金會、企業界和個人；而
營利的表演活動，主要的經費來源可能來自於廠商或企業的商
業贊助和票房收入，因爲是一種商業行爲，所以票房也相對的
有壓力。關於非營利活動的經費來源在「經費籌措」一章有更
詳細的解釋。

◆收入

在做預算編列時，「收入」的預算是另外很重要的一項。一個完美的預算表，當然必須想辦法維持支出和收入的平衡。在執行製作時，執行者必須確切注意同樣的錢不花二次、不預先支付任何未進帳戶的經費。有關「收入」的預算，我們將在第三節討論。

第二節　編列預算的基本型式

一、常用的三種方式

藝術團體通常利用以下三種編列預算的型式來編列支出預算，再加上一般行政的收入和支出，便可得知團體的總預算：

1. 年度執行預算（annual operating budget）：團體整年度的所有活動的總預算計畫。
2. 單一製作的執行預算（operating budget for individual programs）：為單一製作或單一系列的預算。
3. 現金預算（cash-flow budget）：用來管理一定時間內所有現金的收支。

（一）年度執行預算

大多數藝術團體，如果本身沒有硬體的管理負擔時，都是直接用年度執行預算來消化所有活動的支出和收入，除了活動

預算之外，還包括人事費和行政費，是一般藝術團體一整年的預算指標。一般而言，一個非營利機構最常使用的預算方法是以金字塔的結構組成（**圖**4-1），最基本一層是每一個單一活動或製作的個別小組預算，第二層是合併每一個單一活動的預算到各科目的預算，像是燈光、道具、場地、演員等（**表**4-1），第三層是合併各科目的預算到各部門的預算，像是行政部門、製作部門、行銷部門等，金字塔的最上層便是合併各部門的預算而成為該組織的活動總預算。

（二）單一製作的執行預算

有些小型的藝術團體，一年只作一場演出或一個製作，此時，單一製作的活動預算便可視為該團體的年度預算。但是，對任何團體而言，每一個製作本身都是獨一無二的，所以，不盡然每個預算都會一樣。有些支出是針對某一特別製作的一次

圖4-1
年度執行預算結構圖

表 4-1
支出預算表範例和科目別

科目	細目	內容說明	預算金額	實支金額	預算／實支差	預計付款日	差異原因
演出費	主要演出者						
	協助演出者	協助演出、講座					
	主持人	主持酬勞					
行政人事費	所有行政人員的薪資						
場地費		場地租金、空調及清潔					
音樂著作費	作曲費	委約創作					
	編曲費	樂曲重編					
	版權費	著作所有權					
服裝製作費	演出服租用	演出服裝租金					
	材料費	製作或購買之材料費					
	設計／製作酬勞	設計師酬勞					
舞台燈光費	設計費	設計師酬勞					
	工作時段費	協助工作人員之費用					
	佈景用設備	舞台佈景設備					
	舞台雜支費	舞台用之材料雜支					
音響器材費	租借費	器材租金					
	雜支費	工作人員時段費					
錄音錄影費	導播費	導播酬勞					
	攝影費	攝影師酬勞					
	材料及雜支	拷貝、剪接等雜支					
運輸費	樂器搬運	樂器之陸空運費					
	交通費	籌演期間之所有交通費					

支出預算表範例和科目別

科目	細目	內容說明	預算金額	實支金額	預算／實支差	預計付款日	差異原因
運輸費	其他	機場稅、服務費、關稅					
食宿費	餐飲	籌演期間所有餐飲費					
	住宿	籌演期間之住宿費					
公關宣傳費	公關費	贈品、紀念品、謝卡					
	印刷費	節目單、海報、宣傳單					
	記者會費用	場租、茶點					
	宣傳費	宣傳照、文字翻譯					
	販賣品製作	T恤、CD、錄影帶					
行政雜支費	郵電費	宣傳單等所有的郵資					
	保險費	演出期間之保險費					
	稅捐	營業稅、娛樂稅					
	樂器維修費	維修、調音					
	其他	售票備金、花、藥品、文具、影印等					
合計							
收支餘額							

（表例參考陳麗娟，〈向「錢」看——節目預算的編列和控制〉，《藝術管理25講》）

性支出，或許，有些製作有特別的贊助收入，因為贊助者的特別指定，所以，只能給此一特別活動使用。執行者必須根據每個節目的製作要求或其他因素，作出最合理的單一預算。每一個單一製作的預算，除了是組織總預算的基礎外，也是每一個製作未來的管理依據。

制定每一個製作的預算時，最好能夠讓所有的參與者一起開會討論，這樣不僅能幫助團體的各部門更加了解彼此的工作性質，也能避免同樣的錢在不同的部門花二次，讓預算更完善。

（三）現金流動預算

年度預算只告訴團體在年度活動終了時，所有活動的預算總結，但是並沒有告訴團體管理人在特定時間內，可供實際運用的資金是多少。現金流動預算就是在告訴團體負責人每個月的收入和支出的實際數字。詳細整理每個月可供運用的資金，可以讓行政人員事先規劃和調整帳單的支付或器材的購買。

現金流動預算通常是按月整理的預算表，它分析預估團體每個月會收到的資金和可能的支出。在準備現金預算表時，如果不太確定實際的收入，又碰上大筆的支出，最好做最壞的估計，在每個月的收入、支出之後，比較淨值（獲利或赤字），總之，最好能維持每個月的收支平衡。

準備現金流動預算，越早越好（最好在六個月之前），因為越早發現現金短缺的問題，才能儘早準備籌款的活動和設定籌款的目標。現金流動預算表，請參考**表**4-2。

表4-2

現金流動管理範例表

	A	B	C	D	E	F	G	H	I	J	K	L	M
1	現金	一月	二月	三月	四月	五月	六月	七月	八月	九月	十月	十一月	十二月
2	餘額												
3	支出												
4	一般行政												
5	節目A												
6	節目B												
7	節目C												
8	節目D												
9	會員												
10	特別活動												
11	其他												
12	期刊發行												
13	其他												
14	其他												
15	總支出												
16	平均												
17	收入												
18	節目A												
19	節目B												
20	節目C												
21	節目D												
22	基金會贊助												
23	捐款												
24	企業贊助												
25	其他												
26	總收入												
27	餘額												

二、其他方式

除了以上的三種型式之外，根據不同的情況還可能利用到的預算型式有：

（一）母資金的預算（capital budget）

如果一個製作公司或藝術團體有計畫想要長期租用或買下一個劇場作為辦公室或展演空間，所有與建築硬體本身相關的一次性支出，像是建築的整修費用或購置費用，或辦公室器材的添購等一次性的支出，必須和團體的活動製作預算分開計畫（**表4-3**）。有時，這一類的資金預算需要另外舉辦籌款活動來籌措經費，而且也許需要額外的支出，來籌辦籌款活動。所有的這些支出，都不應和活動計畫的預算混淆，或是因為這項資金預算而影響了年度活動計畫的預算。

但是，如果這項資金預算 已經被確定和執行時，它可以被分列到每年的年度預算中，以分期付款的方式來消化該筆支出，但仍以不影響活動製作的預算為原則。另外，當一個藝術家個人或團體要成立一個法律上合法註冊的藝術團體或公司時，必須籌足政府規定的資金，並且找到法定負責人和律師來管理和代辦，這筆資金會是未來組織成立的母金，而成立過程的律師費和資金的籌備支出都可以包括在這筆母資金的支出預算中，是屬於該資金的一次性支出。

（二）零預算（zero-base budgeting）

對於一個新的團體或是一個有規模的藝術組織，如果希望

表4-3
簡單的基本資金的預算支出科目（非營利的專業劇團）

項目	金額
資金募款活動	
購置表演劇場	
成立申請費、律師費	
執照費	
建築師費用	
內部裝潢費用	
外部整修費用	
舞台設備添置	
辦公室設備添置	
意外危機基金	
其他	
主資金總額	

重新審核一個活動的功能和效益，管理人可利用「零預算」
（zero-base）的方式，從零開始仔細思考每一分錢從何而來、如
何得來、如何花費及花費對象等多考量。「零預算」著重在重
新審核組織中的節目預算，來決定是否繼續或終止某一特定活
動。「零預算」的方法是管理人假設團體在沒有任何經費的情
況下，從零開始抓預算。這樣的預算方法提供管理人重新思考
和評估該企劃或活動未來的執行的可能性和必要性。

當管理人利用這個預算方法時，必須要能夠回答以下的問
題：

1.該不該繼續這個特別活動？

2.這個活動在整體計畫中的重要性和必要性？

3.對這個活動而言，究竟原來的預算是否合理？

4.如果決定繼續這個活動，是否需要改變執行的策略？

5.怎樣的策略，才是最合適的策略？

6.如果必須放棄或取消該活動，是否有代替的方案或其他選擇？

「零預算」的方法雖然可以幫助藝術團體更有效率地掌握他們的預算，但是也有其潛在的問題，並非可以隨時使用這個方法，這些潛在問題如：

1.因為是從零開始的預算，如果是一個新的團體，即便不是，管理人要能夠知道每一項支出的實際數字，才能準確地計算出所需的預算，也才能提高最後決定的準確性。

2.這樣的預算方法，因為有審核評估的意義在，有時會令其他相關人員有不安全感，必須審慎。

第三節　編列收入預算

一、票房收入

預估收入是藝術團體在擬列預算時最大的難題。藝術團體的活動，不管活動性質或大小，都會因為非營利的特質，或多或少得到政府、財團、企業和私人等不同程度的贊助。他們的

贊助方式可能是商品上的贊助、場所的免費提供、義工的服務、廣告的贊助，或金錢上的直接贈與（這一節將只著重討論金錢贊助的數字統計）。

藝術團體辦活動的主要資金來源，除了來自政府、財團、企業和私人贊助外，票房是它們的另一主要收入。在商業企業經理人的眼中，獲利是企業的唯一生存法則，而且是獲利越多越好，所以，製作成本通常會直接反應到商品單價上。但是對於藝術團體而言，他們辦音樂會、辦舞蹈發表會的主要目的是為推廣藝術，或是為社會服務的公益慈善行為，並非以營利為目的，不能亂抬價錢，所以統計票房收入前，如何設計票價也是管理人的重要課題。我們已在前一章討論過設計票價時，應該考慮的因素，在此不贅言。

團體訂出每場票價或是整季的套票價錢之後，便可以依據演出場次大約預估一場演出、一季演出，甚至於一整年演出的可能票房收入。但是，在真正把實際數字記錄下來之前，管理人要知道，實際的票房收入從來都和預期的數字有一些出入。原因是，除了真正賣出去的票房之外，還有許多票不是由一般的票房出票，例如：

1. 公關票、記者票、VIP票。
2. 打折票，如學生票、預訂票、團體票。
3. 委託定點售票處（這些地方會收取服務費，也減少票面的實際收入）等。

這些因素都會影響票房的實際收入總數，總之，一般而言，管理人都會保守地估計大約五成到六成的票房收入。然而，很諷刺的是，如果藝術團體在作預算計畫時，完全不把票

房收入計算進去，反而很容易計算整個活動的收支平衡。因為，對藝術團體而言，如果整個演出是免費供大眾欣賞或是戶外的演出，反而能夠吸引更多的觀眾，透過更多觀眾的參與也許會吸引到未來的可能贊助者，而且讓更多人知道這個團體，反而是一個雙贏策略。但是，只為演出而演出是一個藝術團體想達到卻做不到的現實，因為，一個製作所牽扯到的人事和社會資源實在太龐大，

二、票房以外的其他收入

藝術團體的製作資金，除了來自政府、財團、企業、私人贊助和票房收入之外，其他一些與演出有關的收入還有：（**表4-4**）

1.販賣節目單的收入。
2.節目單上廣告收入。
3.票券上廣告收入。
4.飲料販賣。
5.母資金在銀行的定存利息收入。
6.銀行活期存款的利息收入。
7.場地出租收入。
8.教學課程的收入等。

三、預估贊助的收入

有關政府、財團、企業和私人贊助的籌措和策略，我們將

表4-4

收入預算表範例和科目

科目	細目	內容說明	預算金額	實支金額	預算/實支差	預計付款日	差異原因
票房收入		全部票房之六成計算					
贊助收入	政府補助						
	企業贊助						
	基金會贊助						
	個人贊助						
	其他						
銀行利息收入							
投資收入							
雜項收入	節目單收入	節目單販售之90％					
	CD收入	預計販賣之CD金額					
	其他收入	紀念品或其他					
其他							
合計							

在下一章有詳細介紹。在預估贊助的可能收入時,通常是以舊年度實際收到的數目為標準,經理人必須切記不要超估贊助款,因為有許多贊助都是口頭上的承諾,在實際收到款項之前,都會有變數。而且,去年贊助的某些款項,可能只為去年的某一特別製作,如果今年的年度計畫沒有同樣的節目,便很有可能失去這筆資金。

這也是為什麼資金的籌備必須在製作活動的半年前甚至於一年前便開始。

第四節 預算支出的管理

一、設立會計系統

　　一旦藝術團體確定了他們的活動宗旨目標，並且有完整的支出和收入的預算計畫來幫助達到這個既定宗旨時，一套如何記錄實際支票支出和保持組織每日運作收支平衡的會計系統也必須建立，以確保團體行政的順利推展和活動的完成。但是，在會計部門真正開始錢進錢出的運作之前，組織內應該指定一個可以信任的人負責管理整個組織的資金運作。通常在藝術組織內，這個人可以是藝術總監、行政總監、經理或是財務經理。

　　他的工作主要是記錄每天的財務狀況、支付帳單、跑銀行，並且負責管理團體內與金錢有關的業務。團體每天的財務狀況必須保持最新的記錄，任何一筆支出、收入都應即時登錄。負責財務的人也應該參與組織的製作和內部會議，因為他對財務情況的理解可以幫助團體在製作上及行政上給予及時且正確的意見。

　　但是，許多小型的團體因為經費有限，經常必須一人身兼數職，這時通常是藝術總監身兼行政總監，並且負責管理公司財務。總之，無論誰在負責組織的財務行政，他必須對藝術工作有極大的熱情，因為行政工作千頭萬緒，所有繁瑣的行政工作的背後只有一個目的，就是集結所有的人才和資源來完成一

個「藝術作品」。

在藝術團體的行政運作上，一些與財務有關的工作包括：

1.票房管理。

2.跑銀行。

3.保險。

4.預算。

5.購買。

6.稅務。

7.員工薪水。

8.財務報表製作、統計和計畫。

9.有時也必須參與與演出有關的合約協商。

如果是一個大型的團體，通常設有會計部門來管理所有與財務有關的工作，但是，如果是一個小型的團體，沒有專人負責時，應該諮詢專業人員來建立一個系統，以後只要有人照著做，經常保持最新的資料，然後再由專人作年度報表也可以。如果表演活動是藝術團體的表皮，那麼財務狀況就是藝術團體的經脈，管理人切勿因繁瑣的細節而刻意忽略。

二、管理資金的方法

1.預算會議。

2.內部管理。

3.比較式的預算。

4.現金流動管理。

5.清單記錄管理。

6.小額現金。

7.備忘錄。

8.員工薪水。

9.銀行支票帳戶。

（一）預算會議

前一節已經討論過小組預算會議在年度預算計畫的重要，預算會議的目的除了提供工作人員交換資訊、溝通意見之外，業務經理應該在會議上定期提出公司收入和支出的現況報告。公司內部的財務狀況應力求透明化，而且不應只交付一人負責，最好有二人以上共同監督，而且要定期在會議上報告。

在資金管理中最重要的元素是時間。從計畫一個製作到實際執行的時間如果很短，資金管理就可能不夠完全，包括製作品質管理、人事管理、資金的籌備和活動流程的掌握等。如果這種情況發生，業務經理必須適時發揮機動性，充分和每一個部門的人保持聯繫，主動了解進行情況，建立公司內部資金流動的管道順暢，不要讓工作人員覺得提到「錢」是一件麻煩的事。

（二）內部管理

為了預防錯誤的發生或財務的操作成為黑箱作業，應該指定至少二人以上共同負責監督組織的資金運作，特別是藝術團體除了現金預算之外，應該小心其他投資或房地產管理。

一些簡單的內部管理方法如下：

1.除了內部的每日記帳外，每年的會計年度應該請會計事務

所的合格會計師來稽查帳冊，並直接向行政總監或藝術總
監報告，稽查項目除了財務記錄外，也應包括票房記錄。

2.分開人事支出與業務支出的記錄和報告。

3.每日的現金收入立即存入銀行，並保留存根作記錄。

4.支票簽名至少有二人簽名才能生效。

5.支付帳款時隨時要求發票作憑據。

6.利用請款單來掌握支出。（請款單表格範例見**表4-5**）

（三）比較式的預算

如前二節所討論，預算計畫是一個團體未來檢驗執行製作
成果的依據。但是，一旦開始執行，會發現實際支出和預算的

表4-5
．．
請款單

日期：＿＿＿＿＿＿＿＿＿＿＿＿	No. 8888
請款人：＿＿＿＿＿＿＿＿＿	請附示帳單
姓名（公司）：＿＿＿＿＿＿＿	
住址：＿＿＿＿＿＿＿＿＿＿＿＿＿＿	
＿＿＿＿＿＿＿＿＿＿＿＿＿＿＿＿＿	
請款目的：＿＿＿＿＿＿＿＿＿＿＿＿＿	

數量	項　　　目

節目：＿＿＿＿＿＿＿＿＿＿＿＿	
帳目：＿＿＿＿＿＿＿＿＿＿＿	簽發人＿＿＿＿＿＿＿＿＿＿

數字有差距，應該立刻修正當初的預算，確保所有支出總數不超出預算總額。所以，團體應該仔細審核預算：(1)在執行預算計畫之前；(2)在活動執行期間；(3)在所有的實際支出之後。一旦支出預算列出之後，應該立即與市場的價錢比較，確定預算的正確度。（預算分析範例見**表4-6**）

(四) 現金流動管理

如果一個藝術團體能夠在製作開始之前或是劇季開始之前，能夠確定收齊下一年度的營運資金在銀行裡放著，製作人就可放心並且專心在製作上。但是，對藝術團體而言，這大概只有在夢中才能實現。因為，資金不足和籌款的困難是藝術團體最基本的課題，他們需要的是充分的時間和資金的管理。所以，事先的年度計畫和預算計畫才如此重要。

現金流動管理的目的是要確定銀行裡永遠有錢支付下一筆製作所需的支出。現金的預算幫助掌握贊助款何時會入帳？何時該付帳單？如果事先發現資金不足，才能提供足夠時間去籌足差額或所需款項。

表4-6
...
預算分析範例

項目	(A) 原來的預估值	(B) 實際的市場價值	(C) 平均	(D) 應達到的差異	(E) 差異
1.票房收入					
2.其他收入					
3.贊助收入					
收入總額					
4.所有支出總額					
盈餘（或赤字）					

（五）清單記錄管理

所有屬於團體的，不論是硬體或軟體設備，都是團體的資產之一，應詳列清單，並將所有資料妥善保管，貴重物品，若需要保險的，應把所有保單資料備份保管。

（六）小額現金銀行

辦公室應該留有小額現金以應付每天的小額花費，像是影印、車資或是郵資等。每一筆小額現金的支出都要登記在每日的流水帳，並且索取收據，最好記下每一筆支出的目的，越清楚越好，然後在會計年度結算時，把支出都分列到各科目去做總帳。如果現金快用完，負責小額現金管理的人，也應該要寫請款單，列明是爲了小額現金銀行之用，請款單上都要有請款人的簽名以示負責，將來若有問題產生，才能追查。

（七）備忘錄

準備一個備忘錄把所有收到的帳單、請款單、報稅資料和已支付的收據分別歸檔處理，列爲「已處理」或「儘速處理」，將所有事件列成「Things to Do」的備忘錄。

（八）員工薪水

員工薪水通常由會計部直接寄發支票或由銀行直接轉帳。除了固定的員工薪水，藝術團體經常面對的是無契約的藝人、技術人員和特約藝術家，他們通常是應個別的節目邀請而短期地參與演出。所以，他們的薪資的支付方式，可能是照合約分期付，或是演出結束之後立即付清，不論何種方式，最重要的

是讓他們親自簽收，以備將來查核。

（九）銀行帳戶

　　對藝術團體而言，都應該知道如何以最少的資金得到最大利益，包括銀行裡的資金的管理也是一樣的道理。通常一個在國內註冊成立的藝術團體基金會，都要求要在銀行裡有一個定存基金，團體利用每年基金的孳息作爲營運資金的一部分。如果團體在營運之外有餘刃利用多餘或尙未支出的資金作其他投資，也不失是個補貼和自給自足的方法。如果團體內部有支出和收入的話，最好開辦不同的帳戶，以區分票房收入、營運資金或贊助帳戶。

第五章

經費籌措

藝術團體的活動由於涵蓋的專業領域太廣，參與的人事太多，演出製作成本太高，單靠一場演出的票房收入是不可能回收成本的。所以，長久以來，藝術團體都是依賴「外援」才能維持運作和不斷的活動製作。不論早期由政府支持贊助的文化外交活動，或是民眾自行出資舉辦的廟會慈善活動，或到現在如雨後春筍的各種藝術活動，如何「開源節流」一直是藝術團體必須面對的重要課題。

但是，關於藝術活動「籌款」的觀念，在國內並不如宗教捐款的盛行。雖然隨著人民生活條件的提高，對於欣賞藝術的要求也增加，但是，並未因此而提高民眾對藝術活動的捐款贊助觀念。然而，在美國，不論民間私人或企業機關或政府單位，對於非營利機構的捐款贊助早已行之有年，並且發展成一門專業的學問，有一套嚴謹的制度和辦法可循，贊助活動的種種細節並且需要專人的指導。目前，國內的籌款模式基本上是根據美國的經驗，配合自己的體制而有些微修改，但是基本概念是相同的。

如果公益慈善是一種給予的藝術，那麼籌措經費便是獲取的藝術，是一種策略性的行銷。籌措經費最主要的功能之一是確定來自各方面的贊助和各類捐款的取得，是一項只存在於非營利事業的項目。所有來自國家基金會的補助、公司財團的贊助或是個人捐款，都是非營利事業機構的經費來源，而如何從這些團體和個人手中取得團體整年活動預算或單場活動預算所需的數目，便需要一些技巧和方法，在經費實際獲得之前和之後，有許多環節要關照，是一項需要腦力和耐力的工作。

本章將對籌款的概念和執行的辦法做個整理，希望對藝術團體或是希望將來投入藝術活動的你，先提供一些想法。以下

所列是一些尋求企業、基金會和個人贊助的方法和建議。

◆在美國藝術團體籌款所需的基本條件

　　在美國，如果一個表演藝術團體的成立少於三年，便很難得到政府的補助和公司財團的贊助。這解釋了為什麼許多團體都從很小的規模做起，而且大多數的創始資金都是來自親朋好友的友情捐款。但是，這段「草創」階段對年輕的藝術團體來說卻非常的重要，因為這是建立組織的背景資料的階段，包括累積好的製作名聲、收集好的評論和報導、培養自己的觀眾、建立財務記錄、記錄製作過的節目和演出場次和地點等。所有團體的「歷史文件」越早開始收集而且整理得越清楚仔細越好，對於年輕的藝術團體，這些記錄的工作除了是管理的自我訓練之外，也是為團體未來的「籌款之路」鋪路。

　　因為，許多的企業財團和私人基金會並沒有多餘的人手來專司基金贊助的審查和決議，也沒有時間一一查閱每個團體的申請書，此時，該申請藝術家團體是否曾得到政府的補助，成為企業財團和私人基金會的「參考標準」，而開始申請政府補助的最基本條件就是要有至少三年的經營經驗。

　　在美國，政府對藝術的補助由NEA（National Endowment for the Arts）負責。NEA相當於台灣的國家文藝基金會，在美國已有三十年的歷史，有完整的體制和條規，並有各式各樣的專業人員負責審核、評估和追蹤。所以，他們的審核標準成為許多基金會的綠燈標誌。（NEA的介紹，請參考附件。）

第一節　籌措經費的準備工作

　　一個成功的募款者必須要具備：舌燦蓮花的溝通技巧，完美的文字能力，得體的書信和社交禮儀，熱誠積極的個性，「上通天文、下知地理」的學識，而且要隨時「能屈能伸」、「不卑不亢」的態度，才能有效完成經費籌措的使命。而且，更重要的是，募款主任（fundraising director）對於組織的活動和宗旨要能瞭若指掌，才能對捐款者清楚解釋組織的活動。簡單的說，就是一個超級銷售員。

　　除了籌措經費，募款主任或負責籌款部門（fundraising department）也身兼開發和研究的任務，去尋找未來「潛在的」、「可能的」贊助者和基金會。國內藝術團體尋求贊助的歷史並不久，許多的籌款工作需要團體自行摸索並且建立檔案。以下提供一些籌款時的準備工作和步驟供參考。

一、研究

　　搜索、蒐集「可能的」贊助者和基金會的名單，並對他們的贊助名單、贊助額度、贊助項目、申請日期和申請方法等進行通盤研究，找到最有可能的贊助名單，並將所有資料整理成檔案以備將來查詢。藝術管理人都應該是「眼觀四方，耳聽八方」的三頭六臂，經常注意所有報章雜誌的財經報導，對所有有可能找到贊助的「線索」要隨時蒐集，包括參觀演出時的節目單、宣傳文件，都可找到什麼樣的團體贊助什麼樣的活動，

研究他們得到贊助的原因，並將資料整理成檔案備查。

二、準備

　　針對欲申請的項目準備一份申請企劃書，包括說明書信、申請資料、活動預算表、完整的節目企劃書和團體簡介。參考本章第四節「申請書的準備與撰寫」。

三、宣傳方法

　　設計專為籌款用的DM（direct mail）或做電話市調。用書信（DM）籌款，在信上誠懇解釋介紹團體的宗旨，附上設計得體（太過精美的包裝設計會讓贊助者心有疑慮）的宣傳品，最好附上回郵信封或劃撥單，以方便捐款人直接將捐款寄回。若用電話市調，通常直接在電話上登錄捐款人的信用卡號碼，從信用卡直接扣款。有些人因與團體本身有特別關係，最好用直接致電的方法比書信籌款有效，應視情況靈活運用。

四、追蹤和記錄

　　建立追蹤檔案和準備感謝函。沒有成功得到捐款，為什麼？收到了贊助，別忘了表示由衷的感謝，希望繼續得到支持。有時，第一次沒要到贊助，也許第二次就能要到，第二次沒有回應，也許是時機不對，總之，籌款是一條漫長的道路，要有充分的準備（時間的準備和心理的準備）才能「長期抗戰」。每個團體有自己的行事表，追蹤的時間要拿捏得好，還有

口氣、用字都要費心設計，才不會把人嚇跑。

五、建檔

永遠要保持記錄的習慣，包括捐贈名單、基金會資料、董事名單、捐贈歷史、申請補助截止日、義工名單等等所有文件資料。隨時養成整理檔案的習慣，是一個成功管理人的基本要件。

六、特別活動

如果有必要，也可以專為籌款而舉辦籌款餐會、酒會、義賣會，販賣紀念品或其他特別的募款活動，根據活動主題，越有創意越好，特別活動的性質必須和籌款的主題配合，但是遊樂的氣氛強些，較容易吸引人。特別活動的計畫需要更多的人力和金錢支出，在預算上和時間上要有準備，才能達到預期的目的。

第二節　經費及資金來源

以美國的藝文團體的經費結構為例，大型的藝術團體，如紐約愛樂、大都會歌劇院等，它們的經費來源之中，票房收入約佔總預算的30％至35％，國家補助約為15％至25％，來自捐款贊助的比例則在30％至40％之間。而較小的地方性團體，因為知名度有限，票房收入約只佔總預算的20％，政府（州或

聯邦）的補助約15％至25％，其餘皆來自私人和企業的捐款。更小型或新生的團體則大多數依賴親朋好友的友情贊助或私人捐款。（參考洪萬隆，《表演藝術團體之公關與募款》）

國內的藝術團體則50％或更高的比例的經費來源是依賴票房收入，其餘只得想盡辦法地向政府單位或基金會或企業團體，多退少補地捉襟經營。大型具國際知名度的團體是如此，更遑論小型的團體了。所以，國內的藝術團體，不論大型、小型，都應用心規劃經營民間的私人資源，包括企業界的贊助和個人，雖然企業界的贊助因為贊助的金額較大而較有吸引力，個人募款有時也會有意外的驚人結果。

藝術團體的主要經費來源有三種：企業財團、基金會和個人贊助。

一、企業界

許多企業每年撥出一定金額來贊助藝術活動，其資金直接來自公司的每年營運獲利，由公司的董事直接操作，不另外成立基金會來管理，與財團成立的基金會不同。透過贊助非營利機構，企業公司可獲得政府一定比例的免稅優惠，目的是希望藉此刺激業界來贊助藝文活動。企業公司的贊助決策，通常由董事長（董事會）或公共關係主任（公共關係部門）來決定。雖然藝術團體強調贊助藝文活動可以提升企業形象和增加企業所在的社區互動，但是，來自企業界的贊助，許多是取決於團體個人與企業主的關係，而非企業本身的政策。在大企業中，資金可能同時來自企業的廣告部門和公共關係部門，由於部門內部並不直接溝通，有時可能同時得到兩個部門的贊助。因為

這兩個部門都和企業的公關工作有關，但是，彼此平時並不互通業務。

企業的贊助除了現金資助外，也可能以其他方式贊助，例如：購買演出票券當作員工福利、購買籌款餐券、買節目單廣告、贊助特別活動或產品的贊助等。

現在越來越流行大企業獨家贊助並主辦某一藝術節，並且直接用公司名稱，例如：海尼根藝術節、福特藝術節。有些人擔心由企業主導的藝術活動，商業意味濃厚，會影響藝術本身，也影響大眾的藝術品味，變成過於商業性和大眾性，而不支持新的創作和實驗性的活動。

企業贊助，通常比其他的贊助能更大手筆地提供贊助，對藝術團體而言，有其不可拒絕的魅力，但是，相對的，受益者對藝術活動的自主性也可能相對減少，藝術團體的籌款策劃人和董事不可不察。

要尋求企業贊助前，應該先研究一下企業界贊助藝術的原因：

1. 因為企業本身認同藝術的內在價值，肯定藝術提高生活品質的功能：很多情況之下，業主本身即是藝文活動的愛好者，對於藝文活動的贊助自是不遺餘力。

2. 企業可以藉著藝文活動，增加與消費者、廠商、公司員工和客戶的關係：藝術團體的觀眾可能和企業產品的消費者重疊，透過對於藝文活動的贊助，一方面在原有的消費者心中確定企業形象，或者開發認同藝文活動目標的新消費者。有些企業的目標不是消費者，而是要優惠企業的客戶或中、下游廠商。

3.透過贊助藝文活動達到企業的公關宣傳目的：在二種情況
之下，企業贊助藝文活動的公關，效益會大於廣告；一是
當企業的產品依法不能進行廣告宣傳時；其次是企業撥出
的預算不夠達到廣告應有的效果時，贊助藝文活動以另一
種方式來達到媒體曝光的目的，進而帶動企業或商品的知
名度。

4.減免稅捐：依據現行的租稅法令，企業以營利事業名義贊
助藝文活動，可將不超過年所得10％（稅後利潤）的贊
助資金，列為當年度的支出或損失，來抵免稅捐。然而，
由於國內現行法令的問題，直接捐款給藝術團體尚無法直
接扣抵稅款，必須透過其他基金會，或透過可以抵扣稅款
的非營利機構來轉手處理。

5.塑造企業形象：贊助藝文活動表示企業關心公益事業的態
度和理念，並藉由藝文活動的舉行，在消費者和社會大眾
的心目中，建立起正面的形象。

6.政府提倡，企業配合：回應政府提倡對藝文活動的贊助，
企業可獲得政府官員的認可，並與政府建立良好的關係。

7.回饋社會：企業可以在工廠所在的地方為當地居民舉辦活
動，作為對鄉里地方的回饋。

8.人情關係：業主和團體的負責人或相關人士有密切關係
時，通常會礙於情面而給予贊助。（傅本君，〈企業界的
文化贊助〉，《藝術管理25講》）

二、基金會

基金會是一種法人組織性質的非營利機構，有專人看管基

金，專門把錢分配給各種文藝、教育活動。基金會有由中小型企業成立、操作的；有大型企業，像福特汽車、運通卡公司，用每年公司盈餘利潤的固定百分比作為基金會；也有私人機構或家庭企業成立的基金會。有些基金會只贊助基金會所在地方的當地活動，有些只贊助特定的藝術項目，像是科學研究、文學創作、教育或藝文活動。而且每個基金會有自己制定的申請規定和申請日期，應事先索取資料研究清楚。

國內基金會成立的原因，有許多是由於企業捐贈給基金會的金額可以獲得部分減稅，於是，為了稅務原因，許多企業便將盈餘所得設立各種基金會，但是，又因為人力的不足，這些基金會並沒有積極的運作。而且，多數的基金會只以頒發獎學金為主，贊助為少。

申請基金會贊助，最重要的工作就是找對對象，進行一番深入的調查，確定團體所申請的項目符合基金會的贊助條件，是最重的準備工作。調查之後，將基金會的資料整理成檔案，方便以後的查閱。

(一) 基金會的資料來源

基金會有地方性的基金會和全國性的基金會，在縣市政府的教育局和教育部社教司都有各種文教財團的名單供參考，詳列基金會的成立宗旨、申請辦法和聯絡辦法。行政院文化建設委員會專管全國文化機構，也有文教基金會的完整資料可供查詢。

(二) 選擇基金會

基金會成立時，都有向政府申請立案的成立宗旨和業務項

目，所以在選擇準備申請的基金會時，應先研究該基金會的贊助「興趣」所在，越是和活動的主旨相符合的，成功率越高。再來，是地緣性的考慮，許多地方性的文教基金會只贊助該地方的團體，「關係」越密切的，成功率也越高。

三、個人贊助

　　個人贊助可能小額的從給街頭藝人的一塊錢到數以百萬計的捐款去蓋廟、蓋教堂、蓋劇場都是來自個人的所得。根據統計，在美國，個人捐款佔全國藝術活動經費的80％，遠高於基金會和企業贊助。個人贊助的捐款比例分配，由大而小依序是：宗教、教育、健康醫療、人文，再來才是藝術和文化。看來，敬神奉祀神的想法，中外皆然。個人贊助，根據法令也有免稅的優惠，在美國，個人捐款的「市場潛力」非常驚人，許多百萬富豪如果不是為免稅目的，他們也樂於捐款給藝術團體，只是為享受藝術的社交活動。許多個人捐款都是為私人娛樂的目的，他們喜歡感覺自己是某個藝術團體的一份子，喜歡「附庸風雅」一番。藝術團體如果人力、時間能夠配合，應該努力開發這個市場，而不應只在基金會贊助上下功夫。

　　以下列舉個人捐款的動機，作為尋求贊助的參考：

1.自尊的需求：捐款人會以「捐款給某一知名團體」為傲，所以名聲越大的團體，越容易獲得這一類的捐款。

2.形象的建立：許多人捐款給特定團體，是希望藉由團體的形象和知名度來塑造自己的形象。

3.恐懼的反射：醫院和特殊疾症的基金會經常打此心理戰，

藝術團體也可以利用「團體不存在之後」可能發生的社會或個人危機，來遊說捐款。

4. 長久的習慣：在美國，捐款給學校、宗教機構或其他非營利機構是一項長久的習慣，所以有些人已經習慣每個月或每年固定捐款給非營利機構，已然是生活的一部分。

5. 權力的獲得：在某些機構理，捐贈一定的款項就能成爲團體的董事成員之一，所以若對某團體的活動深感介入的興趣，捐款也是一個直接獲得權力的方法。

6. 擴大社交圈：尋求捐款贊助的團體會邀請贊助人參加特別的餐會或是活動的開幕酒會，是一個社交的機會。

7. 宗教的原因：因爲信仰或宗教的感召。

8. 人情遊說：因爲親朋好友的遊說而捐款。

9. 理智的分析：捐款人在經過比較分析捐款的優缺點之後，才決定捐款對象。

10. 心理因素：爲求心安或個人滿足的愉悅感而捐款。

11. 應付或被迫：有時實在熬不過遊說，只好應付性地捐款。（參考洪萬隆，《表演藝術團體之公關與募款》）

第三節　籌款方法和成功的條件

一、籌款方法

　　每分鐘都有新的籌款方法產生，許多藝術團體都在絞盡腦汁，希望用創意吸引更多的經費和資金。但是，人人都知道不

要把所有的蛋放在同一個籃子的道理，對於藝術團體而言，也應該有許多不同的資金來源，以確保經費充足。因為有些贊助者也許幾年才捐款一次，如果遇上突發的政治或經濟的大變動，籌款的工作將更艱難，藝術團體必須想辦法維持平日的經營開銷，並且籌足短缺的經費。

以下是一些常見的籌款方法，藝術團體可以依自己的能力、人力和時間來搭配或建立一套屬於自己的籌款方法。

（一）贊助

是指兩個單位或團體（政府←→基金會、基金會←→藝術團體、政府←→藝術團體、企業←→藝術團體）之間的契約合作或交換，例如贊助單位同意將一筆資金授予某一藝術團體，雙方必須明定合約，註明在一定時間內完成合約上說明的製作和進度，若有違反或執行的製作與合約內容不符，資助者可將資金抽回，或中止合作關係。特別是在政府單位或政府委託的基金會，他們所給予的經費補助就是稱為「贊助」，因為政府單位所給付出去的是納稅人所繳納的錢，政府或其代為執行的管理人有責任為納稅人看緊荷包。所以，藝術團體在做申請贊助的準備和研究工作時，必須仔細注意所申請的贊助單位的各項規定。很多單位有他們自己印好的表格和辦法，提供給有興趣的團體索取。

若是成功地取得贊助時，因為牽扯到金錢和雙方的權利與義務，應明定合約，作為雙方的規範，合約的內容應該包括以下項目：

1.雙方的正式名稱、地址和電話。

2.活動內容概要，包括演出場次、時間、地點、演出內容、演出的主要人員。

3.同意贊助的金額和項目。

4.付款方式：企業同意付款日期和付款方式，支付給藝術團體的抬頭名稱。

5.藝術團體同意回饋企業贊助的內容或方法。

6.合約的期限。

7.合約中止條件：在什麼特別情況之下，雙方可中止合作關係。

8.違約情況：什麼情況算是違約，是否有違約金的給付條件。

9.修改合約條件：若必要修改合約，應該在什麼情況和條件之下進行。

10.法律依據：若雙方將來對合約有所爭議，應以何地之法律為依據。

11.合約份數。

12.雙方代表之全名、職稱和簽章（參考《藝術管理25講》——募款一章）

（二）捐獻

「捐獻」一辭通常涵蓋所有非買賣所得的收入，指的是非票房收入或製作所得。

（三）年度籌款活動

是指在最短時間內透過特別策劃的籌款活動，或在一定時間內聯繫最多的捐款者，一次性的取得團體所需的最大的經

費。方法可以是透過郵寄的DM、電視或電台廣告、特別舉辦的籌款餐會或義演晚會、電話捐款等等。在實行一、兩次年度籌款活動之後，藝術團體可以根據經驗大約估計每年透過此方法可得到多少經費。除了一次性的籌款活動外，對於那些可能的「潛在」的個人贊助者，也可以不斷的重複查詢和追蹤。

（四）會員制度

　　劇場或藝術團體可以想辦法以吸收會員的方式來推銷預售票和累積會費，除了會員所繳的會費是一筆固定的經費之外，許多會員也會樂意參與團體的工作，擔任義工幫忙促銷票券、籌款或吸收更多的會員參加。但是，團體的會員應有的權利要確實照顧到，這些權利可以是邀請會員參加開幕酒會、後台參觀、與演員明星面對面、講習會、紀念品、餐廳的折價券、免費停車或其他等。這類的捐款通常只佔預算的小部分，活動或贈品的設計，最好不要浪費太多人力和財力，如果有團體有義工部門，可以考慮交給義工處理這一類的「業務」。

　　國家文藝基金會在一九九六年與大安銀行策劃發行了「文化藝術認同卡」，有三十多個藝術團體加入這個計畫。只要消費大眾申請某個團體的認同卡，使用該卡所消費的一定額度比例將嘉惠該團的經費。團體也可依照自己的條件，提供其他優惠和贈品給申請者，也不失是一項有創意的會員制度。

（五）聯合籌款辦法

　　小型的藝術團體，可以用聯合籌款的方法向基金會或企業界申請資金或共同舉辦籌款活動，如此可以集中人力，分攤花費，互相造勢，反而容易達到籌募的預算目標。

（六）媒體造勢

透過電視台和電台的廣播造勢來籌款，例如社會事件發生時，各大電視台經常開設愛心帳戶接受社會捐款。藝術團體也可以利用媒體來促銷票券、愛心義演、藝術教育、銷售藝術出版品等。同樣的，可以聯合不同的團體來共同舉辦，但是，別忘了捉緊經費的預算。

（七）特別籌款活動

透過舉辦晚會活動或餐會來吸引某一特定的族群來為某一特定的目的捐款，這些捐款者所支付的金額通常高於活動本身實際價值的數倍，也許是為社交地位、也許是個人嗜好，這類的私人捐款，也都能得到政府一定比例的免稅優惠。這類活動可以是晚會、餐會、舞會、義賣、旅遊、抽獎等各式各樣的名目，總之，得好玩有創意才能吸引人。

（八）義工

非營利機構最大的資源就是義工的參與，懂得善於管理和運用義工，可以為非營利機構省下許多的金錢、人力和時間在籌款活動上。台灣宗教義工的實力非常驚人，「會員」涵蓋全球，大概是最成功的人力資源的例子。可惜的是，宗教以外的義工管理和吸收便乏善可陳，藝術界應該努力開發這個人力市場，因為透過義工的傳播，義工的接觸層面到哪，藝術的影響力便能到哪。

（九）產品或服務贊助

公司企業並不一定都直接給藝術團體現金贊助，除了現金之外，製作和日常的行政工作也需要許多其他的硬體和軟體設備，才能完成一個製作，這些贊助就是產品或服務贊助。這些產品有可能是 T 恤的提供、免費的廣告設計、餐飲提供、燈光設備、舞台道具或技術性服務等等。

二、募款成功的基本條件

（一）董事會的重要性

組織內的董事會成員，雖然都是不支薪的「義工」身分，但是在組織的籌款活動的成功與否卻佔有很大的因素。如果這些董事成員都是藝術家自己的親朋好友，比較不易吸引大額的贊助者；如果這些董事成員是來自大企業機構的主管，或在社會上有顯赫地位，或是在專業領域上有成的代表，較易吸收到贊助，而且如果他們本人願意投入籌款活動的話，更是如虎添翼。由他們所提供的名單也是一份寶貴的募款候選人名單。

（二）計畫

如前一章一再提到的經費預算和節目設計必須要能相輔相成。籌款活動的策劃者必須理解組織的宗旨和目標，在目標所需的經費上列出短、中、長程的計畫和策略，越完善的策略越能幫助組織達到目標。

（三）管理與經營

籌款的成功與否雖取決自董事會的社會條件，但是真正的執行卻仰賴行政人員的實際操作。董事會願意簽名背書表示自己對團體的支持，藉由他們的名氣來吸引更多資金，但是，行政人員必須事先準備名單、信件，事後還要統計、追蹤。總之，一個成功的經費籌募，需要投注許多的人力和管理。

（四）溝通

成功的經費籌募，簡單的說，就是良好的公共關係和許多的溝通工作。從申請經費的書信溝通、電話的促銷溝通到面對面的言語溝通，掌握溝通技巧和應對態度，是贏得贊助者良好印象的第一步。特別是投遞書信申請時，獲得贊助與否，完全取決於書面上的表現，見資料如見人，充分的資料、整齊的文件是一點馬虎不得。

（五）時間的管理

從事藝術管理工作，時間是最重要的一項要素；申請政府或基金會的贊助時，要注意他們的申請截止日期，每一個基金會有自己的辦公時間和截止日期，應事先準備好申請資料，以免時間匆促，丟三落四；何時辦籌款活動最適宜，時間的考慮很重要；如果組織本身的成立宗旨和社會事件有關，則何時舉辦活動，配合時事，時間很重要。除了籌款的時間問題之外，一般而言，藝術行政的每一個環節都和時間有緊密關聯。許多事件，錯失了一個時間，可能再也沒有第二次機會。

（六）記錄和追蹤

　　本章一再重複的一個觀念就是，籌募經費是一個「長期抗戰」的工作，並不是拿到錢就算結束了。籌募經費的負責人要有「永續經營」的概念，必須記錄和追蹤活動之前和之後的結果，最好能做個簡單的問卷調查，將資料分門別類記錄下來：為什麼有些贊助人不願意繼續贊助今年的活動，他或她是否只贊助特定活動？為什麼贊助的金額減少，是不滿意活動品質，還是其他經濟因素？社會事件？社會經濟條件減低？除了記錄之外，最重要的是對贊助人和贊助單位表示感謝，不論結果如何，必須讓贊助人知道我們很重視並且珍惜他們的支持。同樣的，對於免費幫忙的義工，也要讓他們覺得受到重視，覺得他們是整個組織的一部分。永遠不要忘記在籌款活動之後或收到捐款之後，立刻寄出感謝函。

第四節　申請書的準備與撰寫

　　一份很好的企劃書，也許並不能贏得贊助，但是，一份完備的企劃書，卻是贏得贊助時不可或缺的工具。申請書是藝術團體和企業或基金會見面的第一印象，完整的企劃書體現出申請團體的專業和企圖心。所以，「門面」功夫也是很重要的。以下是準備申請的步驟和方法：

一、送出申請之前

　　在研究、開發、蒐集並確定可能的贊助者名單之後，團體內部應該開會討論申請書的細節，像是：

1. 應該申請多少經費才恰當，才容易成功？如果向一個以上的單位申請，資金如何分配？
2. 應該申請現金贊助？或是產品贊助？或許其他的贊助？廣告贊助、燈光、音響？
3. 應該和誰接觸、聯繫？申請書應送給基金會的什麼人？不應簡單地以「敬啟者」來稱呼對方。
4. 什麼時間送回申請？什麼時候開始追蹤聯繫最恰當？

二、審核標準

　　在開始準備寫申請書之前，先行了解一下基金會或政府贊助單位的審核標準，有助我們準備資料。在各式各樣的申請書中，每個團體都極力地闡述自己的宗旨和活動的重要性，基金會或政府贊助單位他們用什麼標準來審查，應該先研究一下。

三、內容和文件準備

　　每份企劃書的內容都會不一樣，完全看是什麼性質的活動，但是，一般而言，還是有一個大概的規範，內容應該包括：

1.申請信：是整個企劃書的第一印象，應該簡潔地包含以下各項：

 (1)希望該基金會或企業贊助的款項，附帶說明活動的總款項，如果不是申請獨家贊助的話，其他贊助的來源和比例是多少。

 (2)活動的簡短說明、日期、地點。

 (3)希望贊助的方式，如果尋求金錢以外的贊助，應該詳列希望其他贊助方式的可能性。

 (4)團體的簡單介紹和主事人員的簡單介紹。

 (5)希望安排正式會面的要求。

 (6)負責人簽名。

2.團體的詳細介紹／重要人員的經歷和成就介紹。

3.詳細的活動企劃書：詳述活動的宗旨、目標、活動日期、工作人員、執行辦法和評估方法。

4.活動預算：預算要謹慎，不要誇張不實，讓贊助單位對團體產生負面印象。

5.其他支持文件資料。

其他可能被要求附件的資料包括：

1.組織的年度預算資料。

2.董事會名單和簡介。

3.工作人員名單。

4.最近的活動宣傳單。

5.最近的評論和剪報。

第五節　成果報告

在所有活動之後應立刻整理一份活動的成果報告，交由贊助單位來作爲整個活動的結束，包括所有的開支收據等證明文件。成果報告不僅是團體履行贊助合約的證明，也是團體的活動記錄，這些資料可能包括：

1. 媒體剪報和評論：媒體的報導文件是活動反應的最佳記錄，有活動的目的、參與的藝術家、活動的時間和地點等。

2. 影像資料和記錄：影像記錄能夠增加活動舉辦成果的說明力，不論是活動本身的記錄還是工作過程的記錄，如果有錄影帶記錄更好。

3. 活動的文宣和節目單：文宣資料上有贊助單位的名稱和企業商標，是贊助單位最在乎的結果之一。

4. 預算報告／支出證明：詳列所有支出名目和數據，讓贊助單位知道金錢的流向，也是團體將來作預算的參考。

5. 其他：更完整的資料可以包括工作人員名單、參與媒體名單、其活動中的所有文件資料，一併歸入檔案。

成功的經費籌措靠的是經驗和不斷的努力，只要有完善的企劃和正確的聯繫方法，總是能夠找到和你一樣的有心人。不要局限自身的處境，國內現在跨國投資的電影在國際上獲得成功是一個鼓勵，也提供一條途徑，只要努力尋找，天下無難事，只怕有心人，更何況現在網際網路如此發達，許多資料可

以在網路上查詢得到。

附件　美國國家藝術基金會簡介

一、成立宗旨

　　美國國家藝術基金會（National Endowment for the Arts, NEA）在其成立宗旨中，開宗明義指出，該基金會為美國政府為保持美國文化資產的一項投資，藉由栽培滋養人類的創作能力、維護社區精神，和推廣高水準的文化藝術活動於全美國人民的生活來服務社會大眾。該基金會透過資金補助、領導開發和與其他區域性機構和單位的合作來達成其宗旨目標。

二、目標

　　1.建立美國人民全面接觸藝術的管道。

　　2.創造和展演最高水準的藝術作品和活動。

　　3.使藝術成為全國人民的終身教育項目之一。

　　4.保存文化傳統。

　　5.幫助藝術團體成長茁壯。

　　6.透過藝術來建立祥和社區。

　　7.加強與政府和私人單位的合作關係。

三、歷史和延伸

　　從最大的城市到最小的鄉村，美國國家藝術基金會旨在服務每一位美國人民。從一九六五年該基金會由美國國會創立以來，從全美大約只有十個州不到的藝術單位，到今天範圍涵蓋全美五十州和六個特轄區都有國家藝術基金會的代理單位。美國國家藝術基金會至今已經完成十一萬五千件以上的補助案件，為美國最大的單一基金贊助單位，並且為一獨立運作的聯邦政府單位。

　　透過基金會的幫助及影響，不僅每個州有一個公共藝術代理機構，各鄉市鎮的公共藝術機構也成長超過三千八百所，大眾參與藝術的人口也一直在逐年增加，更多人能在自己的社區內觀賞一流的藝術活動。

四、組織管理架構

　　美國國家藝術基金會設有主任委員（Chairman）一名，由美國總統提名，由參議院通過任命，任期四年，但在國家藝術委員會（The National Council of the Arts）的監督下。國家藝術委員會給予基金會主委在政策上、節目上和經費分配上的最後建議。

　　國家藝術委員會共設有委員二十名，包括十四名一般公民，由總統提名，參議院通過任命。其餘六名則由國會議員擔任，但無投票權。

國家藝術委員會

國家藝術委員會給予國家藝術基金會主任委員在決策上、節目上和經費分配上的建議，基金會的主任委員同時也是委員會的主任委員。他們主要的工作是考核和給主委在申請案件的規定和標準設立上的建議，並且提供主動領導。

國家藝術委員會在一九六四年美國國家藝術和文化發展章程（National Arts and Cultural Development Act）中立法成立，早了藝術基金會整整一年。

在一九六五年的國家藝術和人文基金會成立章程中，成立了國家藝術基金會，並且提名二十六名美國公民擔任基金會的顧問，為國家藝術委員會的成員。委員會成員由總統提名，參議院通過後，任期六年。一九九七年，國會重新立法減少委員會的人數至十四名，其餘六名委員由國會提名六名國會議員擔任，無投票權，任期兩年。

總統的提名，在法律上的規定，是根據候選人在藝術上的卓越成就和對藝術的深切愛好為依據。他們都有傑出的藝術成就，並且在地理位置上儘量平均分配。六名國會議員的任命方法是：兩名由白宮發言人任命，一名由白宮少數黨任命，兩名由國會多數黨任命，最後一名由國會少數黨任命。

五、經費預算

在二〇〇一年，美國藝術基金會的預算約一億零五百萬美金，大約只是每個美國公民一年稅金的三十七分錢。其中有40％，約三千三百萬美金，分配給州政府、特轄區和地方性的代

理單位，透過州政府和地方單位再將經費分配給以服務社區為主的藝術團體和個人，將經費分配到美國的每一個角落。所有基金會的贊助採一比一的對比政策，也就是說，如果申請單位想申請一萬美金的贊助，必須證明該團體能籌到來自非聯邦政府單位的經費至少一萬美元，以鼓勵私人和地方單位的贊助，基金會從不全額贊助。

六、經費申請

基金會給予具有示範性的藝術項目在經費上的補助，藝術分類包括舞蹈、民間和傳統、講座、媒體藝術（電影、電視、電台和影像等）、音樂、音樂劇、歌劇、劇場、美術和多媒體藝術。其贊助類別分為團體補助、個人補助、州與區域的合作和領導開發。在團體補助方面，基金會贊助的大類別分為：機構補助類、合作協議計畫和領導開發計畫。在個人補助方面，則有傑出文學獎、美國爵士大師獎和薪傳獎（個人補助必須經由提名）。

在美國境內的所有非營利機關和免稅團體都可以向國家藝術基金會申請補助。申請人可以是藝術團體、藝術服務性團體、聯盟的團體、州或地方政府的工會團體等。個人申請則必須是合法的永久居民或美國公民。

七、申請審核

所有申請案件的審核標準端看其申請案件在藝術性和創造性的傑出。所有的案件都必須經過三個步驟的審核過程：第

一，所有提交給審查委員的案件都必須符合申請人所欲申請類別的描述或是有關聯的項目。第二，通過審核的案件由審查委員推薦給國家藝術委員會。最後，由國家藝術委員會推薦給主任委員做最後決定。

八、審查委員

每年由國家藝術基金會邀集四十到五十名審查委員來過濾申請的案件，這些審查委員基本上是由藝術家、藝術行政專業人員、教育家、州政府代表、區域或地方單位的代表和其他藝術專業人士。這些審查委員的基本條件是對藝術要有基本的認識，但並不以藝術為專業。在選擇審查委員時，基金會必須確保這些審查委員可以反應不同種族、地區和文化上差異的需要。

九、基金會的補助類別

(一) 機構補助類

美國國家藝術基金會力求能幫助每一個藝術團體在藝術節目上的需要，在機構補助類約佔了該基金會年度預算的45％。這些項目包括舞蹈、民間和傳統、講座、媒體藝術（電影、電視、電台和影像等）、音樂、音樂劇、歌劇、劇場和視覺美術，另外還包括藝術教育、博物館和多媒體藝術。所有的補助經費都必須是一比一的政策。以下是基金會在二〇〇〇年在機構補助類所贊助的項目（該基金會每年會開發一些不同的贊助項

目，以因應藝術團體和環境的需要）：

◆項目一：開創與展演

　　開創與展演項目的補助旨在協助藝術團體在藝術上的創造，並鼓勵展演多元文化的藝術和形式。開創和展演的補助是機構補助類中最大的項目，在二〇〇〇年，國家藝術基金會共補助七百零八件，範圍涵蓋五十州和六個特轄區。

◆項目二：教育

　　原本和以下的項目三的擴展觸角（Access）為一單項，在二〇〇〇年會計年度中被分開成為兩個獨立的預算項目。在教育一項，許多團體申請長期的藝術家駐村、駐團或講座的課程，這些藝術家進駐活動提供許多年輕學子和專業藝術人士接觸的機會，對年輕人有卓越的影響，其他申請案件也包括成人藝術教育等。

◆項目三：擴展觸角

　　國家藝術基金會的擴展觸角項目為許多平時藝術活動不頻繁的地方和人們提供了即時的服務。其所提供普及藝術的方式包括：補助地方性的巡迴和展覽；電視和電台的轉播；書籍、雜誌的印刷和網際網路的傳播。在超過四百件的申請案件中，共有分布在四十三州的二百零九件通過申請，其中有六十一件是跨州的案件。

◆項目四：繼承和保存

　　在繼承和保存一項，基金會不僅要保存傳統的美國文化，也要保存組成美國多元文化的各種族文化和其傳統。這項目贊助包括表演藝術和視覺藝術。在二〇〇〇年的申請中，共有三百六十八件案件通過申請，二百零七件收到補助款。其中有七十一件是跨州案件。

◆項目五：計畫與穩定

　　透過計畫與穩定項目，基金會以支持全國性藝術團體的活動和地方性藝術單位對地方團體的補助來幫助其策略上、新技術、市場行銷，或其他可以幫助藝術團體穩定成長和實現其計畫的方案。該項目幫助藝術團體和機關在執行藝術活動時能更了解自己的長處和短處，使其更有效運作。基金會收到一百零五件申請，有七十二件涵蓋二十四州和哥倫比亞特區收到補助。

◆項目六：藝術電台和電視台

　　從一九七○年起，美國國家藝術基金會便透過電台和電視台的轉播方式，將許多傑出的藝術活動介紹給數百萬的美國人民。在二○○○年，基金會重新規劃一個獨立的補助項目來補助藝術節目在電台和電視台的播放。總計共投資三百萬美金在四十四個項目，有二千三百小時的藝術節目在各州播放。其中八十五小時的電視節目計有超過二億三千萬的觀賞人口，另外二千二百小時的電台節目，每星期大約有一千萬到一千二百萬的聽眾。大部分的節目都搭配有網際網路的架設，少部分有教育輔導指南、書本和錄影帶的製作，供家庭、學校、圖書館和社區團體的使用。

（二）個人補助類

　　美國國家藝術基金會在個人補助類僅設有傑出學者獎，包括文學獎、美國爵士大師獎和薪傳獎。所有的得獎人必須是美國公民或擁有永久居留權。文學獎包括詩、散文和翻譯，是透過競賽的方式以作品來參選。美國爵士大師獎和薪傳獎則是透過提名方式，以藝術家的傑出藝術成就為考量。

（三）與州和區域性機構的合作協議類

　　透過與五十六個州與特轄區的合作協議，美國國家藝基金會將其對藝術的影響力擴大到美國的每一個角落。該基金會在五十個州的代理機構在二〇〇〇時共花掉近四億美元，補助超過二萬七千件申請案件，嘉惠超過五千六百個社區。透過基金會的經費補助和行政輔導，使許多偏遠社區能夠發展自己的藝術活動、支持自己的藝術家、保存藝術傳統和發展藝術教育等。

（四）領導開發類

　　透過主動與非營利機構和其他聯邦單位的合作，美國國家藝術基金會開發補助許多項目來擴大補助範圍，這些項目包括二〇〇〇年的「千禧年項目」（National Millennium Projects）、「藝術延伸」（ArtsREACH）和今年開發的「創造連線」（Creative Links）和「爵士網路」（JazzNET）。

　　這些領導開發專案計有：

1. 「千禧年項目」（National Millennium Projects）。
2. 「創造連線」（Creative Links）。
3. 「藝術延伸」（ArtsREACH）。
4. 「民間和傳統藝術基層結構開發」（Folk & Traditional Arts Infrastructure Initiative）。
5. 「國際交流」（International Exchanges）。
6. 「內部合作」（Interagency Partnerships）。
7. 「爵士網」（JazzNET）。

8.「新公共藝術」〔New Public Works〕等。

（五）其他獎助類別

1.「拯救美國藝術資產」〔Save American's Treasures〕。

2.「政策研究與分析」〔Policy Research & Analysis〕。

3.「國家文藝獎」〔National Medal of Arts〕。

十、美國國家藝術基金會的特性

（一）全民參與的屬性

　　國家藝術基金會的主任委員必須在決策上、節目上和經費分配上接受國家藝術委員會的建議。這些委員都是由總統任命的一般公民，和基金會並無任何直接或間接關係，完全是因為他們的藝術專業知識而被任命，等同全民參與經費分配的管制。

（二）經費補助和領導

　　透過經費補助的方式來實現基金會推廣高水準文化藝術活動於全美國人民生活的宗旨，這些經費透過合法的程序，轉移給非營利的團體和個人，並且藉由和五十個州政府和六個特轄區結盟合作，把補助款分到全美每一個角落。

　　該基金會自我設定的領導角色，包括：

1.協助全國性的模範項目來提升藝術在社區的地位，不論大都市或是小鄉村。

2.擔任匯聚的角色，提出藝術相關的重要議題和事項來和大眾討論。

3.支持研究來提升更高的專業知識和了解，並且作為決策的參考。

4.溝通和傳布大眾對基金會角色的認識，並且提供活動項目的資訊。

（三）獨立運作的聯邦單位

美國藝術基金會在支持藝術活動時所扮演的角色非常不同於其他的聯邦單位，其同時擔任觸媒和把持標準的角色。其功能包括：

1.提供全國性高水準藝術的推廣，並支持藝術家的創作，以使其保持最高水準藝術的創作。

2.透過區域單位的合作，提供全美國人民接觸藝術的管道，不論其地域性、收入所得、性別、種族或殘疾。

3.聚集全國和地方、公立和私立單位，展演、製作多元的藝術，並不斷開發新的方法來刺激藝術的成長，並提升美國人民的生活品質。

4.在兒童的藝術教育上擔任主動領導的角色。

5.支持美國傳統藝術和其他不同文化的繼承、保存、分享和理解。

6.透過有限的聯邦資金的投資來鼓勵私人和其他政府單位的投資（也就是一比一的補助政策）。

7.擔任美國文化在國際上和美國境內的象徵和喉舌。

8.提供重要的支持給全國性藝術活動，以及跨州或對藝術界

有重要影響的活動。

9.建立國家支持藝術的標準，並且鼓勵州和地方政府支持藝術。

10.提供主動領導和提出藝術未來發展的議題，鼓勵對話和研究。

11.身為國家藝術領導單位，建立與私人單位、州、地方單位的合作，使藝術成為全美國人民生活和學習的一部分。

第六章

藝術市場行銷

何謂行銷？行銷就是爲達到消費行爲的最後目的，所進行的各項活動。不論是什麼樣的產品，公司必須想辦法將產品賣出，才能繼續生存，如何將產品賣出去的過程就是行銷。對藝術團體而言，它的產品就是所設計的「演出節目」，而行銷計畫，就是如何將產品送到消費者面前，並促使其產生消費行爲的整個過程。所以，既然演出節目是產品，對藝術團體而言，其市場行銷的目標，就是把劇場的票房賣完爲止。但是，不同於商業團體的獲取最大金錢利益爲目的的目的，藝術團體的宗旨通常是爲藝術本身，所以，藝術行銷除了是賣票之外，也是要「賣」藝術團體的宗旨和形象，但是，對藝術團體而言，行銷眞正的、最終的、最重要的目標就是得到長期的支持者。所以，當團體在設計「產品」的時候，不應只是爲投消費者所好，方便市場行銷而設計，而應是在確實了解團體的藝術品質和觀衆的需求之後，所設計的最有利於雙方的一項交換。

　　一般而言，在做行銷計畫時，我們容易把「促銷」（promotion）、「宣傳」（publicity）、「媒體」（media）、和「廣告」（advertisement）混淆，但是，在實際執行的藝術行銷過程中，它們都各有不同的功能和方法。行銷藝術的方法並非簡單的只是在報紙上登個廣告、張貼海報或是散發傳單，也不是將票賣掉就好。藝術行銷包括實際運用以上提到的「宣傳」、「促銷」、「媒體」和「廣告」等方法爲工具，將「產品」（表演節目）送到「消費者」（觀衆）面前。

　　藝術行銷是以交換物品的價值爲目的（消費者付費交換產品或服務），雖然透過嚴謹的行銷辦法和執行工具，可能達到預定的目的（完成買賣行爲），但是，社會上一些突發的、不穩定的因素也會影響目標的完成，像是社會經濟條件、通貨膨漲、

政治因素等。所以，負責市場行銷的主任或經理，除了對內要能掌握「產品」本身的質量，負責和各部門的溝通，特別是和藝術部門的聯絡之外，對外要對整體環境有所認識，才能正確制定最適合團體的行銷計畫。

一個成功的市場行銷，應該達到以下幾項目標：

1.定位最有潛力的目標消費群。

2.決定和目標消費群的最有效的溝通工具。

3.訂定最合理的市場價格。

4.提供最強的消費動機。

5.讓消費管道越簡單越好。

6.讓消費者得到最大的權益。

7.創造忠實的客戶和消費群。

無論是商業的或非營利的藝術團體，一直有爭論關於過度積極的採用現代市場行銷技巧，會影響藝術團體在取捨／設計藝術節目時，偏向選擇較傳統的、容易被大眾接受的節目，而不願展演較新的、實驗性強的節目，或是藝術性較高的節目。這時候，就必須有人能堅持團體的成立宗旨，而藝術指導也應該積極的促銷和堅持他們的「第一優先」──藝術，想辦法讓最新的現代行銷技巧配合團體的藝術目標，來達到市場目標，同時兼顧團體的藝術目標。

第一節　市場行銷的基本步驟

一、了解團體的成立宗旨和目標

　　市場行銷最重要的第一步驟莫過於先了解團體的成立宗旨和目標。因為藝術團體所作的每一件事，都是以其成立宗旨和活動目標為標準來衡量、設計和評估。藝術市場行銷的目標，也不只是注重票房的結果，更重要的是節目本身的藝術價值。市場行銷的最高目標是建立團體和觀眾之間的穩定關係，而如何和觀眾建立關係？建立什麼樣的關係？如何維繫關係？回答以上的問題，可以確定行銷的方向。

二、了解市場環境

（一）外在環境

　　藝術團體所在的社區或是演出場地所在的周邊地區，都是影響市場環境的基本要素，同時也影響觀眾的來源和觀眾的層次。在同一社區內的地方性社團，像是文化機構、學校甚至政府單位都是提供藝術觀眾的媒介，他們可以介紹藝術活動給他們的同事、朋友或親戚，對於小型的社區藝術團體而言，地方性社團的支持是很重要的生存關鍵。而身處大都市的藝術團體，他們的公關部門（public relations）或行銷部門（marketing

department）面對的是更複雜的社區結構，除了社區本身的觀眾，他們還必須考慮從外環社區進來消費的觀眾，和可能的旅客和觀光客來源。藝術團體應該對自己所在的社區能夠完全掌握，才能掌握消費者的口味和消費傾向，並且創造消費的契機。

除了被動的掌握消費者口味之外，藝術團體應該和社區維持主動的雙向溝通，建立和社區人士的溝通和接觸管道。溝通的方法可以是書面的、電話的或是面對面的。溝通的最終目的是為了獲得長期的支持，包括可能的贊助、義工來源和票券推銷。而這些應該接觸的單位和個人，包括社區內的公司企業領導、政府單位工作人員、大學教授、專業領域的工作者（像是律師、會計師、醫師）、社會工作者和文化工作者。研究調查結果應用電腦將不同特性的族群歸類建檔，以備將來查詢。

（二）內在環境

藝術團體對內在環境的分析，應從團體的成立宗旨和活動的目標開始。什麼是團體的目標？在市場環境的觀點上，目標可能被完成到什麼程度？評估市場的競爭然後決定如何讓團體和產品達到目標市場的要求。分析什麼是團體的優勢和劣勢，什麼觀點應該被強調？什麼應該被修改？

三、市場研究

市場研究第一步是普遍的人口統計調查，最基本的市場調查範圍就是藝術團體所在的社區範圍，最容易獲得的市調資料可以從社區的戶政事務所取得，包括姓名、性別、教育程度、

家庭成員、收入水平等。這些資料是普遍的市場調查資料。根據市場調查結果將資料分析歸類出：社區結構、人口結構、權力結構、消費能力等。

　　第二步的市場研究，指的是消費者市場調查，將消費者分類成：潛在的消費群、實際的消費群和過去的消費群三種族群，也就是「市場區隔」。潛在的消費群是這三種消費者族群裡最重要的市場，因為這個族群尚未被開發成實際的消費者，所以市場行銷計畫應該把潛在的消費群訂為目標消費群，設計試圖說服他們成為團體的觀眾群。

四、定位市場

　　定位市場就是歸類出一個有一樣或相似興趣的族群，而在這族群的每個個人都願意支付一定的金錢額度來交換滿足他們的興趣。藝術團體一旦決定「產品」之後，行銷部門應該開始研究什麼族群才是最有可能購買的消費者。市場的定位應該和團體的成立宗旨和活動目標緊密關聯。藝術團體通常可以簡單的立即列出許多不同族群的消費者，從團體相關的人員開始，名單包括董事會成員、工作人員和演出人員的親友、當季購票的消費者等。當更深入了解「產品」的特性和社區的哪個族群有關聯時，就可以再劃分出更多的消費族群。除了為推銷票房的消費族群外，還有一些因為特殊目的而需要特別注意的族群，像是新聞媒體、政府督察人員和贊助者等，都應一一定位出來。

五、制定行銷計畫

（一）設定目標

對以營利爲目的的商業製作，如百老匯音樂劇和流行音樂會，是以儘量獲得最大商業利益爲行銷的目標。然而，對非營利機構而言，面對的是更複雜的社會責任，像是文化教育、推廣藝術、兒童福利、社會福利等，這些也是許多藝術團體最初成立的宗旨。所以，當非營利機構在訂定行銷目標時，必須顧慮到活動本身是爲體現組織的本質，活動的目的是爲達到組織的成立宗旨，所以市場行銷的目標，必須和組織宗旨配合，是其思考行銷目標的先決條件，其次再來思考市場行銷在票房收入方面的效率。

藝術團體可以設定票房目標爲達到總製作資金的三成、整季的票房要達到七成、單場音樂會票房要達到六成，或是系列套票要達到八成等。這些目標因節目、場地大小、演出時間、團體規模等等因素而異。訂出目標是爲給工作人員一個挑戰和動力，如果目標訂得太高，事後無法達到反而令工作人員產生挫折感也不好。其他非關票房收入的目標，如開發學生市場或是下鄉演出推廣觀眾層面等也是行銷的目標，請參考第三節觀眾的維持與開發。

（二）制定計畫

無論組織規模和經費預算如何，藝術團體都應草擬一份行銷計畫，白紙黑字的文字計畫，也許不盡然全部可以實現，卻

是組織未來很好的參考資料。擬定計畫不僅可以事先發現所有可能發生的狀況，了解團體可運用的資源，也可作爲將來掌握進度、評估結果的依據。

以下列出一份制定計畫時的大綱供參考：

1.市場環境：

　(1)外在環境。

　　‧經濟狀況。

　　‧政治狀況。

　　‧教育情況。

　　‧文化市場。

　　‧競爭程度。

　(2)內部環境：

　　‧組織的宗旨和目的。

　　‧組織結構。

　　‧行政人員和職責。

　　‧優勢和劣勢。

2.過去的行銷記錄和觀眾資料檔案：

　(1)過去三年的票房記錄：

　　‧單季的銷售量。

　　‧單場的銷售量。

　　‧系列節目的銷售量。

　　‧價位和優惠辦法。

　　‧重複消費的比例。

　　‧市場範圍。

　(2)觀眾資料檔案：

‧消費者個人資料。

‧購票的系列／節目性質。

‧從何得知消息（宣傳方法）。

‧團體訂票的背景資料（從何單位）。

‧地理位置。

‧分析消費者行為。

3.執行行銷計畫的長處和短處：

　(1)長處。

　(2)短處。

4.市場行銷的目標：

　(1)制定和組織配合的短期目標。

　(2)長程目標。

5.行銷策略：

　(1)主打市場。

　(2)行銷策略的5P。

　　‧產品（product）。

　　‧包裝（packaging）。

　　‧訂價（pricing）。

　　‧宣傳（promotion）。

　　‧地點（placement）。

6.行銷預算：

　(1)行銷支出。

　(2)行銷收入。

7.結果評估。

六、行銷預算

　　究竟多少資源和預算應該投入到選擇的行銷計畫？要回答這個問題，必須要從團體所能獲得的資源來考量。

（一）人力資源

　　1.職員：有多少行政人員可以實際投入行銷？他們的經驗和專長是什麼？

　　2.義工：有多少義工人員可以實際投入行銷？每個人可以實際投入的時間有多長？是否需要專業訓練？董事們能否投入幫忙？

　　3.專業人員的聘請：是否需要聘請外面的專業人員？廣告公司？廣告顧問？公關公司？

（二）財力資源

　　一般而言，合理的市場行銷預算可以預估為票房收入的20％到25％。每個團體的規模不一，市場規模不一，行銷預算也不一。何時能夠獲得這筆預算？是否有部分可透過交換贊助或產品服務來彌補？

（三）硬體資源

　　擁有什麼樣的硬體設備可以幫助市場行銷計畫？例如售票服務、印票服務、開幕酒會的空間、記者會場地、其他宣傳需要的工具，如影印、電話、相機、錄影機等，是否需要租用任何器材？

將團體能夠利用的資源和需要的資源一一列出來，能夠幫忙理出實際所需的預算，並且依此做出合適自己團體「體質」的行銷辦法。例如，一個團體也許沒有多餘的現金預算可運用，但是卻有許多的人力資源（義工）可以幫忙行銷，那麼這個團體的行銷辦法，就必須放棄昂貴的廣告促銷方式，改著重在用人力直接電話促銷、散發傳單，或郵寄廣告單的方法。

　　不同的組織當然得設計不同的市場行銷計畫，最重要的是要有一個計畫，並且實際執行它。在草擬計畫和預算時，團體內的每一位行政人員和每一個部門都應參與，綜合各方意見找出一個每一位都能真正應用和理解的行銷計畫。一個好的市場行銷計畫應該透過仔細的研究和調查之後，指出市場環境的機會和問題，進而設定市場目標，選擇主要市場，確定預算，然後評估執行計畫的結果。

七、執行計畫

　　在收集所有的調查資料和研究結果之後，應立即根據這些資料整理出一個實用的行銷計畫，因為這些資料有其時效性，而且來源有限。根據這些資料可以決定是否在報紙上登大廣告還是小廣告，應該讓行政人員作電話促銷，還是盡力籌措整年的預算？需要多少的時間來進行這個計畫？什麼時間開始什麼步驟？行銷計畫裡最重要的部分就是時間和預算的掌握。大型活動的行銷計畫，可能一年甚至二年之前就必須開始推動，大計畫裡還有小計畫，以輔佐大計畫。演出的時間一旦確定，不管行銷計畫的進度如何，或成功與否，演出都得進行，所以，行銷計畫的時間掌握要很精確，以免延誤下一個步驟，進而影

響計畫的執行。

八、評估執行結果

團體應在活動之後立即舉行執行結果的討論會議，計畫是否成功？是否失敗？原因是什麼？將會議記錄和行銷計畫一併歸檔整理，做為下一個活動的行動參考。

第二節　市場行銷的元素

一、產品

商業性的演出製作，如百老匯音樂劇，通常都是將每一個製作分開包裝和廣告。但是，非營利藝術團體的演出，如舞蹈、音樂、歌劇或藝術經紀公司製作的演出，都是以系列方式來製作一整季的節目，並以系列方式來推銷。系列的劃分，可根據主打市場的不同而有分別，如年齡層的分別，像是兒童劇、青少年音樂會；或是依節目本身的性質，例如啟發性的、創造性的、音樂性的、戲劇性的，像是莎士比亞劇系列、爵士音樂節系列、本土文化系列等。對非營利的藝術團體，有了產品，有了目標市場，應該在開始全面促銷之前，在經費和人力都許可的情況下，隨機的試驗市場的接受度，例如電影有試映會、食品有試吃會，都是一樣的道理。特別是戲劇類的製作，可以有劇本圍讀或試演幾場，吸收觀眾意見，除了可以改善劇

本和製作外，也是幫助讓更多人接受產品，也可以是演出前的造勢活動之一。但是，這並不是在建議市場行銷應該干預藝術本身的創作，而是建議市場行銷可以幫助藝術創作者了解市場和觀眾的反應。

二、包裝

產品包裝就是給產品一個響叮噹、容易記憶的名字，爲團起名、爲劇場命名、爲戲命名，或是爲節目命名，不論是什麼名字都是在給予產品本身一個形象，消費者可以直接從名稱上得到對產品的第一印象。一般而言，藝術節目的名稱通常有大標題和小標題，大標題是個象徵性的名稱，可以聳動、可以卡通、可以嚴肅，從活動本身的性質和宗旨來考慮。小標題則約略和節目本身的內容有直接關聯，如季節、地點、演出音樂家等。非營利藝術團體的產品，也就是活動節目本身，很多是以系列方式來製作和行銷，但是，在一系列裡應該包含什麼樣的節目，如何搭配不同性質的節目，或是應該邀請哪些藝術家組成一個系列，都會影響到行銷策略和行銷市場的選擇。

有些觀眾專挑某位音樂家的作品欣賞，有些偏愛某個舞蹈團的演出，有些只到固定的劇場接觸藝術活動，無論如何，消費者永遠無法滿足藝術團體經營的目標，藝術團體也無法滿足消費者的習慣，只有儘量以多元化的節目安排來吸引更多消費者的眼光。

除了從節目內容和性質來考量之外，套票的設計和其他的優惠辦法也是包裝產品時的重點。藝術團體可以提供許多不同的價位安排和套票設計，如整季的套票、系列的套票、迷你系

列套票、DIY套票、會員票、學生票、團體票等，配合免費停車、免費shuttle、免費咖啡、票價折扣等優惠來包裝。

文宣品的設計也是包裝很重要的一環，包括文字和圖像二部分。節目的名稱就像是一個人的名字，好不好記，能不能留下強烈的印象很重要；而文宣就是產品的「面子」，得夠體面、漂亮、精緻、突出，才能吸引人。行銷計畫最常運用的文宣品，包括海報、DM（小傳單）、活動的宣傳手冊、節目單甚至票單也可以利用來當作文宣品。而文案的寫作，更是一項需要專業知識的技術。文案的撰寫，應注意以下幾點：

1. 傳遞的訊息必須要簡短而清楚。
2. 將所有的宣傳重點依照重要性的順序列下來。
3. 文字的選擇要強而有力。
4. 建立自己的特殊語彙（美國克里夫蘭基金會公關代表Bill Rudman，參考《藝術管理25講》，節目行銷一章）。有關文宣與促銷，將在下一章討論。

三、訂價

產品價位在市場行銷策略上也是很重要的一環。在市場行銷上，如果消費者喜歡某一產品，卻因無法支付過高的價格而放棄消費該產品，那麼市場效益將大打折扣；反之，若產品價位過低，消費者也會懷疑產品的質量而不採購。如何訂出合理價位讓市場效益達到最大，藝術團體可根據過去自己的記錄和經驗來訂價，也可以透過市場測試來決定。另外，搭配性的優惠辦法和其他促銷手法，例如折扣或贈品等，也會影響訂價的

考慮。

以下是一些設計票價時應該考慮的因素：

（一）製作成本

雖然藝術活動不是營利行為，不應把成本反應在票價上，但是，一個製作的大小和成本多少對票價有影響。簡單的說，一場歌劇的票價會高於一場交響音樂會，一齣舞劇的票價會高於一場實驗劇場的戲。

（二）劇場地點

劇場和市中心的距離、方不方便停車和交通的遠近都會影響觀眾選擇參觀表演的意願，訂票價時，應考慮如何訂價才能吸引最大量的觀眾，收到最大的效益。

（三）劇場大小

劇場大小影響價位區分的設計。一般而言，小劇場的價位區分會比大劇場的價位區分少，一個只有一百個觀眾席的實驗劇場，通常是一個單一票價即可。大劇場的價位區分，從五種到七、八種不等，有些甚至有十種不同價位，無論如何，務求合理，以免事後觀眾抱怨。而且，過於繁複的票價也增加估計票房收入的困難。

（四）演出時間

通常週末的活動會比週間的活動價位高些，晚上的演出又會比午場的價位高些。如果是為特別節日安排的節目，或是有特別意義的慈善活動，票價可能更高些。

（五）慈善表演

　　有些團體接受社會公益團體的邀請，製作一場有特別意義的表演，該場演出有固定比例是捐助公益活動。像這類情況，通常票價是比一般的藝術表演活動要高些，但是也要合併考慮上列的其他因素。

　　另外還有一種可供參考的票價設計，便是隨意捐款（pay-what-you-can policy）。它可以是在免費公演或是慈善演出時，讓觀眾以贊助的心態，自行決定給多少票價，但是要根據團體的性質和演出的性質而定。

四、促銷

　　藝術團體最常利用的幾種宣傳工具：

（一）廣告

　　是指任何以計時、計字付費的宣傳方法，像是電視台廣告、電台廣播、報紙廣告。廣告的文案和圖像的選擇會依媒體的不同，而有不同的取捨標準。

（二）公關

　　在一定宣傳時間內，任何提醒或刺激大眾的活動，例如記者會、新聞稿發布、講習會、座談會。

（三）電話促銷

　　非媒體方面的促銷，更多的直接接觸。

(四) DM 小傳單

由團體直接寄發的宣傳單，可以寄給所有可能的、潛在的消費者和會員。

(五) 宣傳品 / 紀念品

襯衫、帽子等印有團體商標或與活動有關的商品或贈品。

(六) 海報

設計海報時第一個要考慮的因素就是海報的大小，這取決於這張海報要被貼在哪裡，看海報通常從較遠的距離，所以應該儘量讓海報上的訊息一目瞭然。

其他的工具還包括設立查詢專線、發行團體自己的週刊或期刊等。至於選擇哪些宣傳工具？如何使這些工具發揮最大效率？必須根據團體的預算、活動大小，在開會討論之後，在計畫上詳述這些工具的使用，和使用的時間。

五、地點和供銷

對藝術團體而言，在行銷上最困難的地方就是，產品本身（藝術節目）的機動性幾乎是零，並不像其他任何產品可以買了之後帶回家，或是等一段時間，市場降價之後再消費。所以，如何讓產品準確到達消費者手上，就是供銷地點和供銷方法的考慮。

供銷地點包括場地所在的地理位置和場地的硬體本身。場

地是否有大眾交通工具可到達？停車是否方便？演出前後的餐飲問題是否容易解決？在硬體設備上，場地大廳地毯是否乾淨清爽？廁所是否舒服？音響設備是否專業？這些考慮如果事先發現有問題，都應和消費者溝通，如果有抱怨都應有效的立刻處理。消費者在購買消費之後，若產生不愉快的經驗，將使下一次的行銷更困難。

供銷方法的目標就是讓消費者越容易取得資訊和購票越好。票房的供票管道，除了在演出地點的票口之外，還應該有代售單位，例如書局、音樂CD店等，儘量分散在不同的區域，甚至接受電話訂票。付費方式也應該儘量方便消費者，信用卡、現金皆可。

六、最後評估

市場行銷策略的運用是為了達到預定的市場目標。行銷策略的選擇和應用是否正確？是否有達到預定的目標？執行方法是否得當？執行人員是否合適？DM、廣告宣傳是否達到效率？都要在執行中不斷地反覆評估，隨時修正，以期達到最後目標。

綜合以上所有步驟和概念，整個的市場行銷概念可以圖解來介紹，如圖6-1。

MARKETING MIX

External
Environment

RESEARCH

Internal Environment

TARGET
MARKETS

Product
Packaging
Pricing
Promotion
Place &
 Distribution

MARKETING
STRATEGIES

SALES &
OTHER
EXCHANGES

EVALUATION

CORRECTION & REFINEMENT

圖 6-1 市場行銷概念

第三節　觀衆

一、觀眾的維持和開發

現在我們已經了解團體的宗旨和其外在環境條件，我們可以開始構想行銷計畫，而在制定計畫之前，就得先研究市場的目標。市場目標分為現有的觀衆群、增加／擴大觀衆群、開發不同的觀衆群和消費者權益。

理解目標消費群最簡單的方法是，試著想像投入一塊石頭到一片湖心，它會由石頭入水的中心產生一圈圈擴散出去的漣漪，最中央的那一圈漣漪，就是目標消費群，而離中心越來越遠的是與目標消費群越來越不同的族群。行銷的最終目標當然是希望社區內的每一個人都成為目標消費群的一份子，但在經費和時間有限的情況下，最有效的方向是以主要消費群為中心，然後漸次地擴大族群，但是基本上是與主要消費群相近的族群，除非，每一圈的消費群都已經達到飽和，才去進行開發新的消費群。

（一）維持現有的觀衆群

當藝術團體要開始新的市場行銷活動時，最容易疏忽的就是團體本身已經擁有的消費群，因為團體會假設他們會根據過去的消費習慣，自行「回流」。但是，一個成功的市場行銷計畫，必須要能夠實現「永續經營」的信念，不僅確定舊有的觀

衆群不斷回流，還要持續開發新的市場。現有的觀衆，指的是那些會參加團體舉辦的任何活動的「死忠」支持者和那些曾參觀過上一季表演的觀衆。對於這個消費族群的行銷目標，就是要他們再回來訂購新一季的票，並且要想辦法提高他們買票的機率，而維持訂票率的基本方法就是建立起和消費者之間的聯繫。和消費群維持聯繫的方法，可以透過寄出團體的活動通訊；解釋團體的活動計畫、目標、節目的預告，並且鼓勵他們的建議，提供雙向溝通的機會。

（二）增加／擴大新的觀衆群

在確定現有觀衆群的回流率和訂票率之後，團體也應該開始開發、注意新的觀衆群，並且為這個步驟設立市場行銷計畫和目標。在設定新的目標消費群時，最好再確認一下團體的「目標消費群」的定義。當團體本身沒有足夠的固定消費群或希望擴大新的消費群時，最容易犯的錯誤就是找一個和現有的觀衆群沒有關聯或相去太遠的族群。如果不是因為現有的消費市場已經飽和，就是想去吸引一個尚未消費的不同的族群。舉個例子來說，也許在上一季演出的市調當中，意外的出現幾位工廠技師，因為是沒有出現過的族群，團體便認為也許是一個新的市場，便著手開發。但是，因為缺乏完善的行銷計畫和時間和人力不足，往往只有失敗的下場。也許，終有一天，工廠技師會成為團體「現有觀衆」的一部分，但是，在有限的人力、金錢和時間的限制下，先定位出團體的主要目標市場是最重要的。

（三）開發不同的觀衆群

◆學生

　　如果我們沒有從小在學校的時候就接觸到藝術，也許我們就不會知道藝術的存在，所以，要開發／建立新的觀衆群一定要和學校的教育課程連結。團體可以和學校合作安排講習會、後台參觀、和藝術家面對面等活動，也許剛開始，學生出於被動而來參加藝術活動，但是，一旦他們開始接觸而且喜歡上，就會建立他們和藝術的接觸。

◆一般大衆

　　學生觀衆的培養是長期的工作，然而，藝術團體的市場行銷往往需要立即見效，所以，另一個可以開發的對象就是一般的消費大衆。相信許多人對於單獨去音樂廳肯定不習慣，若是能招朋引伴一起去，感覺比較放鬆一些。所以，團體可以安排企業團票、社團團體票的優惠活動，設計吸引團體的活動，一旦去過一次音樂廳之後，下次自己買票就不緊張了。

（四）滿足消費者權益

　　市場目標最後應該注意的是消費者的福利。參觀藝術活動沒有所謂的「售後服務」，但是，應該有「品質保證」，並且要確定每個觀衆的欲望都愉快的得到了滿足。這些欲望包括足夠的停車空間、便捷的交通地點、帶位人員的態度、票房人員的服務態度、方便的餐飲空間，甚至於大廳的休息空間和燈光氣氛的選擇等等。總之，參觀一場演出，就像一次愉快的精神之旅，並且要提供足夠的演出消息，讓觀衆得到所需要的訊息。

二、建立觀眾檔案

在了解如何開發和維持團體的消費觀眾群，並且分隔市場的目標之後，應該想辦法建立一個完整的觀眾檔案以備將來追蹤、調查，並且作為開發觀眾時的參考。

建立觀眾檔案的方法，也就是了解團體的觀眾很重要的方法：

（一）非正式的觀察

如何得到觀眾的訊息，最直接而簡單的方法就是在演出之前或是中場時間，站在劇場的大廳，放眼望去，大概就可以知道觀眾的性別、年齡、收入、教育程度的資料，也可以聽到觀眾對這個演出的想法。除了這些「表面」的資料外，更重要的是了解觀眾的心理，例如，什麼樣的動機來看演出（這資料將來可以作為市場行銷策略的參考）？看完之後的感想（這資料將來可以作為市場行銷時吸收觀眾再回到劇場的參考）？

無論有沒有正式的問卷調查，藝術團體的經理或是行銷主任都應該隨時「眼觀四方、耳聽八方」地收集「情報」。如果想要知道觀眾的反應，只要在演出之後，在劇場的門邊站十分鐘就可以聽到觀眾的最直接忠實的反應。但是，如此「道聽途說」的訊息並不能作為最後的結果或決策的依據。畢竟，節目的選擇、廣告、行銷和許多製作上的決定，都是經過詳細的評估和不斷的會議之後才決定的。

（二）觀眾問卷調查

如果經理或行銷主任認為，除了非正式的觀察之外，必須有一個更正式的資料記錄，最常用來收集資料的方法是作問卷調查。方法可以是：(1)把設計好的問卷夾在節目單中一起發給觀眾，在劇場的許多角落準備好筆和問卷回收箱，以方便在節目之後回收問卷；(2)請工作人員或義工利用中場時間或演出之後作一對一的訪問調查。如果有不同的票價和不同的區位，可在問卷上作號碼區分，這是為了方便在作統計時，可以知道特別的價位和消費者（如老人、學生）之間的關聯。

通常利用工作人員在中場休息時所做的隨機訪問調查，其結果可能比其他問卷調查的結果更實在，因為被訪問的人會比較忠實的回答問題。但是，要注意的是，這樣的訪問方法可能為觀眾帶來搔擾和影響觀賞節目的情緒。

在回收的問卷中，大約只有20％到30％是有效問卷（這是扣除極端的和開玩笑的問卷之後），基本上，大多數的人還是樂於忠實的表示自己的意見的，而且，越認真回答問卷的人，通常他們的教育水平也高些，他們對文化活動也會比較關心。

在設計問卷的題目時，應該注意以下幾點：

1. 清楚的個人資料，包括性別、年齡、收入、教育程度、通訊方法。
2. 問題越少、越精簡越好。
3. 字面上的意義越清楚越好，以免調查者和被調查者產生解讀上的差異。
4. 答案的選擇越直接越好，不要有模稜兩可「可能」、「不

知道」或「其他」的選擇。太多這樣的答案，將使問卷調查的結果無法提供足夠的解析度和權威性。

5.介紹的文字越容易了解越好，最好是小學生都能了解。

作問卷設計時，通常最容易犯的錯誤就是下意識的把希望得到的答案暴露出來，而缺乏多元性選擇的考慮，應該小心，同時也應儘量避免引起回答者在字面意義上的誤會。

問卷調查的結果必須有其權威性和可信度，其結果要能提供資料作為決策時的參考，所以，作問卷調查時應該要：

1.**全面性**：如果是短期的演出，像是三天、一星期，應該每一場都作調查；如果是一整季或比一星期更長的表演期，應該挑其中的一整個星期來做調查，必須包括午場和晚場（如果有午場），因為午場的觀眾可能是大多數折價票的消費者。

2.**忠實性**：所選出來作問卷的演出場次，應該是團體本身平常較為典型的製作，而不是特別企劃的特別活動，如此才能力求調查結果和團體的宗旨相符合。

3.**必要性**：問卷的問題設計要確實有其必要性，例如是否必須知道觀眾的性別或是他們的嗜好、是否需要知道他們的教育背景等等。

問卷調查是一項很重要而且又複雜的市場調查工具，為確保結果的精確，最好能有專家來指導和分析結果，如果想要進行問卷調查，應該諮詢專業人員或是考慮僱用專業的市調人員或市調公司來執行。市調的結束可以幫助使行銷計畫的執行更有效，根據結果，藝術團體可知道是否掌握了潛在的消費者；

可以針對目標消費群作廣告，降低廣告的費用；可以依此設計
運用不同的宣傳策略，開發更廣的觀眾。

第四節　結語

市場行銷包含很複雜的程序，有許多的步驟，從產品製
作、包裝到最後的消費者，涉及所有的工作人員、每個部門、
藝術家、製作人、媒體、贊助者、廠商和觀眾，是關於如何增
加觀眾、開發觀眾、保持現有的觀眾、讓每一個參與者從中得
到更大的樂趣。

無論有錢沒錢，藝術團體都應有一個寫下來的行銷計畫，
從思考計畫的開始，藝術團體已經從中受益，從調查、收集資
料到完成計畫，而且，每一個計畫、每一個策略都應有一個評
估的辦法，而這些評估結果都應和團體的短程、長程宗旨有關
聯。

第七章

宣傳與媒體關係

「宣傳」是團體、公司或個人用來吸引公眾注意力的手段和方法。「宣傳」本身可大可小，可透過不同的媒介來傳遞和散播。「宣傳」可以對團體或產品達到正面的宣傳效果，也能造成負面的影響，完全看宣傳者如何溝通、傳遞他們所要傳遞的訊息，和傳遞工具的選擇。而有效的「宣傳」，是能夠影響最後收到訊息的消費者，並令其改變對產品、對團體甚至對個人的觀點，更進而改變其消費者行為。有效的「宣傳」的第一步是定位對該產品理解、能夠接受該產品理念的消費族群。

本章所要探討的，是完全針對非營利團體能利用的，傳播媒體所提供的「免費的」宣傳方法。基本上，非營利團體的整套宣傳系統的觀念是利用商業宣傳的手法；例如，消費族群的定位、目標的設定、策略的選擇、執行結果的評估及開發潛在的消費者等。但是，商業性的宣傳手法往往需要花費大筆的資金，像商業團體一樣把大筆的資金花在廣告宣傳上，對非營利團體而言根本是不可能的任務。本章將討論非營利團體如何利用商業的宣傳手法，但是花費較少的經費來達到最大的宣傳效果。

「宣傳」常常容易和「廣告」混淆，簡單的說，「廣告」其實是一種付費的「宣傳」方法。「廣告」是藉由租用報紙和雜誌的空間或電視台、電台的廣播時間，來獲得被刊登介紹的機會，希望短期內達到吸引最多數大眾的注意力的目的。但是，對非營利團體而言，「廣告」的缺點，除了大量的廣告資金花費之外，「廣告」本身也缺乏如新聞一樣的公信力。所以，非營利團體的宣傳辦法應該是想辦法把團體的表演活動當作新聞事件來處理。

第一節　宣傳的步驟

　　達到宣傳目標的辦法是透過實現審慎的宣傳活動、精確控制消息的傳遞流通和控制一切花費在最低預算之內，而爲達到這個目標就必須把組織內有限的時間、人力和金錢作最大的發揮。這一切的過程需要一個完整的計畫，缺少完整的計畫，許多的活動可能變成不知所云，宣傳活動也將變成無限的浪費。

　　一個完整的宣傳計畫包括「步驟」與「方法」兩方面；「步驟」可以幫助定位組織內節目製作的方向、節目的規模、活動的內容和執行計畫的方針；簡單的說，「步驟」就是執行計畫的時間表、定位主要消費群和達成團體的宗旨的過程。

　　「方法」是指執行宣傳計畫時的技術性工具和手段；這些「方法」包括建立媒體的聯繫、整理及收集名單、發布新聞稿、召開記者會等。「步驟」幫助藝術團體定位團體的宣傳方針和節目方向；而「方法」則是推動這些「步驟」的推手。

一、決定目標

　　要決定一個宣傳策略之前，應該從反思團體的宗旨開始；想想個人或團體有什麼可以回饋給社會？希望社會大眾以什麼角度、什麼眼光來看這個團體或個人？而爲什麼社會大眾應該在意你的團體在做什麼？爲什麼團體的活動對這個團體和這個社會很重要？

　　在著手設計宣傳活動前，應該集體開會列出一張表，把所

有團體負責人認為對社會大眾有益的事項，而且是團體能夠完成的事項列出來。在這張表上，將能找到一些共同的事項，根據這些事項，團體能夠決定執行宣傳計畫時應該達到的目標。

二、定位主要消費群和觀眾

決定誰是這個團體要「促銷」產品或節目的主要消費群，是在宣傳策略上另一個很重要的步驟。不同於其他的步驟，定位主要消費群可以幫助決定應該安排什麼樣的節目，以及什麼樣的宣傳訊息應該被傳遞和如何傳遞才能捉住這主要消費群的心理。

把廣泛的「一般大眾」或是把「八歲的小娃兒到八十歲的老太太」都吸收到主要消費群只是廣告時的戲謔手法，並不是真正實際的選擇，因為不同的族群有不同的需求，任何宣傳策略很難把「一般大眾」一網打盡，也很難把「一般大眾」的需求一次概略出來，況且太大的宣傳範圍，不僅費時、費力、費金錢，而且宣傳效果也事倍功半。所以，定位主要消費者的方法就是先進行所謂的「市場區隔」。配合團體宗旨，將社會群體依年齡、性別、社會地位、經濟條件、文化背景等因素區隔出來，不論主要消費群是何族群，一旦定位出來團體的主要消費群，便能設法「量身訂作」一個宣傳策略，所得到的宣傳效果也比沒定位的「一般大眾」更顯效益。

三、設定時間表

決定宣傳目標和主要消費群之後，便可以開始考慮策略的

選擇，但是，選擇策略的第一步是先考慮時間的因素；設定在一個時間表，在一定時間之內完成宣傳活動並且達到預設的目標。這個時間表可能是一個月、一年或是進行式，但是，即使是進行式，也應該設定階段性的目標，以作為評估執行宣傳活動的依據，同時，時間表的設定也是為了幫助計畫更有效率的被執行。（表7-1）

設定時間表時，別忘了可以根據組織的宗旨配合現有的節日或假日來進行活動。例如，如果團體是個環境保護組織，就可以選擇地球日作為主要的活動日，那麼地球日便是時間表上完成計畫的截止日，所有的宣傳應該在最後這一天見到效益。如果是個兒童劇團，那麼每年的兒童節可能是劇團主要活動的集中時段。

表7-1
節目製作進度表

月	日	倒數	設計組	技術組	票務組	文宣組	公關組	行政組	演出組
1	10	210					擬定可能		擬定企劃
1	28	182					贊助對象	申請場地	企劃定案
4	1	120				擬定宣傳計畫			甄選演員
4	2	119	邀約設計者						
4	3	118			訂票價				
4	4	117			討論購票與行銷方案				
4	5	116	第一次舞台設計會議			討論文案文字			
4	6	115							
4	7	114							
4	8	113							
4	9	112							
4	10	111							
4	11	110							
4	12	109			申請免稅				演員簽約

（參考《藝術管理25講》）

一個年輕或新成立的團體在設計宣傳策略時，可以配合上述時間因素的三階段宣傳架構，來設計適合自己的宣傳方法：

（一）第一階段：認識階段

想辦法為這個團體或個人建立一個身分，簡單的說，就是建立知名度，為這個團體或個人塑造一個形象，讓大眾知道這個團體的存在，知道它所推行的活動，和知道這個團體的所在，並且試著解釋團體的宗旨和目標等等。在這個階段應該盡可能地讓最大多數的人認識這個團體或個人，所以，應該盡可能地接觸所有能接觸的媒體，並且開始和他們建立聯繫。

（二）第二階段：擴張階段

當大眾認識這個團體或個人的存在和宗旨，並相信團體所提供的資訊的公信力之後，這個團體或個人便能利用在第一階段建立的媒體關係來「滲透」、傳遞一個事件或一個議題的探討給社會大眾。利用議題的探討和反思，團體可以進而鼓勵公眾來參與或支持你的活動或團體所追求的目標。在這個階段的宣傳工具也比第一階段更複雜，這個團體或個人一定要吸引足夠的大眾注意力和媒體注意力，才能引起討論，團體或個人也才有機會解釋事件或議題之下更詳細的狀況和事件的目的，並且確定大眾理解你所傳遞的訊息。

（三）第三階段：掌控資訊力量

當團體建立形象和公信力，並且成功吸引大眾注意力之後，團體便能掌控自己資訊的力量，這是宣傳的最高極致的第三階段。利用之前第一、第二階段所建立的媒體傳遞系統，只

要一通電話，便能將團體的訊息傳播到所鎖定的大眾的注意力範圍之內。

這三個階段只是提供一個基本的執行策略時的時間參考的架構，並非所有的計畫都得按照這個方法，有些活動計畫的時間可能很短，無法一一實行這些階段，有些計畫的時間很長，可能需要比這三個階段更複雜的架構，完全依照團體的規模和想要達成的目標而決定。無論決定用多少的階段來執行宣傳計畫，記得在每個階段當中保留一個彈性空間，以免被自己的計畫堵塞進度。

四、工具的選擇

宣傳的「工具」有許多，以下列出一些較實際，較適合非營利機構的「工具」以供參考：

1. 電話促銷。
2. 發布新聞稿。
3. 召開記者招待會。
4. 宣傳單、宣傳小冊。
5. 查詢熱線。
6. 發行團體自己的週刊或期刊。
7. 傳單的放置。
8. 海報張貼。
9. 散發傳單。
10. 社區服務佈告欄。
11. 電視台／電台的社區新聞公告服務。

12.直接郵寄傳單（DM）。

13.準備媒體資料袋。

14.義工管理。

15.聯盟其他團體或活動。

16.舉辦座談會或講習。

　　只要正確選擇並有效執行，所有以上這些「工具」都能發揮很好的作用而且不需花大筆的費用。現在試著把以上這些「工具」運用到三階段的時間表上，每個階段可選擇不同的工具來執行計畫。例如，在第一階段，可以利用媒體資料袋來建立和發展與媒體的聯繫；召開記者招待會來宣布活動的開始；電視台／電台的社區新聞公告服務、海報、宣傳冊、DM的寄發、社區佈告欄、發行第一期的期刊等都可以運用在第一階段的執行計畫內。

　　在第二階段內，因為要想辦法引起輿論的討論和注意力，最好選擇可以提供討論空間的方法，例如舉辦座談會或講習、寫信給新聞製作人或編輯等。為了保持一定的所謂「曝光率」，團體可以持續發布新聞稿、寄送活動期刊和宣傳冊子。

　　在第三階段，可以利用團體在第一階段和第二階段建立起來的公信力和知名度來擴張實力。在利用舉辦座談會、發布新聞稿、寄送活動期刊和宣傳冊子來維持「曝光率」的同時，應該利用和其他團體或活動聯合的力量讓自己的聲音更強大。

五、時間和資金的分配

　　時間和資金的安排的技術需要時間和經驗的累積。在做時

間的安排時，第一個考慮便是團體或個人是否能夠在時間內完成所有應該作的工作事項，包括所有的細節。舉例來說，如果團體現在需要發布一份新聞稿，需要多少時間？試著把要完成這份新聞稿要作的「動作」列一張表，就能發現發布一份新聞稿並非只是寫一篇文章和打字的工作而已。

首先，你需要準備信封信紙、印地址的貼紙、折疊信紙、貼郵票，然後把信封送到郵局。完成這些工作需要的時間還得看需要準備多少份的新聞稿。在決定份數之前，應該先檢查一次你的郵寄名單，看哪些人需要加上去，哪些需要被刪除；並且確定這些編輯或記者在預定時間內收到新聞稿（記得把郵寄的時間算進去）。如果打好草稿的新聞稿需要主管過目，也要考慮來回修改所需要花費的時間。一個看似簡單的發布工作忽然變得很複雜了，如果一個團體從未作過這個事情，便不知道其中的細節竟如此複雜。

所以事先考慮如何掌握時間的分配是執行宣傳計畫中一個很重要的動作，因為錯估任何一個工作所可能花費的時間，就有可能延誤了整個計畫的完成。所以，在做時間表時，記得考慮每一個可能的工作細節，無論這個工作有多小，都可能需要一些時間去完成。最好的安排時間的方法是將每一個工作事項列出來，配合時間表的工作事項分配，也能概略計算出可能花費的預算。

「時間的管理」是藝術管理上一個非常重要的環節，它涵蓋的範圍可以大到整個製作所需的時間、宣傳上的時間和時機、申請經費和籌措經費的所需時間和截止時間，小到一個新聞稿的準備所需的時間或是一通電話的時機。掌握了時間，管理已經成功了一大半。藝術行政者，應該製作一個工作時間表，隨

時把該做的事項和已經完成的事項一一列入，然後按照時間表把工作完成，既不會忘了重要的工作，也可以是執行效率的評估依據。

在實際執行宣傳的工作時，必須要能掌握宣傳活動的預算，有許多的工作可以不花一分錢就可以完成，但是，雖不花錢，卻可能花時間。所以在宣傳工作的時間與預算的掌握上要很精準。（表7-2）

表7-2
一個簡單的宣傳預算的工作表（只著重在對外的媒體宣傳工作所需的花費）

工作事項	預算
制定計畫	無需花費
定位觀眾	無需花費
各組會議	無需花費
選擇所需的媒體	無需花費
電話聯繫追蹤	長途 $ ；短途 $
草擬新聞稿	無需花費
打字	無需花費
準備信封信紙	$ ／每個信封
準備媒體資料袋	無需花費
影印	$ ／每份影印
寄出新聞稿	$ ／每份郵資
收集新聞發布	無需花費
建立檔案	無需花費

六、結果評估

最簡單而直接的評估辦法就是問自己的團體是否有達到預期的目標？會員是否有增加？是否得到想要的贊助？如果這些問題的答案是：「是」，那麼無可置疑的這個團體的宣傳有達到一定程度的目標。

在執行宣傳計畫的過程中，也有一些技術性的辦法可用來評估宣傳的效果，例如，統計新聞的曝光率、統計會員或郵寄名單是否有增加、是否更多人來利用組織的熱線服務系統、義工人數是否增加及作問卷調查等等。時間表和預算表都是評估執行效果的依據。

隨時檢視評估宣傳的效果有助於了解策略是否正確、方向是否正確、方法是否有效，適時的作出修正以確保宣傳的效益，並節省可能的宣傳浪費。

第二節　宣傳策略與方法

一、宣傳策略

(一) 吸引注意力

報紙廣告、電視廣告、新聞稿、宣傳冊子、個人形象塑造和任何其他試圖達到宣傳目的的「宣傳」策略，最首要的元素

就是吸引目標消費者的注意力。如果讀者沒有看到廣告，或是主編沒有讀到新聞稿，那麼也就沒有後續追蹤的必要和所謂宣傳的行為產生。宣傳行銷上有許多的方法可以用來吸引消費者的注意力，但是運用得當的策略是其基本，有時，最簡單的方法是最有效的方法。舉例來說，一個新聞稿印在設計很精巧的信紙，配上一個鮮明的標題就可能在報社主編紛亂的桌子上脫穎而出；一個加上粗框的報紙廣告，配上精簡的文案，就可能在眾多廣告中跳脫出來，吸引注意。總之，不論採用什麼策略，要能吸引到注意力，宣傳才能有效果。

（二）提供動機

一旦文宣品得到了注意力，第二步是提供消費者消費的動機，或是任何其他被煽動的原因。市面上許多的宣傳，必須有效的告訴消費者「買我，因為……」，這裡的「因為」就是把潛在的消費者變成實際的使用者的元素。

宣傳手法最常使用的是個人的動機訴求；滿足個人需求和欲望的訴求。有些人希望獲得美麗、富裕和名聲；有些人則希望提升自我的品行，像是人文的、宗教的或是從事慈善公益的。不論欲望是什麼，都是人之常情，沒有所謂對、錯的界定，但是，宣傳的大忌是提供不實的訊息，或是開出無法兌現的支票，不僅失去消費者的信任，也失去團體的形象。

（三）提供消費滿足

一個負責任的宣傳策略，不只是為達到團體的宣傳目標，也是要確實滿足消費者的期待。消費者因為我們所提供的動機而有消費行動，如果他們發現產品本身所提供的品質不如他們

的期待，或是和宣傳所「保證」的承諾有出入，消費者將對團體以後的活動失去信心和興趣，對團體的未來行銷是一個極大的負面影響。

如何令觀眾真正感受滿足？宣傳有時就像在向觀眾施魔術一樣，舉例來說，一篇強有力的演講稿，應該告訴聽眾：(1)他們即將聽到的「主題」；(2)他們正在聽到的「主題」；和(3)他們剛剛聽到的「主題」。簡單的說，任何一個訊息要確定被有效的接受，應該至少被重複三次。如果一個劇團經理能夠事先告訴他的觀眾，他們將會有一個美好的享受；記得再告訴觀眾一次，當他們正在享受時；然後在演出結束之後，再提醒他們一次，這是一個美好的經驗。那麼，你的觀眾會真的相信他們已經經歷的一個很好的表演，美麗的享受。

消費者是被動的，在宣傳策略上，藝術團體必須採取全面的主動，主動將訊息送到消費者面前，主動提供動機，主動提供滿足，主動完成一個美好的消費經驗，才能讓消費者願意持續這美好的經驗。

二、宣傳方法

對非營利機構而言，最常被使用的媒體宣傳工具就是發布新聞稿，其他包括宣傳冊子、信封信紙的標籤設計、週刊的印刷、海報、傳單的印制等這些「文宣品」都是宣傳活動的基本工具，以下簡單介紹準備宣傳時需要的所有文宣資料和一些常用的宣傳方法。不論選擇的方法或策略是什麼，藝術團體應該要和媒體建立一個良好的互動關係。

（一）新聞稿

　　如何準備新聞稿，有一個簡單的標準格式，這個標準格式的設計可以幫助忙碌的新聞主編在很短的時間內理解你所發新聞稿的內容，並且決定是否發布這則消息或派記者去追蹤採訪。一個大報的新聞主編在一天之內有可能收到上百份的新聞稿，如何讓你的新聞稿醒目突出，除了標題醒目、內容清楚之外，一個設計很好的信紙抬頭也可以讓人一眼看到你的新聞稿。信封信紙的抬頭設計關係到團體的企業形象設計，即所謂企業CIA，是在團體成立之初，就應該考慮的問題。

　　撰寫宣傳新聞稿的第一步，別忘了先把媒體聯絡人的電話和姓名放在右上或左上的角落，以方便負責你新聞的人，如果有任何問題可以立刻知道和誰聯繫。

　　大多數的新聞稿內容都是簡單地發布下一個即將舉辦的活動或事件，這些新聞通常會被當作花絮新聞處理。不管什麼主題，新聞稿的內容總是要清楚交代六個「W」：包括什麼人演出（who）？什麼事件和內容（what）？什麼原因做這樣的活動（why）？什麼地點（where）？什麼時間（when）？多少的消費額（how much）？

　　另外一個「雙管齊下」可以加強新聞稿的宣傳效果的方法，就是先發布一則短的花絮新聞，通常報社收到花絮新聞都會立刻刊登。然後在活動更接近的時候再發布一則介紹更詳細的新聞稿，當然，單一事件的新聞稿可以發布三次、四次甚至更多次，只要記得把新聞儘量弄得有意思才能吸引記者或主編的興趣，並且漸進的吸引大眾的注意力。

（二）宣傳單、宣傳小冊

　　宣傳單或宣傳冊子不僅可以作為活動的宣傳品，也可以用來當籌款用的資料；一份設計精緻的宣傳冊子能讓收到這份資料的可能的潛在贊助人覺得這個團體或個人是個專業的工作團隊，並且有目標地在執行為達成宗旨的活動，讓對團體有興趣的人有對團體進行初步了解的機會。宣傳單或宣傳冊子的內容和設計應該配合活動的主題和目標，並且視宣傳策略的經費和規模而定。

（三）媒體資料袋

　　媒體資料袋是宣傳設計中一個很重要的項目。團體內應該隨時備有一定數量的媒體資料袋以供任何媒體或有興趣的贊助者索取。媒體資料袋應該儘量包含團體的所有背景資料和活動資料，簡單的說，就是團體的完整介紹，經過有設計的安排和整理之後，送給對這個團體有興趣的贊助者或媒體。和媒體接觸時，媒體資料袋的資料應該能夠提供足夠的資訊讓媒體了解這個團體或活動的背景和內容。

　　媒體資料袋的內容應該依據活動的不同，或主題的不同而有所調整，例如：一個音樂會的主要宣傳重點是從國外邀請知名的音樂家來和自己的樂團合作演出，那麼這個媒體資料袋應該強調這個音樂家的重要性，所提供的資料應該包括：音樂家的簡歷、照片、這個樂團的簡歷、成立宗旨、樂團的照片、過去活動的一覽表、團體的宣傳冊子等。除了資料的完整之外，整個包裝的設計也很重要，除了一目了然的排放之外，整個設計和包裝要能符合團體的特色和品質。

（四）記者會

　　記者會是將有選擇的媒體單位集體邀請到一特定地點為一特定的事件或目的來獲取新聞訊息。團體或個人召開記者會的原因是希望製造媒體曝光率和獲得媒體的報導機會。但是，當記者會成為一種宣傳工具時，不應只被視為是單純的宣傳活動，因為當記者認為自己只是個被用來當做宣傳的棋子時，以後團體舉辦的任何活動就很難再吸引媒體的注意，甚至只是負面的報導。

　　對媒體的態度應該是誠信和公開的，記者會應該有個有新聞價值的主題，不論是個人或是團體的，它可以是一位特別受歡迎的音樂家的音樂會發表、舞團的第一次彩排，或是團體的總監人事更動的發表等。召開記者會的次數也不一定，可能一次、可能兩次、可能三次以上，召開記者會不應以次數或時間的區隔自限，只要有足夠的新聞、新聞的內容有其價值便可以召開記者會來發布消息或與媒體溝通。記者會除了準備好新聞稿之外，最好準備新聞資料袋，包括照片和團體的完整資料介紹，給媒體記者做為參考資料。

（五）安排記者採訪

　　一對一的個別採訪，通常是雜誌或報紙願意開一個有關藝術家或活動的專題報導時所做的安排。專題報導所佔的報紙版面通常較大，藝術家也能夠充分地表達感想，是比較深入的訪問，不同於記者招待會較多的表面問題。這些一對一的專訪也包括電台和電視台的訪問，有時團體可以自行準備採訪錄影帶供電視台使用。一對一的採訪需要事先的安排，除了安排採訪

者和被採訪者的時間之外，也讓採訪者事先準備一些問題。

（六）照片的使用

一張質量很高、主題鮮明的照片能夠讓團體所發布的新聞更清楚、更吸引人。一般人讀報紙的習慣是先看照片，再看文字，而且可能只讀照片底下的文字。所以，有時一則短的新聞稿附上一張吸引人目光的照片，就能夠達到很好的宣傳效果料。

附送照片在新聞稿裡給報社時，有幾個細節應該注意的：

1. 在照片背面註明誰在照片中、攝影師的名字，和其他必要的資料，但是，別用筆直接在照片上書寫，因為你的筆力可能透到正面，影響照片的質量，而使報社拒絕使用這張照片。
2. 照片最少要 5×7 以上，標準的媒體照片應該是 8×10，和新聞稿紙一般大小，主題應該清楚易辨。
3. 寄出時用硬紙板把照片夾在中間預防折損，並在信封正面註明「請勿折疊」或「內有照片」字樣，來提醒收到稿子的人。

是否必須附照片，因情況、因團體性質而異，另一個可能影響的事項是經費的提高。製作一張照片，從攝影師、攝影器材、沖洗照片、加洗照片到郵費的提高，是一筆不小的花費，編列預算時應該把這也考慮進去。

（七）海報的設計

海報是對大眾宣傳時一個很重要的工具，因為海報除了傳

遞訊息給消費者之外，也是團體形象的代表。設計很好的海報往往就在圖像上解釋了活動的意義和內容，而且一張很好的海報可以輕易地吸引大眾的注意力，海報的設計本身也是一個藝術品，也會令大眾想收藏。設計海報時第一個要考慮的因素就是海報的大小，海報的大小端看這張海報要被貼在哪裡，看海報一定從較遠的距離，應該儘量讓海報上的訊息一目了然，另外，海報的大小和印刷數量也影響經費的預算。海報上的訊息必須清楚包括之前提到的六個 W ：What? Who? When? Where? How much? Why?

海報進廠印刷之前，必須仔細校對，務求確實無誤，否則為了宣傳花費如此大的功夫，到頭來卻是傳遞錯誤的消息，就太冤枉了。

（八）義工

聰明的宣傳工作者知道如何善於利用義工的免費勞工來為團體節省經費和人力。在這裡只簡單地介紹學生義工能為宣傳工作帶來的利益，關於其他的義工管理將在下一章作詳細介紹。

宣傳工作需要的宣傳工具，例如宣傳單、海報的設計，活動期刊的編輯等都可以利用正在學習繪畫或設計的學生來幫忙設計的工作，甚至吸引對文字有興趣的學生來作期刊的編輯工作。

吸引學生義工的方法有兩個，首先，詢問有相關科系的大專院校是否有要求實習學分，學生利用課餘時間磨練技藝，也可抵免學分。通常實習學生的工作時間是一週二十個小時，連續工作三到四個月，之後由工作的主管和學校教授一起評分，

作為學校的學習成績。如此學生可以實際運用在學校所學的技術到實際的工作上，同時也累積他們未來進社會的工作能力。

　　第二個方法是集合一群學生作為義工，以主題的方式交給他們一個工作，一個不需要有人隨時監督的工作，例如，完成一個特別活動的傳單或海報、設計一個售票窗口、或是設計一期的期刊等。只要給予足夠的訊息和創作空間，學生有時會發揮意想不到的創造力，也節省找專業設計公司的花費。

（九）會員管理

　　任何人和這個團體或個人有直接關係的，包括董事會、主任、會員、義工和雇員等，都是這個團體或個人作宣傳工作時很重要的資訊來源。試著讓這些人參與宣傳活動，或介紹他們這個團體的活動，無形中，他們的參與能影響他們周圍的人，讓這個團體更廣為人知。

　　另外，組織也可以用吸收會員、收會費的方式來增加團體的經費。對於這些付費的會員，團體相對的要提供一些利益，例如，免費收到活動訊息一年、劇院內購物的折扣、社區內花店的折扣等等。這些會員不僅是活動的贊助者，也是這個團體的一份子，妥善的管理和規則的訂定很重要，如此才能持續吸引他們的支持。

（十）聯盟其他團體或活動

　　聯盟是幾個團體因為相同的目標或共同的訴求而短暫地聯合在一起工作。小型團體互相聯盟支援，互相造勢，可以製造話題，吸引注意力。要邀請其他的團體結盟之前，要清楚地知道本身團體的宗旨和活動目標，尋求同質的團體，也可以準備

一個口號或名稱來吸引有共同目的的其他團體或個人。

（十一）郵寄名單收集（mailing list）

從自己身邊的朋友開始收集起；邀請自己的朋友、工作人員、董事會、藝術家提供他們的親友名單；在每一次的活動時，在節目單內夾一份聯絡回函，或在講座會場上散發參加回函，或放置簽名簿，慢慢累積團體的消費者的名單和潛在消費者名單。也可以和其他藝術團體交換相關名單來擴張彼此的名單人數。

要經常地整理名單，在每一次的宣傳活動之後，團體一定會收到退信，因為查無此人的、住址更改的，或有些名字出現兩次以上等其他因素，工作人員應該經常維持名單在最新和正確的狀況，才不至於形成郵資的浪費。

收集mailing list，只要簡單的收集觀眾的姓名、住址便可，如**表7-3**。

十二、收集剪報

在送出媒體資料袋和新聞稿之後，要繼續追蹤新聞是否有被報導刊登出來，如果報紙或報導有誤應該立刻和媒體聯繫，或是進行了解為什麼有些報紙沒有登你的新聞。刊登出來的新聞或評論應該把消息剪下來留作未來的參考資料和當作活動記錄。

表7-3

BE THE FIRST ONE TO HEAR ABOUT OUR UPCOMING PRODUCTIONS

（如你希望收到有關我們的活動訊息，請留下你的聯絡方法）

姓名 _____

住址 _____

電話 _____

E-MAIL _____

十三、節目單

　　節目單的目的就是幫助觀眾認識藝術家、舞台上他們所飾演的角色、場景的解釋，和故事的介紹，甚至有關歷史背景的介紹，除了幫助觀眾更進入劇情，也是教育觀眾的工具。

　　節目單的內頁內容有一些標準形式，應該包括：

◆節目標題

　　通常在節目單的開始正中央的醒目位置，除了標題，還包括劇場的名字、地點、時間、日期、製作人、音樂總監（或藝術總監）、服裝設計、燈光設計、編舞家、主辦、協辦單位，和

贊助單位。

◆場景介紹

故事發生的時間和地點的簡介。

◆節目

詳列整個演出的完整曲目，包括名稱、作曲家和演奏者的名字。

◆人物介紹

若是劇場演出，必須要有劇中人物和演員名單對照表，通常按照出場順序編排。

◆藝術家（演員）簡介

將每位參與演出的藝術家做一簡短的經歷介紹，包括製作人、作家、劇作家、藝術總監和行政總監。

◆解說

背景介紹或曲目解說。

◆特別感謝

感謝所有幫助演出成功的單位、團體或個人。

◆工作人員

所有工作人員的名單和職稱，包括董事會名單、委員會名單、製作人、經理和行政人員。

◆其他

包括不得錄音、錄影和不准吸煙的警告標語、廣告贊助等。

第三節　宣傳與媒體

一、新聞性

　　宣傳的手法有很多種，策劃宣傳活動時應避免僵硬的宣傳公式，試著採用感性、柔性的訴求來傳遞和教育消費者，會比強迫促銷更有效。即使是一個商業團體，也可以透過「服務大眾」的軟性訴求宣傳來獲得更多的大眾注意力，即是所謂的建立企業文化形象，而透過新聞發布所建立的企業形象要比在電視上猛打廣告更有公信力。宣傳可藉由發布新聞或廣告的傳播，但對非營利團體而言，最有效的宣傳方法就是利用事件的新聞性。

　　為了能夠有效地準備和投置宣傳的文件，宣傳公關必須先理解何謂「新聞」。

　　活動本身的新聞價值及影響程度是決定該新聞在報紙上被發布或在電視台播出的重要因素。在新聞價值的考慮上，如果是未知的資訊或大眾會有興趣的消息都可被視為新聞，而越多人會受到影響的消息，其新聞價值也越高。如果團體的屬性是地方性的，所發布的新聞大多數會缺乏造成全國性關注的新聞價值。所以，如果能夠有效地集中宣傳在地方性的媒體上，便會發現許多媒體會對團體的活動感興趣，並給予該消息一個「新聞」的處理態度，團體也無需浪費人力在大報或全國性的宣傳上。

二、宣傳工作者的角色扮演

　　宣傳公關或主任，在非營利機構的組織架構內，其對內的角色扮演也許比對外的角色更困難。對外，宣傳公關就如同是團體的發言人，他／她代表團隊回答外界的問題和媒體的問題，同時身兼行銷的任務，推銷這個團體的「產品」和宗旨。

　　對內，宣傳公關或主任必須對團體的每一項活動瞭若指掌，全面參與每一個部門的會議和決策、和每一個部門維持「資訊的暢通」、和每個層面的工作人員保持聯繫。在作預算和重大決策時，宣傳公關或主任應該被諮詢，他／她應該參與並提供決策建議、活動設計和團體形象建立的建議等。

　　團體的宣傳策略應該有一個中心思想或目標，而且這個思想或目標是團體內每個人都認同而且願意不斷付出努力和熱情來達到的目標。

三、遇見媒體

(一) 平面媒體

　　包括報紙和雜誌兩類。與媒體的關係要從團體所在的社區做起，每一個社區或地區都有各種不同性質的、小型的、中型的、大型的傳播媒體，像是電視台、電台、報紙、雜誌等。一般而言，非營利機構最經常利用，也是最容易使用的傳媒就是報紙。利用報紙的花絮新聞，藝術團體所發出的新聞能在最短時間內獲得最大多數人的注意，並且得到媒體宣傳的最大效

益。報紙有日報、晚報、週刊、期刊、季刊等等,地方又有地方性的報紙,國家有國家的報紙,仔細研究這些報紙的性質是宣傳工作裡一個非常重要的步驟。基本上,大多數報紙,特別是小報紙的新聞來源都是靠個人或團體的提供,然後報社記者再根據收到的消息決定是否進行追蹤、報導,進而完成一篇新聞。這也是非營利機構團體的新聞獲得「免費」曝光的機會。

宣傳工作的負責人或部門要知道如何利用傳媒的「免費廣告」機會,就要設法了解媒體是如何運作跑新聞、如何寫一個吸引人的新聞稿、如何和媒體建立良好的長程關係,並且知道什麼是媒體要的新聞,宣傳工作的第一步就是收集這些資料並將它系統化。

◆收集所有報紙的名單

從地方開始,把在同一地方上的日報、晚報、週刊、期刊、季刊各種報紙的名字記錄下來,並作一番仔細的研究,包括住址、電話、報紙的主題、特性、類別等。同時在發布新聞、送出資料袋或召開記者會前,應該考慮每一個報紙的讀者的專業、印刷的數量,還有它特別強調哪一類的新聞,這可以幫助了解什麼人(whom)應該收到這個資訊;什麼時候(when)他們會刊登這則新聞;如果發布了這則新聞,什麼人(who)會讀到等等。

◆認識聯絡對象

收集完報社名單,知道哪些報紙在社區內之後,接著要設法知道應該把新聞發給誰,誰是記者、誰是主編,或是新聞撰稿員。特別是在大報社裡,可能有上百位的工作人員,不知道把新聞送給誰,或胡亂多投幾份新聞稿到同一家報社,並不能保證你的消息一定會被刊登出來。必須要知道哪些特定的人員

負責你這一類的新聞,才能把新聞見報率提高。

　　要知道這些人的名字只要打個電話到報社詢問即可,至於報社的住址和電話也可以很簡單地從電話簿上得知。將得到的資訊有系統地列製一張表格,作爲將來參考用。同理,有關雜誌社的聯繫資料也是如此建立。

　　表7-4和表7-5分別是一個中型雜誌和中型週報的人事結構。

(二) 廣播

◆收集電台名單

　　感覺起來好像要在電視台或廣播電台播放新聞是一件很花錢的事,事實上有一個簡單又便宜的方法可以讓藝術團體的新聞在電視台和廣播電台播放,那就是利用每個電台的社區新聞

表7-4
中型雜誌的人事結構表

或藝文新聞花絮時段。但是,首先要作的工作是收集所有在社區內的電台名單或是相關性質的節目名單。每一個社區可能同時有幾個不同的電台存在,完全看社區的人口密度而定,每個電台因為頻率的不同有短波(AM)、長波(FM)的分別,涵蓋的範圍也有差別;電台內又有音樂、體育、新聞、宗教等不同的節目,了解這些電台的節目內容,認識他們服務的觀眾群,才能有效的提升新聞的曝光率。

◆認識聯繫對象

　　同樣的道理,電台的工作人員有不同的人事職責,一般而言,他們的人事架構比報紙小些,宣傳人員應該知道什麼人是他們要接觸的對象;例如,節目主任決定製作什麼樣的節目;

表7-5
中型週報的人事結構表

新聞主任決定哪一則新聞應該發布、哪一則新聞應該追蹤報導；新聞播報員負責讀新聞；公共事務主任負責處理社區服務的公告等等。

「精確」是發布新聞稿的重要因素，試著分析電台的人事架構，了解每個人的職責，知道什麼樣的新聞要發給什麼人才能幫助宣傳人員準確投遞消息，也不至於浪費人力，且沒有達到預期要達到的目標。

(三) 電視

電視新聞也許是目前效益最高、最快的媒體宣傳辦法，許多團體喜歡把新聞往電視台送，希望能以新聞焦點、新聞花絮的方式被報導，一旦消息被當作新聞而發表，對於節目或產品的票房或知名度都有很大的幫助。

在發新聞給電視台前，同理於廣播電台的步驟，第一步就是先收集電視台名單；第二步認識必須聯繫的對象。先認識這些必須和他們建立關係的電視台背景和工作人員，了解他們的職責，研究什麼新聞應該給什麼人，並且系統化地列一張表，以方便將來翻閱查詢。

這張表格應清楚列有電視台的名稱、地址、電話、新聞主任、新聞編輯、新聞製作人、公共事務主任、採訪記者等資料。更詳細的資料可以包括電視台是有線、無線、公營、私營，這可幫助了解他們有多少時間用在地方新聞方面。同樣的，這些資料可以透過一通電話來取得。

第八章

義工的招訓及管理

所謂義工，一般的理解，就是免費的人工，是非營利機構裡最大的人力資源。義工也可算是現代社會裡新興的名詞之一，隨著社會環境和生活型態的改變，義工的概念也越來越普遍，而如何有效的利用這一龐大的社會資源，對於經費有限的非營利機構來說，可是一門不能不學的大學問。

　　因為義工是不支薪的勞力付出，他們所期望得到的既然不是金錢上的實際效益，那麼他們一定是為了追求心理上或精神上的回饋。所以在設計討論義工的管理時，對於如何滿足義工的心理要求並讓他們保持高度的工作動機是一項很重要的考慮。在這一章，我們將對如何設計一個完善的「義工項目」（volunteer program）和如何制度化地管理義工提出一些方法和建議。更進一步，我們也會討論一些如何防範和化解在義工和給薪職員之間可能發生的衝突和矛盾。

第一節　認識義工

　　在確實執行義工的管理之前，我們應該先分析研究一下為什麼人們要做義工、他們之前的心態及之後的期待是什麼，理解這層之後，就能夠幫助滿足他們的需要，得到組織的需要，進而設計一套有效率的義工管理。

一、義工工作的動機

　　為什麼人類要從事義工的工作？義工為他們自己列舉出以下的幾點原因：

（一）自我滿足感

許多人喜歡利用閒暇時間從事一些令他們自己感到愉快和滿足的活動，藉由參與這些活動，也啓發他們的自我認知。有些人從事義工的工作，因爲他們需要「被需要」的感覺；有些人就是閒不下來，他們喜歡忙碌的感覺；有些人則希望因爲他們從事的活動來獲得同儕間的尊重。

（二）利他主義

許多人相信藉由幫助他人，可以讓自己成爲更完美的人，這也是達到更美好人生的方法。許多的宗教義工，便是有這樣的心態。

（三）尋找共同嗜好的朋友和族群

人們從事義工服務，另外一個重要的原因就是希望尋找到生活中有共同嗜好和興趣的族群，擴大自己的生活空間。對於新搬到一個社區的家庭或個人、年老喪偶的個人，或是從事特定專業希望找到相同族群的人，社區的義工服務是一個很好的方法。

（四）學習新的知識

某些對特別專業感興趣的人，把到特定的組織擔任義工，當做是一種學習，像是文化機構、宗教組織或藝術團體。

（五）自行開始或維持一個團體或組織

有些擔任義工的人，自己本身是成功的企業家，他們自己

成立非營利組織來贊助文化或宗教活動,除了提升自己企業的形象之外,也是繼續推廣企業關係的方法。

(六) 發展專業領域的人際關係

透過到某些組織從事義工的服務,能和某專業領域裡的重要人物或領導階層認識,也藉由幫助活動來擴展所在專業領域內的人際關係。這類的義工服務,除了被視為進入專業領域的敲門磚之外,也為將來的職業生涯提供一個進階的機會。

(七) 職前訓練

對於初出校門的專業人員或在學的年輕學子,擔任義工就如同職前訓練一樣,讓他們有實際操作的經驗,除了增加履歷表上的資歷外,也為未來找到更好的給薪工作鋪路。有些人因為想要換工作或轉行,先做義工,得到經驗後,再找相關工作來追求更好的職業生涯。

(八) 社會地位的炫耀

許多社會名流和明星經常和特定機構合作從事慈善活動,到這些組織擔任義工,自然希望可以和這些名流、名人結交,藉此展示自己的社會地位和炫耀自己所處的菁英圈子。

二、達到義工的期望和需要

為什麼非營利組織應該在乎義工的期望和需要?因為這些人並非為了金錢而從事義務的工作,如果非營利組織希望持續地得到義工的付出和幫助(事實上,義工的付出是所有非營利

機構營運時最重要的人力資源），那麼組織就得想辦法讓義工從他們從事的工作和活動當中得到他們所需要的滿足感，才能充分推行團體的活動。

在非營利機構裡，一旦決定推動義工項目，上自董事下至一般職員都必須對義工工作有充分的了解和願意提供全面的支持，義工的管理才會達到預期的效果，也才能有效的長期推動。然而，許多的矛盾和衝突便是來自義工和給薪行政人員雙方對工作的要求有不同的期待，和對組織的需要及工作有模糊不清的認識。

「我們需要義工打電話尋求資金贊助」、「我們需要有人提供法律方面的協助」、「我們需要義工讀報給病人聽」……這些工作，對團體本身而言，雖然都很重要，但是，詳細的工作職責表，才能真正幫助義工清楚知道自己的工作範圍，也才能減少義工和管理人之間的衝突。而最重要的義工管理的考慮還是這些工作是否符合義工所期待的結果。

三、建立團體內部的支持

如上所述，義工的工作需要團體內部全面的支持和了解，除此之外，團體內的董事和項目主管必須建立一個互相尊重的工作氣氛，提供適當的工作空間和所有的行政支援給義工，並進一步教育團體內的支薪員工，如何和義工相處和相互支持，共同為達到團體的目標一起努力。

許多藝術團體誤解「義工項目」的管理是一項全部免費、沒有任何開銷的項目，事實上，義工也需要工作的辦公室空間、辦公室設備、項目推廣的印刷品、額外的電話費、郵寄費

等，各種行政開銷也是團體的一筆額外支出。所以，在籌備成立「義工項目」之前，團體必須要有足夠的經費，才能使「義工項目」如期成功。

　　所以，有些團體在作年度預算計畫時，也會邀請義工的領導一起參與，除了正確掌握義工的預算之外，也讓義工知道他們將來需要推動多少的資金贊助才能幫助團體達到預定的目標或完成特定的活動。

第二節　建立一個完善的「義工項目」

　　一般而言，成功的義工管理都有三個共同的特性：(1)一個詳細列出「義工項目」的宗旨、目標和工作項目的計畫；(2)來自組織內部全體工作人員的支持，上自董事會下至一般行政給薪人員；(3)一個適用於該組織行政體系和觀眾特性的義工結構。義工項目就像團體本身縮小的組織結構，完全因應團體所需的工作事項而決定所需的義工工作。

一、設立一個完善「義工項目」的步驟和方法

1.決定推動「義工項目」的過程：成立一個「義工項目」的計畫小組或是委員會，由委員會決定執行義工項目過程中的步驟，設定工作目標和期待成果，最後設立一個項目完成的時間表。這個計畫小組或委員會的成員可以包括團體內每一個不同部門的義工、有義工經驗的董事成員、將來有可能參與「義工項目」的主要的行政人員，和義工項目

的指導或主管。

2. 重新檢視團體本身的成立宗旨和長程目標，然後決定「義工項目」的工作，如何才能幫助團體達到它的最初宗旨和最後目標。

3. 作一份「義工項目」的分析和檢討：將團體對內和對外的環境作一份分析，再和成立「義工項目」之後對團體的優點和缺點列出，判斷「義工項目」對團體長期和短期的影響。

4. 制定「義工項目」的宗旨，確定該項目對團體的宗旨和目標有正面的助益。

5. 設立「義工項目」的短、中、長程目標和活動計畫，詳述如何才能達到這些目標，這些目標如何緊密配合團體本身的活動目標。

6. 發展「義工項目」的章程和規定，包括詳細列出義工的工作職責、義工的招收計畫、招收標準和管理方法。

7. 將「義工項目」的計畫呈報董事會或管理委員會，通過之後，列入組織的長程目標之一。

二、「義工項目」的人事架構

一旦「義工項目」的章程、宗旨和目標決定了，工作事項和團體內部的支持也都確定之後，下一步就是必須建立實際執行操作的人事架構，並將它系統化。在考慮架構的問題時，通常有三個形成過程：開始、擴充、成熟。

(一) 開始

　　一個剛開始起步或是新的義工組織，都是爲了應付臨時的演出需要；也許是一個義演活動、慈善晚會、特別的展覽或是爲了應付週末的藝術活動。這樣的義工「需求量」和工作型態通常都出現在一個新成立的藝術團體或團體本身的成員全部是義工，它們尚未需要考慮如上所述的設立「義工項目」的步驟和方法。

　　在這個階段的義工項目通常只有一位領導人，由他／她負責處理每天的行政事務和決策，只要處理的事件一直保持在小型的活動，而且義工人數不是太大，就可以負擔。但是，一旦他或她需要處理大型活動或多重事項時，便有可能不勝負荷。

(二) 擴充

　　在擴充、成長的階段，這個團體本身可能已經經過二至三代的輪替，它的新進義工可能不知道最初的義工創辦人，但是義工的數量不斷持續地成長，團體規模也在穩定發展當中。這個階段的義工項目可能還沒有所謂的宗旨和長程目標，但是，項目的領導人應該已經準備好將義工項目系統化，並且知道其未來的發展方向。

　　這種性質的義工階段，通常見於整個團體都是義工的狀況。在團體發展一段時間之後，已經發展到一定的規模並準備好聘請一位支薪的專業人才來管理。但是，在決定聘請外面的專業人才之後，每位義工應該都做好角色調整的心理準備，了解他們只是義工，而非義工管理人，應該接受新請的專業人員的監督，最好事先有個會議進行溝通和了解。

（三）成熟

如果團體持續成長，而義工也都接受過訓練，能夠支援大型活動時，義工項目已經逐漸成熟，應該將其系統化、制度化，納入組織的行政體系中一併管理。正式成立「義工項目」、制定宗旨和目標、明定義工的工作職責，「義工項目」系統化之後，也更方便管理。

如果人數持續成長，「義工項目」也可以單獨成立一個部門，和團體本身和團體內的各部門產生更直接的互動。

第三節　義工的招收及培訓

義工的管理是團體人事管理上的一個重要項目，特別是義工是不支薪的志願工，他們的監督與管理反而比支薪的專業人員需要多花心血。其管理之方法，可參考第二章所討論的人事管理。

一、招收面試

一旦決定開始招收新義工或開始「義工項目」的工作，應該邀請團體內的現有義工和給薪的行政人員共同參與招收面試的工作。招收義工最直接的方法就是直接面試，面試的目的有三個：第一，了解義工的期待，知道為什麼他們要從事義工；第二，介紹組織招收義工的目的、義工的工作和團體的要求；第三，立即評估面試者的工作能力，初步判斷是否合適團體的

環境和可能的工作位置。

面試時應該要求參加面試者填一份類似「履歷表」的表格，詳列個人資料，包括：

1.個人姓名、聯絡地址、電話、應試日期。
2.如果有介紹人（推薦人），他／她的姓名、電話。
3.以前的義工經驗、團體名稱。
4.可能的工作時段。
5.希望從事哪一方面的工作？
6.希望從工作中得到什麼？
7.以前給薪的工作經驗和現在的工作。
8.特別技能，例如語言、打字、電腦等。
9.教育程度。
10.健康狀況。

若有需要，也可以先行印好自己團體的專有表格，問卷可以配合團體本身的需要詳細列問。

二、環境介紹和職前訓練

面試及格的義工，應該提供一些簡單的環境介紹和訓練課程，以幫助義工迅速進入工作狀況。訓練課程應該包括：

1.團體的資料袋，包括團體的年度報告、報紙剪報、宣傳冊子、傳單、董事名單、組織人事分配表、成立宗旨和章程。
2.背景／歷史介紹資料，讓義工更加理解團體的歷史和現

況，有助於讓他們更清楚知道，爲什麼要推動某些活動的重要性。

3.帶他們參觀工作環境，熟悉器材的位置和操作，知道物品的收藏位置等。

4.介紹他們給團體內的行政人員認識，特別是他們需要常交流的部門，也順便介紹他們熟悉團體的行政流程。

5.小組會議和討論：讓新進義工和老義工有機會互相交流認識、交換意見和經驗，並回答新義工的問題。

介紹課程結束之後，必須讓他們有實際操作的機會。最好每一位義工都有一份詳細的工作分配表，詳列他們的工作事項和範圍，也方便他們隨時翻看，以保持工作的流暢。工作表應該詳列：

1.工作的內容。

2.爲什麼必須做這個工作？目的是什麼？和這個工作對整個活動推動的重要性。

3.如何完成這個工作？若有特別的器材需要，詳列操作器材的步驟。

4.是否和別人分工？哪些人？如何配合？

5.需要多少時間來完成這個工作？必須在什麼期限內完成？

三、義工管理人的工作職責

在大型的機構或是義工人數在人事比例當中佔大部分的組織內，通常雇有專業人員專門管理「義工項目」或義工部門；若在小型的機構或是義工人數不多的團體內，也可以由挑選的

義工擔任這個職責。不論給薪與否，擔任這個職位者必須能夠和團體內的管理階層，例如董事會和各部門主管有直接聯繫和溝通的管道，並且給予適當的權力來判斷、決策事情。他／她的主要工作是擔任義工和組織之間的溝通橋樑、協調義工和各部門之間的合作事項、監督義工的工作狀況和調解衝突。如果義工管理人是團體內雇請的給薪員工，那麼他／她的人事位置就應該列在整個組織的人事架構之中。在美國的大型博物館之中，義工管理人很可能被安排在教育部門，因為在博物館內，約有90％的義工都在幫忙教育工作（在下一節有詳細的舉例）。

　　義工管理人的角色之於義工，就如同人事主任之於團體內員工；義工管理人就是義工的人事主任。所以，義工管理人應該有權決定義工的「雇用」、招收、訓練和分配，他／她的可能職責包括以下各項：

1. 協助建立規章，並且隨時公告最新規定或制度。
2. 負責義工的工作分配、監督、評估、招收、「解雇」和報告。
3. 幫助爭取義工的工作空間、器材購買、環境和工作氣氛的維護。
4. 制定義工的工作事項。
5. 建立義工徵收的標準和辦法、主持面試、甄選。
6. 準備義工的訓練資料，負責新義工的解說和嚮導。
7. 評估義工的工作表現，決定是否適用、重新分配或中止工作。
8. 舉辦義工之間的聯誼活動，表揚、鼓勵表現很好的義工，增進義工的認識。

9.保護義工的權利和福利，隨時注意義工的需要和興趣。

10.訓練團體內的員工如何和義工相處、相互尊重，提高義工和行政人員之間的氣氛。

11.對於義工的抱怨和建議立即做出回應，調解義工與義工、義工與行政人員之間的衝突。

需要特別注意的是，義工的管理和訓練固然重要，義工的「解雇」也一樣重要。許多人認為義工是義務幫忙的，並非支薪員工，既無雇用，何來解雇？但是，如果義工的條件並不合組織所用，或是他們無法在現在的工作上獲得滿足，或是因為義工的私人特殊原因，而使工作無法順利進行，那麼如何「中止」和義工的「合作關係」，也是義工管理人的職責之一。

第四節　台灣各縣立文化中心的義工實例

文建會每年都固定補助地方的文化中心十萬元義工的經費，其他部分由文化中心自行編列，文化義工基本上支援中心各項活動，有些中心的義工組織相當完善，甚至訂有管理章程和獨立的資金管理。以下列出台中縣立文化中心的完整義工組織章程以供參考。

一、台中縣立文化中心

台中縣立文化中心自民國七十七年起開始招募義工，開始並無明確組織，只由各館室依需求自行招募。義工剛開始只支

援週六、日的定點服務，至民國八十年，該中心大幅度改組重新招募義工，並隨即召開義工大會，擬定組織章程及管理規章，並在民國八十七年重新修訂。台中縣立文化中心文化義工團組織見圖8-1。

（一）組織章程

台中縣立文化中心的義工團明定有組織章程、義工職責及管理辦法，是非常完整的義工管理。其經費來源，除文化中心編列的預算外，還有義工自行繳交的互助金和籌來的社會贊助。其組織章程摘列如下：

◆總則

第一條　本團定名為台中縣立文化中心義工團（以下稱本

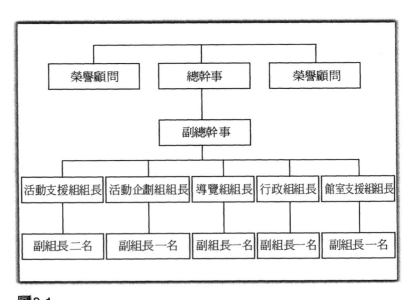

圖8-1
台中縣立文化中心文化義工團組織圖

團）。

第二條　本團成立宗旨為：

(一)提升本縣文化層次提倡社會風氣。

(二)激發民眾參加文化活動的意願。

(三)協助文化中心各單位活動的推行。

第三條　本團團址設於台中縣立文化中心所在地。

第四條　本團接受台中縣立文化中心監督與指導。

◆組織

第五條　本團由義工及義工幹部組織之，並視需要遴聘榮譽顧問若干名，協助團務之推動。

第六條　本團義工幹部設下列人員：

總幹事一名（任期為兩年，連選得連任一次）。

副總幹事一名（任期為兩年，連選得連任一次）。

活動支援組：組長一名，副組長二名。

活動企劃組：組長一名，副組長一名。

導覽組：組長一名，副組長一名。

行政組：組長一名，副組長一名。

館室支援組：組長一名，副組長一名。

第七條　義工之甄選：每年七月公開招募新義工，經面談合格者，於九月份接受職前訓練及研習課程。十月及十一月實習，實習期間表現良好者，於十二月正式授證。

第八條　義工幹部的產生方式（均由義工大會選舉之）：

(一)總幹事、副總幹事，需符合下列條件：

1.服務成績經考核績優者。

2.曾任幹部職。

3.熱心團務及具服務熱誠者。

(二)各組組長、副組長,年資需滿一年以上,具服
務熱誠,服務成績經考核績優者。

第九條　義工之解聘:

(一)因故,不克兼顧文化中心之服務工作者。

(二)連續三個月未參與服務或未盡職責者。

(三)連續三次月會無故缺席者。

(四)違法犯紀,行為不良,有損文化中心及本團聲
譽者。

凡有以上情形者,得以解聘,並即交回聘書及義
工服務證。

◆義工及幹部職責

第十條　義工職責:

(一)義工應服從文化中心及本團之各項決定。

(二)義工每個月至少需服務一次或三小時以上。

(三)義工務必出席年度大會並參與各項會議。

(四)義工享有本團活動之權利與義務。

(五)義工有協助義工幹部完成交辦任務之義務。

第十一條　總幹事之職責:

(一)對外代表本團及全體義工。

(二)籌劃及綜理各項團務及工作事宜。

(三)承辦文化中心交付之任務,負責與文化中心
及各機關之聯繫。

副總幹事之職責:

(一)協助總幹事承辦事宜。

(二)協助各組組長團務工作事宜。

(三)每月編排服務工作表並紀錄服務出勤率以查
　　　核服務品質。

第十二條　活動支援組組長：

　　(一)負責各項活動之支援。

　　(二)負責接洽各項活動會場及器材之採買。

　　副組長：協助組長各項工作之進行。

第十三條　活動企劃組組長：

　　(一)籌辦有關義工服務性工作之策劃與執行。

　　(二)籌辦義工在職訓練。

　　(三)負責各項義工聯誼。

　　(四)活動攝影。

　　(五)活動成果彙編。

　　(六)負責義工團對內、對外的公關。

　　副組長：

　　(一)協助組長各項工作之進行。

　　(二)負責各項聯絡事宜。

　　(三)製作義工服務意願調查表，隨時反應並呈報
　　　處理。

　　(四)提供活動成果及檢討。

第十四條　行政組組長：

　　(一)負責義工開會及各項活動通知之寄發及議程
　　　之安排。

　　(二)統籌各項活動會場佈置。

　　(三)負責義工月訊之編印、出刊。

　　副組長：

　　(一)協助組長各項工作之進行。

(二)負責各項聯絡事宜。

(三)製作義工服務意願調查表，隨時反應並呈報處理。

(四)提供新聞稿。

第十五條　導覽組組長：負責各項有關文化、文史、旅遊等導覽事宜安排及協調。

副組長：協助組長各項工作之進行。

第十六條　館室支援組組長：負責各項館室支援活動協調及安排。

副組長：協助組長各項工作之進行。

其章程之第十七條亦明白規定義工團每月固定開月例會，每年一次義工大會。該團的經費來源亦明訂在管理章程，其經費來源包括：

1.義工交繳之互助基金。

2.文化中心編列之補助經費。

3.社會人士認捐之捐款。

該團每年在年終後兩個月內必須在義工會議提報每年的編造收入及支出決算報告。

（二）義工的考核規定

至於義工的考核規定：

1.義工執勤、開會、研習時須於簽到簿上簽到，作為考核之依據。

2.義工執勤、開會、研習時須配帶服務證。

3.義工執勤無故不到或遲到、早退,未事先向負責之幹部聯絡者,列入考核。

4.義工連續三個月未執勤或連續三個月無故未參加月例會者,自當日起除名,如有意願再參加者,須按照義工徵募步驟,重新報名。

5.義工請假三個月以內者,義工基金照常繳納,請假期滿須報備後直接復職歸隊,請假三個月以上,須呈報中心處理(以上均需填具請假單)。

6.每年義工大會中得頒發年資獎、最佳投稿獎、最佳執勤獎、月例會全勤獎,最佳人緣獎由全體義工票選);義工表現優異者,每半年簽報辦理獎勵或表揚。

二、其他的文化中心

(一)新竹市立文化中心

新竹市立文化中心自行編列的義工預算是十萬元,加上文建會的十萬元預算,總計二十萬,大部分用在義工培訓上。目前編制下共有一百五十八位義工,每年六月至十月間,文化中心會舉辦許多大型活動,增加義工與義工的感情聯繫和義工對中心的認識。文化中心創辦義工通訊,從稿件到排版都由義工支援完成,義工也自行籌措基金,是義工自行樂捐作為急難救助金。

(二)桃園縣立文化中心

桃園縣立文化中心的義工很多,中心讓義工分組自治管

理，並選舉幹事、小組長，也被授權作某種程度的自我成長。中心也提供研習課程，並推薦服務績優的義工接受表揚。

在業務上，義工依工作功能分組，再依組別認養不同時段，由小組長負責管理；每個月固定有幹部會議，每三個月有團隊會議。

第五節　義工對美國博物館的貢獻與價值

一份由美國博物館協會所作的研究調查指出，全美大約有將近四十萬名義工投入美國博物館的義工服務工作。多年來，義工對於美國的博物館的公眾藝術推廣投入了不可抹滅的貢獻和驚人的成績。

義工對於博物館的服務，可以涵蓋以下幾個層面：

一、公眾項目

（一）藝術解說員

藝術博物館對社會的主要功能便是提供學習藝術的空間，所以對於參觀者提供藝術欣賞方面的解說是博物館很重要的一個工作。而許多博物館礙於經費短絀無法招募專業解說員，在這方面，義工便發揮了很大的作用。博物館可以特別挑選相關背景的義工，只要稍加培訓，便可成為很好的解說員，為博物館節省許多的人事費用。

（二）學校藝術課程

博物館和學校之間的合作，除了帶學生參觀博物館之外，博物館也經常提供特別的欣賞課程、私人課程、老師教育課程、課外學習課程和研究項目。義工可以擔任學校和博物館之間的橋樑，甚至準備、提供資料、帶領學生參觀藝廊、主持示範教學等活動，甚至成爲某些特別活動的指導。

（三）其他公眾藝術項目

有些博物館也提供音樂欣賞、舞蹈、戲劇或電影播放的節目，提供社區內的民眾一個多媒體的藝術空間，義工可以選擇其特別感興趣的項目來服務。

二、訪客服務

（一）櫃台詢問服務和會員服務

博物館的櫃台詢問服務通常是訪客與博物館之間的第一個直接接觸，擔任這個位置的義工必須隨時準備好歡迎訪客，並且能立即回應訪客的各種問題，同時也負責吸收有興趣成爲會員的訪客，爲他們提供有關會員的各項解說。

（二）博物館禮品部

有些博物館也用義工擔任禮品部門的銷售和管理，從標價、擺設、包裝到甚至由他們自行開發新的產品。這完全看博物館和義工的關係和義工的素質而決定。

（三）餐飲服務

博物館內設置的餐飲服務，從煮咖啡、準備三明治到收費都需要人工，如果有足夠的義工願意擔任這方面的服務，除了為博物館節省人事支出外，還增加額外販賣餐飲的收入。義工也可以為特定的活動，例如開幕酒會、社區會議、研究會議等活動提供餐飲的服務。

三、「後勤」行政

（一）收藏和展覽

幫忙收藏品管理、收藏品的照顧、展覽的準備工作和維護。這些需要高度技術性的工作，便不是一般義工能擔任的工作，學校在學相關科系學生義工、退休教授、專業職能義工等，經過挑選和訓練之後才能擔任。

（二）圖書館和檔案管理

義工可以在博物館的圖書和檔案管理方面提供許多很有效益的幫忙，像是各項書目的索引登記、圖片和文件的檔案建立、輸入電腦資料庫、準備檔案資料、收集新聞消息、準備稿子和其他相關的文書工作。

（三）研究

在許多博物館裡，研究、收集資料是策劃展覽之前一項非常重要的工作。義工的工作除了可以全面性的展開收集資料的

工作之外，也可以讓他們針對某一個特別策劃的展覽來研究和收集資料。所收集的資料，也可以作為以後藝術解說的背景資料。

（四）行政工作

義工可以全面的幫忙辦公室方面的行政工作，包括在公關、開發、教育、財務、會員服務等各部門的相關工作，接聽電話、接待訪客、準備記者會資料等等的辦公室實務。

（五）硬體維護和管理

義工也可以幫助維護博物館周邊環境的整潔和秩序，種種花草或澆澆水。

四、籌款和特別活動

透過義工的會員組織和朋友之間的互相介紹所得到的贊助款項也是博物館年度預算中的一個重要項目。這些贊助不只是金錢方面的，同時也帶來新的會員、新的義工，進而可能是新的贊助者。

五、社區關係

義工不僅對博物館內部提供許多服務，對外，他們是博物館和社區之間的直接的、重要的接觸。他們將博物館的活動直接介紹到他們所處的社區、和社區內的其他組織互通訊息、和社區內的領導階層保持聯繫，然後再將社區內的民眾帶進博物

館，成爲博物館的觀眾、會員或義工。藉此，博物館和社區可
以有一個很健康的依存關係。

第九章

網際網路與非營利組織

大約從九〇年代開始，網際網路（internet）開始成為大眾文化的一部分，而且逐漸為大眾廣為利用；新的軟體不斷地發展、大眾市場需求的增加、全球資訊網（world wide web）的產生和傳播、高科技發展帶來的網路的高速連結和商業的競爭使網際網路逐漸進入大眾的日常生活，即使沒有電腦的個人，都可以透過圖書館、學校和工作的場所，而有機會接觸到網路的使用。在九〇年代時，約略只有一百萬的電腦伺服器（server）連結到網際網路，但是，網際網路快速發展的現代，即使在寫這本書的同時，電腦網路的發展，正以驚人的速度在發展中。

　　今天的電腦網際網路扮演著比一般人所了解的更為重要的角色，而且隨著電腦科技的逐漸普及而更形重要。

第一節　網際網路的功能介紹

一、網際網路是如何運作的？

　　網際網路使得訊息交換與溝通更為快速和便捷，不分白天或晚上，不需透過長途電話的撥號，就可以隨時和世界上任何角落的人進行溝通。這些資訊的傳遞是透過在世界各地許多經過特別設計的電腦，叫伺服器。伺服器，簡單的說，就是一部電腦，但是它所能發揮的功能遠遠超過一部家用電腦，是一部超大型的電腦。網際網路的連結就是透過伺服器與伺服器的相互連結，將你所發的訊息送到目標中的對象。一般家用電腦則必須使用事先設計好的軟體，將伺服器送到的訊息儲存在電腦

內，等候使用者打開時才下載查看。

二、電腦網路對藝術團體的影響

對於藝術團體而言，電腦科技的進步也為他們提供許多的方便，例如：藝術團體可以利用網際網路來搜尋可能的贊助人。許多大型基金會和政府贊助單位都有架設網站來提供資金贊助的資料，相關的基金資訊比以前更為開放，藝術家只要知道如何上網，就可以從網路上得到許多資金贊助的資料。

對經費有限的藝術團體，網際網路的進步也幫他們省下許多財力和人力。以前需要許多人際關係和廣告經費才能逐漸建立起來的觀眾群或贊助人，現在只要透過設計完善的網站就可以把自己團體的形象和節目宣傳出去，而且所及的範圍更廣更遠。但是，了解學習網際網路的使用和設計則變成藝術管理人的另一個重要課題。

三、了解網際網路的人口分佈

藝術團體要想使用網際網路來找義工、雇員、潛在的贊助者，最好先對使用網際網路的人口分佈和特性做一個調查。使用網路的人口從九○年代開始，有巨大的改變，舉例來說，十年前的上網人口大約有90％是男性，隨著時代的演進和科技的普及，性別分佈的不平衡起了變化，女性使用電腦網路的人口增加到三分之一，並且持續成長中。調查也顯示，電腦網路的使用者，比一般大眾有較高的收入；大約三分之二的網路使用者有大學學位。

網路的人口分佈和研究資料可在 yahoo 查到：http://www.yahoo.com/computer_and_internet/internet/statistic_and_demographics

四、電子郵件的功能

E-mail（即所謂的電子郵件）是一個轉寄和儲存的系統設計，可以將一個資訊轉送到某人的郵箱，並且稍後再打開。每一個使用者都有一個特別的網址來接收和放送這些訊息。E-mail 的使用方法非常簡單，而且有一些特別的功能都很值得討論。E-mail 雖然如此簡單方便，但是它並無法取代許多其他的溝通方法，像是電話、信件、傳真等，相反的，它提供了一個新的溝通方法，一個在特定場合和因素之下有特別的效果，甚至比平常使用的溝通工具都適合，但絕不能全面取代舊的溝通工具。

使用 E-mail 的好處：

1. 花費低廉：只需要一通 local 電話費接通當地的伺服站，便可以暢遊無遠弗屆的網路世界。

2. 速度：雖然得等到對方打開電腦之後才能讀到所送的訊息，但是網路訊息的傳播幾乎是即刻的。

3. 不會有忙線中斷：除非電腦伺服站的連結有問題，通常消息都會即刻到達對方的郵件箱中。

4. 傳播能力：一個單一的訊息能立即送到上百甚至上千位的收件人手中。

5. 附件的轉寄：所有電腦內的文件能夠透過電子郵件的附件

方式立即與對方交換訊息。

6. 索引內容：絕大多數的電子郵件軟體都可以列出所有的來信內容，令收信人立即知道是誰送的郵件。

7. 儲存和印出功能：電子郵件的文字可以被儲存在電腦裡作為一般文件資料或印出，方便歸檔。

8. 轉寄功能：電子郵件能夠立即透過網路轉寄給第三者或關係人。

　　這些好處有部分也可能變成是缺點，例如，你可能不希望收件人保留你的文字資料在他的電腦裡，這也涉及在網路上，文件保密性的議題，因為，任何人都可以上網看到你所發的文件。這種情形發生的機率雖然不高，但是，在技術上來說，是有可能的。

　　電子郵件的方便，也帶來網路訊息的大量傳播，而使得電子郵件的宣傳效果減低。例如，如果你每天收到超過一百封的電子郵件，在每一個信件上所費的時間，便相對減少，甚至不看。這時候，電子郵件的功能便很有限。不管如何，電子郵件確實大大提升了人類的訊息交流和溝通方式的效率，我們可以在同一時間內，與多人交流。

五、網際網路提供的其他功能

（一）郵寄名單

　　E-mail 最有效的功能之一，大概就是郵寄名單了（mailing list）。一份郵寄名單的好處是可以一次性地把一個訊息同時送給

所有訂閱名單上的人。利用設計好的軟體功能，團體單位可以依據自己的團體特性整理出一份名單，並且應該經常維持名單的正確性。在每次的發信中，團體可以訂定一個主題，來引起大家的討論，名單上的人如果願意加入討論，可以直接回E-mail到寄件者的住址，他的E-mail會自動送到所有名單上的訂閱者。這是一個非常方便團體討論議題的方法，但是只有在名單人數有限的情況下才能達到溝通的最佳效果，如果名單人數太多，不太好控制溝通的品質。

（二）新聞群

新聞群（newsgroups）是一種在網路上的溝通形式，使這群人可以在一個主題上討論一個特定的主題。但是，不同於「郵寄名單」的形式，新聞群的討論不在E-mail的郵箱內。它就像是在超級市場內的一個佈告欄，你必須到超市的佈告欄前才能讀到消息或是張貼消息。新聞群的訊息傳遞無需收發E-mail的功能便可查閱訊息，基本上新聞群的形成是由收到訊息的任何人對於該訊息有興趣或願意參與討論，他或她便對發信人回信，任何人可即刻參與討論，逐漸形成某一主題的討論區。相同的，其他人也可以隨時開始一個新的主題。所有的討論主題會被依序排列地儲存起來，參與新聞群的任何人可以選擇自己有興趣的主題來閱讀別人的文章或提出自己的見解。

網路上最受歡迎的以新聞群為主的網站是：http://www.egroups.com。

（三）聊天室

聊天室（internet relay chat, IRC）的設計使用是在一九八八

年時開始於芬蘭，輸入電腦的對話，透過網路的即時傳訊，可立刻得到對話對象的反應，就如同和人面對面聊天一般。對於非營利機構、財團法人和藝術團體等由義工組成的董事會，由於他們都是利用公餘時間來擔任基金會的董事，如果可以透過即時連線來開會，是可以為他們節省下許多時間的。但是，並不是所有的機構都適合使用這樣的方式來召開會議。藝術團體也可以在網站上利用即時通話的功能來主持一些與觀眾的對話交流，讓藝術家直接和觀眾對話，增加觀眾和團體之間的互動性。團體也可以想出一些主題在網站上製造話題，引起風潮，也是市場行銷的另一種選擇。上聊天室的網友必須注意的是，一旦進入聊天室，每個人所選擇的使用者名稱就會出現在每個參與討論者的電腦螢幕上。

（四）電話撥接連線

電話撥接（telnet）是一個遠端電腦透過電話網路來和世界各地的其他網際網路即時通訊的方法，透過電話撥接就好像可以直接遙控遠方的電腦。透過電話撥接，你可以找到當地沒有的軟體或是和其他也上網註冊的人一起玩模擬遊戲。電話撥接是一個以文字為基礎的軟體，並非圖像式的軟體。電話撥接可以讓你找到和網頁一樣多的資料，有些資料甚至只能透過電話撥接才能找到。

（五）全球資訊網

全球資訊網（world wide web）就如同它的名稱所表示的一樣，在看不見的電腦空間裡，電腦將人們所輸入的資料庫存起來，透過連結的網路和世界各地的資料庫串聯起來，使用者在

世界各地的任何一部電腦上網去搜尋，就可以得到資料庫裡相通的資料，就像是一個蜘蛛網一樣。每一個網站由一個個人或團體來負責管理，網站內所收集的每一個網頁將團體或個人的資料分門別類地儲存起來。其中網站的第一頁，也就是俗稱的home page，就如同該網站的「索引」一樣，將網站上的內容先一一詳列出來，以方便使用者的搜尋。

所有網頁的內容，都是團體或個人認為可以公開給網路大眾的資料。對個人，網頁可以是自我的描述、個人興趣的一覽表，或與其他網站的連結。對於團體而言，網頁的內容可以是團體的介紹、所提供服務的描述，或是與團體宗旨相關的所有活動等。

網路成為一種全球性的新聞站和電視網，每一個人都能在網路上製作「個人秀」，或是販賣服務和商品、分享資訊、心情故事和點子創意。

調查報告指出，全球資訊網的資源正以每個月20％的速率在成長。網際網路不僅提供文字的資料，還包括圖片、影像、動畫和聲音的支持。所謂網頁，就是在電腦螢幕上所能閱讀看到的一頁將它設計成如同一頁雜誌的形式。其中網頁和印刷好的雜誌最大的不同就是，網際網路的網頁是利用被稱為HTML的電腦語言來製作，HTML可以讓使用者利用電腦的點選工具，選擇他或她所想閱讀的任何一頁網頁，而且將每一頁網頁連結到世界各地的資料庫。

你可以透過網路的搜尋功能找到許多特定的資料，但是，網路的分門歸類並不是很有制度的，它被批評成是一個沒有圖書館員的圖書館，沒有索引卡和目錄系統，只是書堆了一堆。但是，幸好有許多公司和個人熱心地擔任圖書館員的工作，在

網路上設計程式為我們歸類出一些頭緒來。你可以發現這些個人和公司，專門從網路上挑出有相同主題或類似功能的網站，將他們製成一份又一份的名單供人參考。

如果你要搜尋和非營利相關的所有文件，只要在yahoo.com的搜尋空格裡打入主要字眼「非營利」，你可以看到上千甚至上萬份的文件和網站名單都是和非營利相關的主題。如果覺得範圍太大，還可以依你所想要搜尋的主題逐漸縮小範圍來搜尋。Yahoo大概是目前全球資訊網最大和最完整的搜尋站，國內其他知名的搜尋網站還有「蕃薯藤」、「新浪網」等等。

在雅虎的搜尋站裡有將目錄分為幾個主題，像是藝術文化、生活資訊、社會人文、商業金融、運動、電腦、教育甚至政治等。透過這些分類，你可以輕鬆地逐漸縮小範圍，直到你找到你要找的資料。

第二節　非營利團體如何利用網際網路

一、籌款

電腦上網搜尋資料已經是現代生活中不可或缺的一項工具，也是藝術團體可以利用來尋找資金來源的重要工具，但是，卻不是藝術團體用來籌款的唯一工具。網路上的搜尋可以幫藝術團體節省許多時間和金錢，而且可以讓藝術團體和贊助單位有直接的聯繫。

利用網際網路來籌款時，第一步應先考慮哪些贊助單位或

個人可能利用網際網路來和你直接聯繫。如果你使用團體的網站來籌款，你期待接觸的是什麼樣的觀眾？現在至少已經有三分之一的大型基金會把申請表等相關資料放在網站上，而其他的基金會包括私人基金會也正以快數的成長速度在架設網站，提供資金的訊息。保守的估計說法，網路上尋找資金的網站應該比提供資金的網站更多。

　　藝術團體開始使用網際網路來籌款的第一步，應該先了解什麼是籌款，而籌款的第一步需要先尋找籌款活動的創意、有興趣贊助的單位或個人及所有相關資料。依照團體本身的性質而定，所策劃的籌款活動應該儘量有創意，舉例來說，除了在網路上尋找籌款的點子外，藝術團體也可以在網路上尋找提供產品作促銷的公司，尋找任何有可能的合作方案。在網路上可以找到的例子是提供音樂作為慈善活動的公司（http://www.quiknet.com/dimple/used2/html），在這個音樂公司，他們專門從非營利機購收買二手CD和錄影帶，藝術團體可藉由舉辦二手CD義賣為自己籌募資金。

二、尋找資金贊助的來源

　　許多贊助單位，包括政府單位、基金會或私人贊助單位都已經架設網站，將他們組織的宗旨和申請贊助的辦法在網路上公開，讓尋找資金贊助的藝術團體可以在網路空間裡和他們認識。網路上，也有專門收集這些基金會、資金贊助單位的名單，集結成站，讓藝術團體可以在一個網站上搜尋所有的資訊，例如美國的基金會中心（Foundation Center）就是專門提供有關基金資訊給所有非營利機構的非營利團體。他們的網址是

http://fdncenter.org，國內的藝術家個人或藝術團體都可以在這裡找到很有用的資訊，他們收列有全美的基金會資料，有些基金會不僅贊助美國本土的藝術家或團體，也有提供文化交流方面的資金贊助。

其他的網站，像是美國國會圖書館（http://www.loc.gov）、台灣的國家文藝基金會（http://www.ncaf.org.tw）等，都有所謂的檔案資料提供資金贊助資料來源，和其他的相關資訊，包括政府法令、基金會的運作參考等。

當一個團體想要建立籌款的網站時，應該先了解一下網路文化，建立基本知識，詢問自己以下的一些問題：

1. 什麼樣的人最有可能造訪、參觀你的網站？並非所有的網站都可以找到「讀者」或是消費群來支持網站的經營。目前有固定「網友」的網站都是一些和時事、娛樂、民生消費有關的網站，討論和現在環境、生活相關的議題，因為人們喜歡去找一些和他們個人有關聯的事件去討論。

2. 如果你所架設的網站無法吸引網友自動聚集，你是否能提供有趣的內容或主題來吸引一些會有興趣的個人來支持你的網站？任何在網路上製造網路產品的網站，像是提供服務、新聞資訊或是其他資訊也許可以吸引許多的網路人潮，特別是這個網站有在搜尋引擎裡做很好的宣傳和廣告並且經常性的維持網站的資訊。人們並不會因為在網路上捐獻是一個很新潮的事情就去做，但是如果網友使用你的網站，並且從中得到幫助或是單純的認為你的網站是一個很高質量的設計，他們也許會願意支持這個網站或是這個團體在做的事情。

3. 如果這個網站的設計是以得到贊助為目的，那麼應該在這個網站上付出多少的時間和金錢才是合適的？網站上是否應該把所有要求贊助的表格、籌款的目的，甚至是贊助的方法等資料都詳列出來，還是只是簡單的一個請求信比較好？這些回答將取決於你希望如何來吸引你的贊助者。如果你想要架設一個組織性的網站，然後再加上籌款的網頁也許會更划算。

4. 你是否能夠利用你的籌款網站來鼓勵傳統的資金贊助方式？如第五章「經費籌措」一章所說，有些贊助人贊助的目的是為了知名度或社會地位，所以，如果能在網路上讓他們有機會「秀」一下，像是放他們的照片和簡介，也能加強贊助人的意願，或是加上一些名人餐會、籌款活動的活動照片，都可能提高上網參觀者的贊助意願。

三、招募義工人員

網際網路尚未完全取代傳統的義工徵募，像是在演講會場或演出結束後發出義工招募傳單、發出新聞稿或公告。但是，越來越多的團體組織利用網路來吸引義工的加入，因為網站上一目瞭然的組織介紹、活動的精彩介紹、高質量的網站設計都是吸引義工的原因。

在網路上尋找義工時，應該也和一般的招募過程一樣，要有詳細的工作內容表，其中至少要有以下的資料：

1. 工作職責和範例。
2. 特殊的技能要求或訓練。

3.工作的場所。

4.每週要求的工作時數。

5.工作的時間長短，例如數週或數月。

6.義工的管理辦法。

7.會提供什麼樣的訓練，如果必要的話。

8.是否需要任何的特殊器材，例如有些團體只使用IBM的
電腦程式，有些使用蘋果的電腦。

對管理者而言，團體應該有義工管理辦法，什麼人該負什
麼樣的管理責任應該詳細列出，包括一旦有人在網路上回應義
工招募通知時，應該即時給予回答，甚至應有專人專案負責。
詳細的義工管理可參考第八章。

四、利用網路義工

試想讓義工在家利用他們的電腦當義工，真是好處多多：
許多工作可以在非上班時間完成；可以不需要緊迫釘人地在場
監督；義工可以自行選擇適合的工作時間和時數；不再需要浪
費往返的交通時間和停車費。對團體而言，也可以節省下給義
工的辦公空間、停車空間和辦公室器材等。

那麼這些義工能做什麼呢？最直接的是，他們可以設計、
架設和維修團體的網站。他們可以編輯團體的週刊或通訊、設
計宣傳單、寫籌款信，或是執行收集資料的工作。所有網際網
路帶來的方便，都可以為義工所利用，團體也可以透過E-mail
和義工聯繫工作事項，不僅節省時間也節省金錢。

第三節 網際網路的法律和安全問題

一、著作權的顧慮

任何使用網際網路的團體，不論營利或非營利機構，都應該在架設網站之前，認真考慮著作權法的問題。因為網際網路是新興的高科技，法律上尚未完全有法可考，但是，隨著網際網路的快速發展，許多法律問題也逐漸產生。在架設網站前，非營利團體應先考慮一些他們可能遭遇的一些著作權問題：

第一，非營利團體在網路上放許多的文字和圖片資料，但是，他們並不知道他們的文字或圖片可能被任何可以上他們網站的人抄襲，並且未經同意地被用作其他的商業用途，像是廣告或文宣。

第二，非營利團體的管理者可能使用許多他們在網路上找到的資料，這些資料可能已經有或沒有註冊。不論如何，對非營利團體的管理者而言，對新的著作權法有所了解是現代管理者必備的條件之一。

第三，非營利團體的管理者在網路上送出去的「無傷大雅」的團體通訊或是內部E-mail，卻有可能被出版商或其他個人刻意引用在雜誌或書中，這時候，管理人又該如何保護自己不被無孔不入的電腦網路傷害，也是重要的課題。

著作權法一直在改變，完全是看個別案例和法庭的判決而定，本書並非嘗試在此給予任何法律建議，因為即使現在書上

的資訊在印刷時是正確的，但在一段時間之後，它可能會因個別案例而改變的。

二、網路上的危險

網路因為是開放的空間，沒有年齡、種族、性別的限制，人人皆可上網下載或搜尋資訊，因此有許多看不見的危險。每個人在上網時，都應清楚這些可能的潛在危險。一些在報紙、電視脫口秀、政策討論性的空間，我們經常聽到的一些情況是：

(一) 網路的過分使用

有許多討論議題在探討：長時間在網路上，是否對人們的身體或生理造成任何傷害。

(二) 網路的內容

網路不像電影有分級制，任何人家中有電腦和電話線就可以上網查閱任何的資料，電腦螢幕只局限於個人觀賞空間，所以家長很難去監看家中青少年是在查資料還是在觀賞限制級節目。電腦的私人特性使得有關單位很難有效管理網路的內容和網友的關係。

(三) 隱私問題

電腦配合錄影機的功能，在網路上可以觀看到即時的影像傳送，使得有些人覺得隱私有可能被侵犯。同時，使用電腦網路人們可以輕易地進入某些檔案資料庫，不論合法與否，一旦

連結上網，便有可能讓任何人從我們的電腦上下載我們的個人資料，這將使得我們覺得隱私受到侵犯。

(四) 社會問題

長時間坐在電腦前面上網，有人擔心人們將逐漸失去傳統的社交能力。更極端的說法，人們也許再也不需要面對面的社交技能，因為未來人們將完全生活在網路世界裡。

(五) 網路犯罪

由於科技的進步，上網的年齡層逐年降低，這些沒有出過社會的無辜少年有可能在網路空間裡被誘惑或誤導。還有，透過電腦處理的財務資料都可以被有心人截取進而破壞。

三、投資網路的評估

非營利團體架設網站的第一個考慮就是評估上網的花費預算和收益，並且分析可能遭遇的困難和原因。非營利團體的財務預算本來就很有限，雖然，長遠看來，開發網路商機是一個不可避免的趨勢，但是什麼樣的時機來投入？什麼樣的網站設計最適合現在的市場需求？宣傳的經費預算？維持網站的人力和經費？時間的投資？這些問題都應該被認真地評估。

四、安全性的考慮

有很多因素使非營利團體需要去重視和保護他們在電腦裡傳送的資料和資料的隱密性，舉例來說，從事服務性質的公

司，如果利用電腦來儲存客戶的資料，並且用網路來傳送客戶資料時，必須非常小心資料的隱密，因為一不小心，客戶的資料流傳出去時，不僅給客戶帶來傷害，也可能為公司帶來法律糾紛。E-mail 的傳送有時也會有一些較為敏感的文件，例如私人事件或是合約內容洽談，其安全性不得不考慮。團體若在網路上銷售產品或接受捐贈時，如何保護客戶所提供的信用卡號碼能獲得充分的保護，不被未經授權的第三者非法使用，也是一個重點。當傳送電子郵件時，即使所談的內容是無關痛癢的私人事件，你也不希望公司內部的人或其他未經你授權的人擅自取得你的談話內容，總之，隱私和安全是悠遊電腦世界時的重要考慮。

五、簡介著作權法

著作權是智慧財產權之一種，著作權擁有人自然有完全的權利將其作品去再製作、修改、發行和表演或是公開給大眾。所謂的著作權是由政府立案，為保護著作人的著作權利所制定的法令，著作人有權將作品作販賣、發行或表演之用。所謂著作，是指屬於文學、科學、藝術或其他學術範圍有創造性的創作。但是，創作不能是一個想法或觀念，著作權法第十條之一規定：「依本法取得之著作權，其保護僅及於該著作之表達，而不及於其所表達之思想、程序、製程、系統、操作方法、概念、原理、發現。」因此，同一觀念以不同方式表達，各種表達都可受著作權之保護，而該觀念並不受著作權法保護。

根據規定，著作權法所稱之「著作」，指屬於文學、科學、藝術或其他學術範圍之創作，共分為十一類：

1.語文著作，包括詩、詞、散文、小說、劇本、學術論述、演講及其他之語文著作。

2.音樂著作，包括曲譜、歌詞及其他之音樂著作。

3.戲劇、舞蹈著作，包括舞蹈、默劇、歌劇、話劇及其他之戲劇、舞蹈著作。

4.美術著作，包括繪畫、版畫、漫畫、連環圖（卡通）、素描、法書（書法）、字型繪畫、雕塑、美術工藝品及其他之美術著作。

5.攝影著作，包括照片、幻燈片及其他以攝影之製作方法所創作之著作。

6.圖形著作，包括地圖、圖表、科技或工程設計圖及其他之圖形著作。

7.視聽著作，包括電影、錄影、碟影、電腦螢幕上顯示之影像及其他藉機械或設備表現系列影像，不論有無附隨聲音而能附著於任何媒介物上之著作。

8.錄音著作，包括任何藉機械或設備表現系列聲音而能附著於任何媒介物上之著作。但附隨於視聽著作之聲音不屬之。

9.建築著作，包括建築設計圖、建築模型、建築物及其他之建築著作。

10.電腦程式著作，包括直接或間接使電腦產生一定結果為目的所組成指令組合之著作。

11.表演，指對既有著作之表演。

著作權的取得並不需經過特殊的登記，作品完成時，著作人便擁有著作權。但是，那要如何證明著作人的擁有權呢？最

簡單的方法就是在著作上註明著作人或著作人的姓名及創作完成日期（在作品之後加上 ⓒ 然後創作者的名字、完成日期，作為代表作品的擁有人），也可以透過發表，讓大眾都知道這是誰的作品，這比透過著作權註冊來得快速、經濟又有效。雖然著作權不要求註冊，並不代表任何人可以隨意、未經允許把雜誌上的文章或照片拿來用在個人的網站上，因為不論其用途是營利或非營利，你都可能因此而吃上官司。

除了原創作享有著作權法保護之外，改編、重新編輯或二人以上的共同創作，在法律上都屬於著作權。而著作人依著作權法所享有的著作權分爲著作人格權及著作財產權。

著作人所享有之著作人格權包括公開發表權、姓名表示權及禁止不當修改權。著作人格權專屬於著作人本身，不得讓與或繼承，但得約定不行使。

著作人所享有之著作財產權則因不同之著作類別分別包括重製權、公開口述權、公開播送權、公開上映權、公開演出權、公開展示權、改作權與編輯權、出租權及輸入權。著作財產權可以全部或部分轉讓或授權他人行使。

著作權的期間，理論上，著作人格權隨著著作人的死亡或消滅而屆滿，但著作人死亡或消滅後，關於其著作人格權之保護，仍視同生存或存續，任何人不得侵害。

而著作財產權的期間，依規定是：

1. 原則上，著作財產權，存續於著作人之生存期間及其死亡後五十年。著作於著作人死亡後四十年至五十年間首次公開發表者，著作財產權之期間，則自公開發表時起存續十年。共同著作之著作財產權，存續至最後死亡之著作人死

亡後五十年。

2.別名著作或不具名著作之著作財產權，存續至著作公開發表後五十年。但可證明其著作人死亡已逾五十年者，其著作財產權消滅。至於著作人之別名為眾所周知者，仍適用相關規定，不適用上述規定。

3.法人為著作人之著作，其著作財產權存續至其著作公開發表後五十年。但著作在創作完成時起算五十年內未公開發表者，其著作財產權存續至創作完成時起五十年。

4.攝影、視聽、錄音、電腦程式及表演之著作財產權存續至著作公開發表後五十年。但著作在創作完成時起算五十年內未公開發表者，其著作財產權存續至創作完成時起五十年。

5.著作財產權存續期間屆滿之計算，以各該期間屆滿當年之末日為期間之終止。

有關著作展示、表演、電腦程式、作品重製、出租、轉借、版權，甚至侵害著作權問題的資訊都可在網路上查詢，或是到內政部智慧財產局索取或詢問資料。

第四節　結語

不論網路的危機和現實的環境如何，幾件事情是可以肯定的：第一，網路帶來了改變；第二，害怕或拒絕這種改變，無法改變網路將成為明日社會的主要發展的事實。然而，隨同網路發展給人類帶來的無可計算的利益的同時，它也為人類帶來

無可挽回的傷害。只有時間能夠證明，哪一樣勝過哪一樣。

　　網路的發展，和人類歷史中其他的高科技發展相比，它爲人類所帶來的利益也許更多，也許更少。但是，核子技術的發明，是否使得人類的生活比較好？汽車的發明，是否令人類的生活變得更好？電？武器？火？

　　任何的高科技發明都可能被誤用，既然我們無法藉由避免科技而避免掉危險，我們應該儘量減少高科技的被濫用或誤用的可能。未來，立法人員和非營利團體的管理者應該負起實際監督的責任，儘可能地提高網路發展對社會和人群的利益，並將可能接觸傷害的機會減至最低。

一、悠遊網路天地和維持網站的建議

1. 經常性（在一定時間內）的清除瀏覽視窗檔案內的暫時檔案。如果不確定如何使用，最好詳讀使用說明書或請問伺服站的技術人員。
2. 別送一些會讓自己覺得不好意思的郵件。
3. 經常掃描硬碟，清除可能的病毒。
4. 絕對不要在網路上送有威脅字眼的文件，即使只是和朋友開玩笑。也不要在網路上散佈謠言或其他任何有可能違法的行爲。
5. 不要在電子郵件內使用任何壓迫的、虐待的或是威脅的字眼。
6. 不要送任何的連鎖文件。
7. 不要將電子郵件送給任何不想要收到的人，或是不會欣賞的人。

8.不要在網路上張貼或傳播商業促銷的訊息。

9.不要在網路上張貼或傳播未經許可使用的文件或文章甚至是私人文件。

10.不要將回件在整個網路上張貼或傳播，應該只將回件送給送件人。

11.不要在網路上對一些有侮蔑性的文字做出回應，甚至幫助「搧風點火」及傳播。

12.如果你會離開電腦一段時間，例如度假或出國，最好取消所有的訂閱，以免電子信箱爆滿，而使一些真正重要的郵件無法收到，除非你確定有足夠的空間。

13.如果你要訂閱或取消訂閱某一電子郵報或mailing list，確定所送的信箱地址是正確的住址，通常不是電子郵報或mailing list的地址，而是有特別的地址。

14.絕對不要在未經許可的情況下使用別人的郵件信箱或名字。

15.謹慎地使用諷刺性的笑話和漫畫，因為大多數的電子郵件只能收到純文字檔，在轉收圖片資料時，有時會有亂碼出現。

16.不要使用公司的電子郵件信箱作為私人使用。

17.如果mailing list上的人要求退出訂閱名單，應該尊重其要求並且立即照辦，不要認為和個人有關。

18.如果有「電話插播」的服務，應先把它關掉再撥號上網。

二、網站內容總覽參考

　　現在有許多網路公司專門爲有意架設網站的個人或團體提供專業的網路諮詢，並且提供網站的設計和管理服務。以下一些網站內容是綜合網路上許多非營利團體的網站所得，這些非營利團體的網站通常都包括以下的訊息：

1. 通訊。
2. 年度報告書。
3. 新聞通稿資料。
4. 宣傳手冊的資料。
5. 如何捐款和擔任義工。
6. 財務資料。
7. 活動預告。
8. 求才專欄。
9. 公司人事介紹，包括董事會和員工。
10. 出版品。
11. 座談會或研討會預告。
12. 產品目錄和訂購表格。
13. 團體的電子通訊地址、聯絡辦法。
14. 其他相關「酷站」或資訊站的連結。

附錄

台灣的表演藝術發展歷史

台灣的舞蹈發展史

文／平珩

🖎 民族舞蹈比賽影響台灣舞蹈的發展

　　台灣的舞蹈史是由光復前後的「四旦一生」展開的；前輩藝術家林明德、蔡瑞月、李彩娥、李淑芬與林春芸都直接或間接受到日本舞蹈的影響。而在當時的日本，主要的學習是德國表現主義的現代舞，以及受到帝俄時間影響的芭蕾舞蹈。在當時台灣各方物力維艱的情況之下，學舞的人並不多，講究優美與貴族氣習的芭蕾，自然是比較為人所接受，現代舞蹈的教學，要不是以夾帶方式混合傳授，就只是停留在教師們的心中。

　　國民政府遷台後，經過幾年的調養生息，有鑑於大眾娛樂的缺乏，因此便想以大型的舞蹈活動來激勵士氣，鍛鍊身心，也可成為全民運動，於是自民國四十一年起舉辦全省民族舞蹈比賽。四十多年來從未間斷的比賽對台灣舞蹈的發展，起了相當的影響。

　　首先是大家開始對民族舞蹈要有所定義，基於對中華文化母體的認同，民族舞蹈的主題均是以所謂中華民族的「五族」舞蹈為主體，「苗女弄杯」、「蒙古筷子舞」、「新疆舞」、「西藏舞」等都是常出現的主題；另外一個題材是從中國宮廷及中國武術發展出來的。大多數的民族舞蹈都使用道具，也許是為了表現道具的技巧，使得舞蹈本身發展出一種較固定的模式；

也許也是早期爲了大型的舞蹈演出模式，民族舞蹈多重視走位以及團體呈現的畫面，走位的舞步變化不多，只是一種交代過程，畫面也都以左右對稱的大場面爲主。也許正因爲表現各種道具，民族舞蹈主要發展成爲技巧的競賽，加以四十年來與大陸隔絕，所謂「五族」的素材也有限，因此逐漸發展出以台灣本身爲主的題材。

六〇年代，電視逐漸盛行之後，大眾娛樂有更多的選擇，民族舞蹈不再是全民娛樂，而成爲舞蹈社團之間競相爭取學生的利器。比賽獲獎是習舞人唯一能夠看到的具體成果。

直至八〇年代大陸政策開放之後，許多民族舞蹈老師赫然發現大陸已發展出五十五族的民族舞蹈，於是一時之間趨之若鶩，除了大量吸收以往看不到的素材之外，也將大陸的美學觀念一併移植過來，雖然抽離原本屬於祭典式的舞蹈型態，但是，藝術性依舊是有限。

✎ 現代舞的傳入展開另一波台灣舞蹈發展新頁

六〇年代，另一波對台灣舞蹈發展有絕對性影響的是美國現代舞的傳入。美國的現代舞由鄧肯開始，對傳統的芭蕾美學展開質疑，想要發展出符合人體自然的動作與能貼切表現內心情感的當代舞蹈。有人自東方的肢體語彙找題材，有的將芭蕾遠離地心引力、向上飄升的感覺拉回來，到了四〇、五〇年代，自創動作與風格的現代大師於是產生。

這些截然不同的舞蹈概念刺激了第一批對現代舞有興趣的年輕人出國學習，黃忠良、王仁璐等在美習舞之後，回國短期教學，清楚的指引了第二批的現代舞學習潮，游好彥、原文秀、崔蓉蓉、林懷民、陳學同等相繼出國，每個人的學習過程

則是大不相同，或進舞團，或是進大學習舞，或是課餘才習舞。

七○年代返國的林懷民，在一九七二年成立「雲門舞集」，則對台灣的現代舞蹈創作有深遠的影響。「雲門舞集」成立之時，是台灣在世界政治舞台上最感孤立的時候，所以「雲門」揮著「中國人寫曲子，中國人編舞，中國人跳給中國人看」的民族大旗而起。「雲門」動作的來源是以葛蘭姆技巧加上中國平劇的武功和身段，舞蹈的主題多是來自傳統中國文學或是戲曲的題材。大眾對於抽象的表現或許陌生，但因為是熟悉的題材，所以都能有所感受，進而接受，加以林懷民的個人魅力，以及是第一位回國成立的專業舞蹈團，讓舞蹈從七○年代的「國家」大義的思維解放出來，而逐漸成為被社會尊重的藝術型態。

「雲門」第一個十年的作品主題，從中國逐漸拉到台灣。以中國先民渡海來台、開墾台灣為主題的《薪傳》與七○年代末期發展的鄉土文學一樣，藝術家開始從新認識我們的台灣，放眼國際，更寬廣的視野於是形成，使得八○年代赴美習舞的熱潮應運而生，定下舞蹈多元化的基礎。

✎ 新團如雨後春筍般地抽出新芽

八○年代出國留學的舞蹈家，仍以美國為主，有不少人選擇直接進入美國的高等舞蹈教育學府，並在學成之後返台服務，一九八四年成立的皇冠舞蹈工作室為當時的舞蹈界帶進許多新的舞蹈觀念。在此之前，所有的演出都在大型的、能夠容納千人的劇場發表演出，製作的成本很高，因此無法作經常性的固定演出，也無法累積演出經驗。而皇冠舞蹈工作室帶回自

紐約學來的小劇場觀念，舞者在小劇場創作、排練、演出，在熟悉的環境以最自然的心態發表作品。小劇場一次僅容納百人的觀眾，製作經費減少，可以演出多場，除了增加創作者和演出者的舞台經驗，小劇場的空間也拉近觀眾和表演者之間的距離，增加演出的挑戰！也讓創作者可以實驗更多的想法。

皇冠舞蹈工作室也同時藉由持續主辦舞蹈營，直接引進國外的技巧、創作和教學理念，提供已傳入台灣十五年的葛蘭姆技巧之外的選擇，也使習舞者在學校教育之外，有接受專業舞蹈訓練的可能。同時在每次研習營之後，舉辦成果發表會，真正落實舞蹈教育。「皇冠」也同時主辦藝術節或是各類創意活動，提供創作者一個成長空間，從八〇年代持續發表作品，在九〇年度各自走出令人可喜的成績。

一九九〇年開始發表作品的「舞蹈空間」，是繼「雲門」之後的第二個專業舞蹈團，前四年以台灣中生代的編舞家作品為主，古名伸、陶馥蘭、羅曼菲、蕭靜文等均曾由此開始，在無需擔心舞者的狀況下，盡情專注於創作。一九九四年起，「舞蹈空間」以駐團藝術指導彭錦耀的作品為主，以都會生活的題材入舞，其他中生代的舞蹈家也各自有了更明確的創作方向；古名伸引介接觸即興的觀念，將舞蹈非固定也能很有趣的型式帶給觀眾，對舞蹈及戲劇界使用身體的方法有不同的引導。羅曼菲結集「雲門」的老舞者吳素君、鄭淑姬、葉台竹與設計師林克華成立「越界舞團」，讓國內外編舞及各類設計者越界合作。蕭靜文與蕭渥廷姐妹持續以對社會事件的關切為主題，近年來並藉藝術來抗爭，將其師蔡瑞月所創設的「中華舞蹈社」轉為台北市政府所支持的舞蹈館及藝術特區，也成為另一個鼓勵年輕人發表作品的場所。新一波被名為「新東方肢體美學」

的舞蹈派別也逐漸明朗，「光環舞集」的劉紹爐，以氣、身、心為動作的主導，發展出用嬰兒油塗滿全身以製造滑行效果的系列舞蹈而廣受好評。陶馥蘭則以身、心、靈為主題，將原本自舞蹈劇場、女性主義的創作觀點，轉為以打坐、冥想為主的內觀式表現。林秀偉的「太古踏」舞團，則標榜老莊思想的哲理，以純粹的肢體表達出生命的輪迴，或是生與死之間的思考，而「雲門」近年的作品，也回歸到以內在精神層面為出發。

劉鳳學博士所主持的「新古典舞團」，在劉老師自公職退休後顯得企圖心特別旺盛，每年二季的大型演出，主題包含自古至今、自社會至宇宙。蔡麗華主持的「台北民族舞團」，則以台灣民間車鼓、八家將等純粹身體的訓練，開創新的台灣民族舞蹈。新一代的編舞者何曉玫在經歷結婚、生子的人生經驗之後，去年集合一批舞者媽媽帶著她們的孩子共同創作新鮮有趣的演出，也製造了另一個可能性。原是「流浪舞者」一員的劉淑英則嫁至新竹成立「玉米田」、南台灣華燈劇場成立的「發現舞蹈劇場」、張秀如的「高雄城市芭蕾舞團」、台南的「廖末喜舞蹈劇場」等都為地方的舞蹈藝術創作環境開發出另一種可能性。

❧ 舞蹈是沒有國界的藝術，發展空間大

芭蕾在台灣的學習人口比例頗多，但發展始終不容易，雖然在李淑惠的「首督芭蕾」、蔣秋娥的「台北室內芭蕾」以及吳素芬的「台北芭蕾舞團」的努力堅持下，才能持續藝術理念的推廣與發展。一九九一年成立的「原舞者」舞團，更是舞團中的異數，由一群原住民年輕舞者所組成的專業舞蹈團，以自己

的歌聲配合舞步，介紹原住民的文化，提升以往以錄音帶配舞
的演出型式，在人類學家帶領作田野調查的模式下，成為台灣
文化輸出的重要團體之一。

這些不同的類型和團體，表現出每位創作者對肢體的使
用，對周遭環境的關心和反應，不僅顯現出個人內心最大的自
由度，也挑戰了觀眾在欣賞層面的多重選擇。九〇年代舞團明
顯增加不少，堅持固定發表創作的人也陸續出現，但是相較於
戲劇的發展，舞團往往必須將主要的經費用在人才培訓上。劇
團無需培養演員，而是以劇本來找尋不同的演員，因此劇團可
將主要的經費用於行政人員上，對於演出的宣傳和行政的累積
有絕對的幫助。舞團則在行政與宣傳、推廣的費用上成長很
慢，效果也就比較難以看出。

對一般觀眾而言，音樂悅耳與否很容易判斷，戲劇人物如
何，也可以透過對白、角色裝扮而了解。但是，舞蹈是流動進
行的，視覺感不像美術作品，可以停留住，所以較難掌握。在
學校教育中，只有美術和音樂；在成長過程的經驗中，對肢體
動作的限制一向比較多，大部分的時間都被要求要站好、坐
好，造成大家對肢體動作的表達局限較大。這些都是造成舞蹈
藝術較難發展的原因。但是以文化輸出的角度來看，舞蹈則是
最沒有國界的藝術，沒有語言的隔閡，也不必去對抗別人已經
發展了幾百年的領域，可以是最大的文化利器。

（原文刊登於行政院文建會八十六年出版之《藝林探索——環境篇》）。

台灣音樂生態演進

文／潘罡

　　從漢人大舉移入台灣，歷經日據時代、台灣光復以及國民政府播遷來台等階段，至今不過短短一百多年。但在不同文化的衝擊之下，台灣人不斷尋找自己的定位。尤其是音樂文化，從光復初期開始，中原文化強勢播種，加上以美國為主的西方思潮大舉入侵，而後兩岸開放交流，本土文化掘起，這些政經局勢的變化完全體現在音樂文化的發展上。

民國三十四年至民國四十八年

　　對不少台灣音樂學者而言，在一九六〇年代之前，台灣的音樂文化發展可說幾乎處於停滯階段。原先在日本人統治期間所發展出來的國民樂派作品風氣被貶抑，而日本學者黑澤隆潮、淺井惠倫等人所展開的台灣原住民音樂採擷也無以為繼。加上民國三十七年二二八事變爆發，本土音樂更受到壓抑。

　　這段時間，在國民政府的倡導下，台灣音樂文化有幾項特徵，一是五四運動時代的學堂音樂特別興盛，伴隨著反共歌曲、愛國歌曲的大量問世；二是合唱文化特別發達，而這些都和隨國民政府來台的大陸音樂學者進駐教育學府有關。

　　學堂音樂的興盛肇因於民國三十七年開始引進大陸國中小音樂教科書，包括商務書局印行的《新學制小學課本》、開明書局的《初中唱歌教本》等，由蕭友梅、李叔同、沈心工、黃自、劉雪庵等人的作品便開始在台灣流傳，也讓台灣音樂文化

回到國民政府新音樂主流。

　　合唱文化則是一種克難的音樂教育產物。國民政府播遷來台之後，許多機構陸續成立合唱團，包括中廣合唱團、台灣省交響樂團附屬合唱團等。這其中最著名當屬民國四十六年誕生的「榮星兒童合唱團」，由著名音樂學者呂泉生與企業家辜偉甫創立，由於兩人都有日據時代的背景，因此這個合唱團多少提供了閩南語歌曲創作空間，也讓整個音樂文化維持基本的多元化。

　　不過，這個時間有三個音樂機構成立，對於後來音樂文化影響巨大，一是台灣師範大學音樂系，二是台灣省立交響樂團，三是中廣國樂團。師範大學音樂系成立於民國三十五年，原名「台灣省立師範學院音樂專修科」，是台灣第一個高等教育學術機構，民國三十七年正式改制為五年制音樂系。民國三十八年，上海音專校長戴粹倫帶著一批大陸優秀音樂家入主師大音樂系，包括蕭而化、張錦鴻等人，連同台灣本土傑出音樂家張彩湘、高慈美、李金土、林秋錦等人，成為日後台灣音樂文化的搖籃。

　　至於台灣省立交響樂團是在民國三十四年成立，原名「台灣省警備總司令部交響樂團」，民國三十六年更名為台灣省交，首任團長是原國立福建音專校長蔡繼琨。這是台灣第一個職業化交響樂團，提供台灣民眾認識西方管弦樂團的機會，也培養了許多演奏人才。

　　中廣國樂團成立於民國三十八年，以原先南京中央廣播電台國樂團為班底，成為台灣國樂演奏中心，也正式把國樂這種台灣有史以來從未聽聞的樂種引進台灣，因為國樂和傳統南、北管大不相同，基本上是受到西方管弦樂團所影響的產物。

而在表演生態方面，最重要莫過於「遠東音樂社」的成立。民國四十五年，音樂學者張繼高和江良規以「遠東旅行社」名義舉辦大提琴泰斗帕亞第高斯基大提琴獨奏會。民國四十七年二月一日，「遠東音樂社」正式成立，成為台灣音樂經紀的濫觴。

民國四十八年到民國六十年

從民國四十八年開始，台灣的西方音樂文化教育進入新的階段。在音樂學者許常惠的大力倡導之下，現代音樂手法和觀念主宰了整個台灣作曲界和教育界，到了九○年代才逐漸動搖。而另一方面在李淑德等人努力下，台灣逐漸培養出演奏人才，開始向國際進軍。

民國五十年，許常惠發起成立「制樂小集」，成員包括陳懋良、郭芝苑、侯俊慶等人，目的是提倡現代音樂創作。此外，在他鼓舞之下，另一批青年作曲家如許博允、陳茂宣、徐松榮、馬水龍等人也分別在民國五十二年、五十四年、五十七年成立「江浪樂集」、「五人樂會」、「向日葵樂會」等，頻頻舉辦作品發表會。直到民國五十八年，這些作曲家又聯合成立「中華現代音樂研究會」，堪稱台灣西樂創作最蓬勃輝煌的時期。

這期間，台灣現代音樂代表作首推一九六二年發表的「葬花吟」，這些創作由於過度崇尚無調性、十二音技法等等，和一般大眾期望落差很大，因此無法獲得社會大眾肯定。另一方面，立足國民樂派基礎的作曲家郭芝苑等人依舊在民國四十八年發表「台灣古樂幻想曲」等傑作，然而許常惠一派聲勢太強，郭芝苑等人的理念顯得微弱無力。

至於演奏界方面，民國五十三年，有「台灣小提琴之母」稱謂的李淑德從美國學成歸國，隨即在師大擔任小提琴教職，先後參與台南「三B兒童管弦樂團」、民國五十年由高聰明創立「中華少年管弦樂團」、民國六十年由李淑德創辦的民間樂團訓練工作，奠定日後台灣青年小提琴家在海外揚名立威的基礎。

　　在現代音樂興盛的同時，民國五十五年，在許常惠與作曲家史惟亮發起下，台灣興起「台灣民歌採集運動」，進行原住民音樂、台灣民謠的田野調查，也陸續發表多篇學術報告，顯然是受到本世紀初葉匈牙利作曲家巴爾托克的理念影響。可惜這次採集運動只停留在學術研究層次，沒有把這些民歌當成音樂創作素材。

✍ 民國六十年到七十六年

　　從民國六十年開始，台灣接連發生許多重大事故，首先是退出聯合國，而後是中美斷交，都對台灣政經環境造成重大衝擊。所幸，由於政策成功，台灣經濟起飛，除了穩定社會外，也對音樂文化造成正面影響。直到民國七十六年政府宣布解嚴，而音樂表演藝術殿堂兩廳院也在同年落成，台灣音樂表演藝術達到最顛峰時刻。

　　由於民國六十年台灣退出聯合國，民間組織就成為政府向外拓展外交空間的管道，於是政府開放民間社團的申設。民國六十年，許常惠出面邀請國內音樂學會成員，再和韓國、日本、香港等聯手，六十二年在香港正式成立「亞洲作曲家聯盟」，次年便以「亞洲作曲家聯盟中華民國總會」的名義向內政部登記，也突破「動員戡亂時期臨時條款」的專制政策，成為「中華民國音樂學會」之外的第二個音樂組織。

民國六十二年，在音樂聞人張繼高倡導下，台灣第一本常態性音樂、音響刊物《音樂與音響》正式出刊，提供伍牧、紹義強等資深樂評人一展長才的機會，也印證台灣音樂文化開始起飛。隨著政經情勢穩定，習樂人口增加，民國六十三年教育部准許設立「音樂實驗班」，從台北福興國小開始，有計畫地栽培專業演奏人才。

此外，隨著黨外運動的勃興，本土意識也跟著抬頭，台灣民族音樂也獲得前所未有的重視，包括恆春民俗歌手陳達興與楊秀卿都名噪一時。民國六十七年，許常惠等人成立「民族音樂調查隊」，並順利組織「中華民俗音樂基金會」，七十年又召開「國際南管會議」，台灣固有民族音樂自此獲得立足點。

至於藝術經紀也在此時樹立新的里程碑。作曲家許博允在民國六十八年成立新象藝術推廣中心，策劃國際藝術節，前三屆所締造的聲勢堪以「平地一聲雷」來形容，也把台灣的表演藝術市場炒熱，促進藝術人口成長。新象確實為台灣表演藝術市場注入一股強心劑。

此外，在本土意識及藝術風氣帶動下，民國七十年左右台灣有聲出版也達到最高峰，包括作曲家江文也、屈文中、馬水龍的作品，都陸續交由上揚等唱片公司發行。其中，馬水龍創作於民國七十年的「梆笛協奏曲」在民國七十三年灌錄CD，短短一年間發行超過一萬張，寫下前所未有的亮麗紀錄，上揚唱片在發揚本土創作方面功不可沒。

而整體音樂風氣，就在民國七十六年兩廳院落成啟用以及聯合實驗管弦樂團成立之際，達到鼎盛。民國六十三年音樂班設立之後所培育的演奏人才紛紛從國外返國貢獻所長。朱宗慶打擊樂團等民間最活躍的演奏團體也在此時成立。此外，小提

琴家林昭亮被新力唱片網羅,在國際上展露頭角。而民國七十四年小提琴家胡乃元在比利時依莉莎白皇后國際大賽中,一舉奪得首獎,更是激勵台灣的習樂風氣。

民國七十七年至今

然而在激情之後,從民國七十七年開始,台灣的音樂文化已經進入整盤階段。這當中有本土意識無限上綱之後所產生的排擠現象;也有泡沫經濟破滅之後的表演市場壓力,這些都隨著兩岸交流從熱絡到冰凍而越演越烈。

民國七十七年,海峽兩岸開始大規模音樂交流,以許常惠以及大陸作曲家吳祖強為首,兩岸作曲家在紐約舉行了一場「海峽兩岸中國作曲家研討會」。民國八十年初期,大陸中央民族樂團、中央交響樂團陸續訪問台灣,在台灣掀起一陣大陸熱,包括「梁祝小提琴協奏曲」、「黃河鋼琴協奏曲」幾乎大街小巷朗朗上口,而大陸中國唱片的出版品也從各種管道引進台灣,音樂家陳剛、殷承宗等人更成了台灣民眾的偶像。

到了民國八十六年,大陸方面開始積極邀約台灣音樂團體,包括台北市立國樂團、台北人室內樂團、高雄實驗國樂團、朱宗慶打擊樂團、台北愛樂合唱團等到大陸巡迴。相反地,大陸音樂家則在八十七年屢次被大陸官方刁難無法來台,兩岸的互動呈現詭譎狀態。

民國八十六年五月二十日,新象傾全力在中正紀念堂廣場舉辦多明哥、卡瑞拉斯、戴安娜·羅絲「跨世紀之音」演唱會,結果慘賠,多人沒有買票強行進入會場,暴露台灣民眾的低文化水平。而東南亞經濟風暴更讓表演經紀雪上加霜。不過,在黯淡中依然有一線光明。民國八十七年,在輿論要求

下，國家音樂廳經由團員投票及諮詢委員遴選誕生第一位國際級音樂總監林望傑，往健全制度邁進一大步。

而在民國八十四年底，台灣第一本結合罐頭音樂、現場報導、樂評的雜誌《音樂時代》問世，總編輯楊忠衡以犀利的文筆和見解衝撞樂評生態，包括八十六年揭發東吳大學系主任張己任著作抄襲案，音樂新舊學術界正處於世代交替。

隨著政治的變遷，本土音樂越來越受重視，但也攙雜意識形態。民國八十一年二月二十四日，音樂家曾道雄策劃有史以來第一場「二二八紀念音樂會」，李登輝總統也出席現場。民國八十三年開始，水晶唱片有系統地發行「台灣有聲資料庫」。民國八十四年，立委盧修一的白鷺鷥文教基金會與《中國時報》合辦「台灣音樂一百年」系列活動，也帶動本土創作。包括中華民國作曲家協會成員人數也在民國八十六年達到新高點，年輕一輩作曲家逐漸引領風騷，例如旅奧作曲家施捷的作品屢屢在德國萊比錫歌劇院等重要據點上演。不過，這些也都是個案，整體而言，音樂大環境依照處在混沌狀態中，缺乏明確方向，而這也是現代多元價值衝突之下的必然結果。

（原文刊登於行政院文建會八十六年出版之《藝林探索──環境篇》）。

台灣現代劇場的來龍去脈

<div align="right">文／鴻鴻</div>

　　台灣現代劇場的勃興，一九八〇年是一個重要分水嶺。在此之前，劇團的發展依循五四以來的話劇傳統，屬於「劇作家劇場」，亦即，由本土創作主導的劇場。光復初期，日據時代以台語及日語演出的「文化戲」被國府帶來的黨政、軍中話劇隊全面取代，題材八股，自無藝術可言。一九六〇年李曼瑰自歐美返國，首次提出「小劇場運動」一詞，企圖推展劇運。一九六二年教育部成立「話劇欣賞委員會」，陸續舉辦「世界劇展」與「青年劇展」，但僅限於校園之內。一九六五年創刊，積極引介西方劇場及電影思潮的《劇場》雜誌，曾由同仁演出《等待果陀》一劇，結束時只剩下一名觀眾。當年劇場環境可見一斑。

　　一九六〇、七〇年代，隨著詩與小說的現代主義革命飛揚蹈厲，台灣的劇作家也試圖走出新路。卓有成就者如風格不斷更新的姚一葦、荒謬劇意味濃厚的馬森，和原以散文創作著稱的張曉風。張曉風取材中國歷史的寓言劇多由「藝術團契」公演，加上聶光炎「寫意」的舞台設計，可說是當時劇場最大膽的手法了。一九七七年，吳靜吉將紐約「拉瑪瑪實驗劇場」習得的演員訓練方法，帶進當時仍叫「耕莘實驗劇場」的蘭陵劇坊，才從體質上徹底變革了「話劇」的老套觀念。

　　一九八〇年起，姚一葦於話劇欣賞委員會主任委員任內，連續五年在國內藝術館推動「實驗劇展」，提供了第一代小劇場

的誕生腹地，包括王友輝、蔡明亮的「小塢劇場」，陳玲玲的「方圓劇場」，以及甫將集體即興創作方式引進國內的賴聲川。其中「蘭陵劇坊」的人才濟濟，影響力最深遠，有金士傑、卓明、李國修、劉靜敏、黃承晃、馬汀尼、林原上、杜可風等，許多人後來都成立了自己的劇團。「蘭陵」陸續開發的多種劇場型態也都成果斐然，如由肢體訓練發展成的無言劇《包袱》、題材與形式均脫胎自京劇的《荷珠新配》、結合默劇與舞蹈的《貓的天堂》、運用傀儡劇概念的《懸殊人》，甚至也有承繼張曉風詩化悲劇風格的《代面》，以及現代儀式劇《九歌》。尤其《荷珠新配》對於戲劇傳統的巧妙轉化廣獲推崇，也讓社會大眾第一次認識劇場的獨特魅力，儼然成為台灣現代劇場的里程碑。繼「蘭陵」之後，黃承晃、老嘉華成立的「筆記劇場」，曾以極簡主義的理念發展出一系列優秀作品，其中《楊美聲報告》，係由諸多個步同步書寫眾聲喧嘩的台灣史；賴聲川在國立藝術學院編導的《變奏巴哈》，則取法巴哈賦格的抽象音樂結構，這些都是在那個年代開疆拓土的前衛創作。

一九八二年，新象藝術中心開始製作大型舞台劇，較受矚目的有多媒體劇場《遊園驚夢》、音樂劇《棋王》，成績雖頗遭非議，但已造就大眾劇場的聲勢。賴聲川與李國修、李立群於一九八五年成立「表演工作坊」，一開始實驗意圖強烈的《那一夜，我們說相聲》意外獲得群眾的熱烈歡迎，奠定國內第一個職業劇團的基礎。「表演工作坊」對於歷史、社會、兩性關係議題一再突圍成功，卻逐漸型式開發，創新實驗的領域，拱手讓給新興非專業取向的小劇場。而一九八二年創立的國立藝術學院畢業生成批出爐，赴英美研習藝術行政的人才紛紛歸國，也為專業化的商業劇場提供了各部門必備的螺絲釘。李國修成

立喜鬧劇風格的「屏風表演班」、梁志民成立通俗劇路線的「果陀劇場」，也步入「表演工作坊」的模式，揚名立萬。

　　第二代小劇場的萌芽是和主流劇場的形成同步發生的。一九八五年起，隨著社會開放的騷動，新興小劇場如雨後春筍。毫無例外的，他們都是由非科班大學生組成：台灣大學「環墟」、淡江大學的「河左岸」、師範大學的「臨界點」。一開始他們便表現出對政府議題的強烈關心。「環墟」的《十五號半島：以及之後》以科幻寓言寄託對極權統治的疑懼；「河左岸」的《闖入者》則拼貼了一個梅特林克的劇本和一篇美國作家卡波特的小說，導演在兩個片段之間現身說法，提出「台灣史就是一部不斷被外來者闖入的歷史」觀點。而「臨界點」一九八七年的創團作《毛屍》更是胸懷為同性戀伸張權益的義憤，大批傳統儒家道德觀。這些自發性的創作意念，經由陸續自美歸國的鍾明德、劉靜敏、陳偉誠在理論上及表演訓練上的指導，浩浩匯集在後現代主義與貧窮劇場的大旗下。劉靜敏成立的「優劇場」則從「尋求東方人身體美學」走向身心兼修的苦練蹊徑，開出戶外環境劇場的另一片風景。

　　在多股社會動力的衝擊下，台灣於一九八七年解嚴，小劇場更堂而皇之走上街頭，成為社會運動的啦啦隊，選舉戰的旗手。自抗戰以來半世紀的中國，可以說從未有一個時間像這五年的台灣劇場竟能與時勢和社會脈動結合得如此緊密，扮演了舉足輕重的角色。劇場成為極有活力地表達意見、發洩怨懟的便捷管道，大劇場往往出之以嘻笑怒罵的調侃揶揄，小劇場則更多幽憤的凌厲控訴。「環墟」有一陣子以政治劇為職志，「河左岸」則以意象劇場手法重新出土被埋沒的台灣史，形塑出一種備受壓抑的肢體語言；「臨界點」以毫不客氣的殘酷劇場

手法斬雞頭、割國旗，嘔吐物與詩化語言齊飛，帶給觀眾和媒體好幾年揮之不去又無法索解的夢魘。

　　鑑於現有劇場多隸屬於官方，硬體設備與申請程序限制重重，許多無立身之地的小劇場遂時興另闢演出場地。咖啡館、排練場、自家公家，甚至荒山之頂、大海之濱、河堤之畔，都成了表演的舞台。台北尊嚴、甜蜜蜜、B-SIDE、堯樂、魯蛋、台灣渥克等這些後來紛紛倒店的餐飲劇場，一度都是熱門的表演集散地。對於現實生活空間的重新審視、開發，也反映出整體社會的本土化思潮。

　　一九八九年，立委選舉落幕，小劇場階段性的政治狂熱退燒，一段沉寂之後，又回到美學開發的道路上重新起跑，並隨著官方文化機構的態度鬆動軟化，慢慢結束了彼此間的冷戰。鍾情於反叛精神的論者一度喊出「小劇場已死！」也有人試圖為詞義狹窄曖昧的「小劇場」正名，但事實證明還是小劇場這約定俗成的一詞無法被取代，也可能是它凝聚了長時間的情感認同和附加的社會意義，與那個革命時代的鄉愁。

　　一九九○年代，劇場逐漸卸下為社會言志的包袱，展示出更多方向：「環墟」劇場解散後，成員陳梅毛、楊長燕另組的「台灣渥克劇團」（Taiwan Walker）致力於本土的遊藝風格，尋找前衛藝術和通俗文化的結合可能；「當代傳奇劇場」和「綠光劇團」分別從京劇與現代劇場出發，探索中國式歌舞劇的雛型；「密獵者劇場」則試圖引介、新詮西方經典劇本，拓展國內舞台的表現手法和精神面貌。

　　劇場使用這種粗枝大葉的方式交代當然難免多所缺漏，魏瑛娟的存在恰恰指證了以上線性敘述的不足。她投身劇場十年，作品質量兼備，卻因為一直在校園內發展，直到一九九五

年以「莎士比亞的妹妹們」爲團名公演，這道綿延不絕的伏流才湧出地面，在第三代小劇場的百無禁忌氛圍中，引起社會的熱切回應。在九五年之前的劇場史論述中，沒有一篇提起過她的名字，但是，魏瑛娟以嘻遊手法針砭時勢，關注性別議題的獨特風格早已成熟，對於節奏的精確掌握、怪誕視覺系統的銳意經營，所呈現的專業質感，也和一般「暴虎馮河」的小劇場大異其趣。事實上，熟悉劇場的人都知道，像這樣沉潛多年、默默耕耘的仍有其人，隨時可能爲劇場史翻出新頁。這也是我們對未來台灣劇場深懷信心的原因。

劇場有其朝生暮死的宿命，死亡的造訪也往往以出乎意料的方式。近年以《白水》和《瑪麗瑪蓮》在國際上爲台灣小劇場作開路先鋒的「臨界點」編導田啓元，於一九九六年猝逝，姚一葦則病故於一九九七年。他們的死，無疑象徵一個激情年代的結束，但昔日的荒原已成沃土。也就在這兩年，魏瑛娟和「河左岸」的主要創作者黎煥雄等人共組「創作社」進軍大劇場；陳梅毛則在台北市政府的支援下，整合小劇場零散勢力成立「台北小劇場聯盟」。大專院校逐漸增設戲劇系、所，商業劇場、兒童劇場、老人劇場、東部及中南部劇場的發展也益臻成熟，與國際劇壇的交流愈趨頻繁。不到二十年，台灣的劇場生態已全盤改變，我們經常可以看到成群中學生走進劇場看戲，這是二十年前誰也夢想不到的。

(原文刊登於行政院文建會八十六年出版之《藝林探索——環境篇》)。

藝術管理　　　　　　　　　　　　　商學叢書 27

著　　　者／洪惠瑛
出 版 者／揚智文化事業股份有限公司
發 行 人／葉忠賢
總 編 輯／林新倫
執行編輯／晏華璞
美術編輯／周淑惠
登 記 證／局版北市業字第 1117 號
地　　　址／台北市新生南路三段 88 號 5 樓之 6
電　　　話／(02)2366-0309
傳　　　真／(02)2366-0310
E - m a i l ／book3@ycrc.com.tw
網　　　址／http://www.ycrc.com.tw
郵撥帳號／19735365
戶　　　名／葉忠賢
印　　　刷／鼎易印刷事業股份有限公司
法律顧問／北辰著作權事務所　蕭雄淋律師
初版一刷／2002 年 6 月
初版二刷／2003 年 7 月
定　　　價／新台幣 350 元
ＩＳＢＮ／957-818-381-X

國家圖書館出版品預行編目資料

藝術管理/ 洪惠瑛著. -- 初版. -- 台北市：揚智文化,
2002[民91]
　　面： 公分. -- （商學叢書：27）

ISBN 957-818-381-X （平裝）

1. 藝術 - 行政 2. 藝術 - 管理

901.6　　　　　　　　　　　　　　91003957

劇場風景

A4201　台灣小劇場運動史─尋找另類美學與政治　　　　　鍾明德/著　NT:350A/平
A4202　當代台灣社區劇場　　　　　　　　　　　　　　　林偉瑜/著　NT:330A/平
A4203　意象劇場─非常亞陶　　　　　　　　　　　　　　朱靜美/著　NT:200A/平
A4204　這一本，瓦舍說相聲　　　　　　　　　馮翊綱、宋少卿/著　NT:300B/平
A4205　被壓迫者劇場　　　　　　　　　　　　　　　　　賴淑雅/譯　NT:320B/平
A4206　在那湧動的潮音中　　　　　　　　　　　　　蔡奇璋/等著　NT:280B/平
A4207　神聖的藝術　　　　　　　　　　　　　　　　　鍾明德/著　NT:450B/平
A4208　劇場概論與欣賞　　　　　　　　　　　　　　　葉子啟/譯　NT:350A/平

揚智音樂廳

A4301　爵士樂　　　　　　　　　　　　　　　　　　　王秋海/著　NT:150B/平
A4303　音樂教育概論　　　　　　　　　　　　　　　　李茂興/譯　NT:250B/平
A4304　搖滾樂　　　　　　　　　　　　　　　　　　　馬　清/著　NT:150B/平
A4305　薩克斯風&爵士樂　　　　　　　　　　　　　　周先富/著　NT:300B/平
A4306　鋼琴藝術史　　　　　　　　　　　　　　　　　馬　清/著　NT:230B/平
A4307　鋼琴文化三百年　　　　　　　　　　　　　　　辛丰年/著　NT:180B/平
A4308　搖滾樂的再思考　　　　　　　　　　　　　　　郭政倫/譯　NT:250B/平
A4309　古典音樂通200問　　　　　　　　　　　　　　陳曉琪/譯　NT:280B/平
A4311　古典音樂第一課　　　　　　　　　　　　　　　陳曉琪/譯　NT:200B/平
A4312　影樂‧樂影─電影配樂文錄　　　　　　　　　　劉婉俐/著　NT:180B/平
A4313　二十世紀歐美音樂風格　　　　　　　　　　　　馬　清/著　NT:250B/平
A4314　世界著名弦樂藝術家　　　　　　　　　　　　　王玉桓/著　NT:300B/平
A4315　歷史上的單簧管名家　　　　　　　　　　　　　陳建銘/譯　NT:350B/平
A4316　如果爵士樂也打季後賽　　　　　　　　朱中愷、顏涵銳/著　NT:240B/平
A4317　世界著名鋼琴演奏藝術家　　　　　　　　　　　友　爾/著　NT:350B/平
A4318　世界著名交響樂團與歌劇院　　　　　　　　　　周　游/著　NT:300B/平
A4319　樂韻隨思集　　　　　　　　　　　　　　　　　許津橋/著　NT:150B/平

Cultural Map

公共圖書館

五線譜系列